增补版

贝文力 —— 著

大剧院的故事

华东师范大学出版社

目录 CONTENTS

2　　引子　剧院与我们

6 -　　上篇　神奇的世界

8　　漫漫长路
27　　永恒的拥抱
42　　别有洞天
67　　无处不在的灵魂人物
74　　聚光灯下的主角
86　　剧院内外　舞台上下

下篇　叩开世界著名剧院的大门

114	雅典狄俄尼索斯剧场
120	古罗马剧场
129	莎士比亚环球剧院
142	科文特花园皇家歌剧院
152	拜洛伊特节日剧院
162	维也纳国家歌剧院
171	拉·斯卡拉大剧院
179	巴黎歌剧院
190	奥斯坦金诺庄园剧院
199	莫斯科大剧院
209	明斯克大剧院
219	匈牙利国家歌剧院和捷克民族剧院
228	西班牙和葡萄牙的剧院
237	美国百老汇剧院
245	大都会歌剧院
250	拉美的剧院
254	20 世纪的剧院

引子

剧院与我们

从公元前5世纪的希腊扇形露天剧场一直到今天北京的蛋形国家大剧院,2500多年来,作为艺术殿堂的剧院一直见证着、体现着人类认识水平的提高、审美意识的发展和科学技术的进步。

这里寄托着理想,凝结着智慧,充盈着人生的感悟。

漫步在世界艺术的长廊中,叩开一座座剧院的大门,我们能够捡拾起历史深处的精粹,回顾人类心灵和智慧发展的历程;而重温剧院里展现过的五光十色的场景,体验舞台上浓缩了的喜怒哀乐的情感则会使我们在产生无限遐思的同时得到深刻的启迪。

/ 俄罗斯彼得堡埃尔米塔什剧院

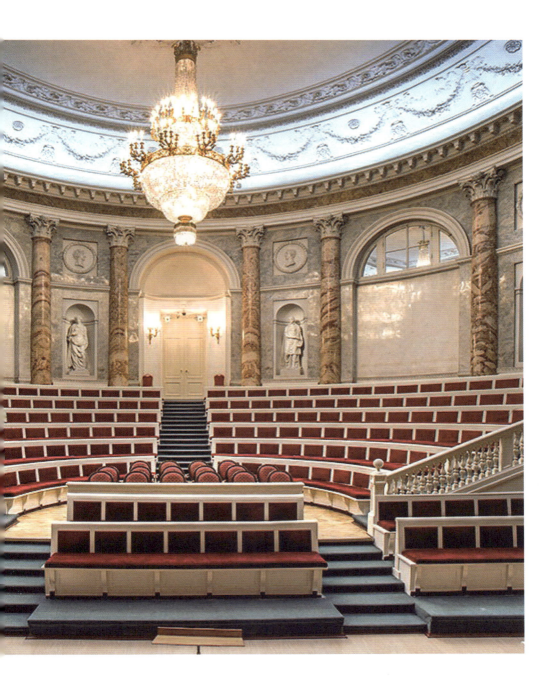

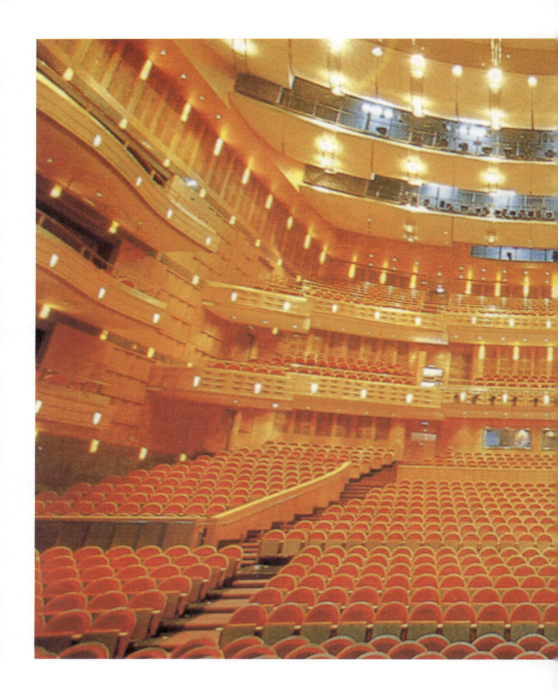

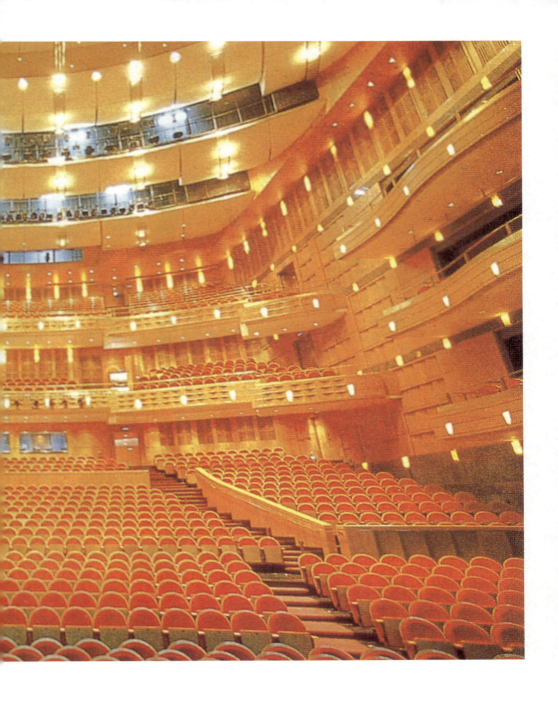

上篇　神奇的世界　EPISODE 1　THE WORLD OF MYSTERY

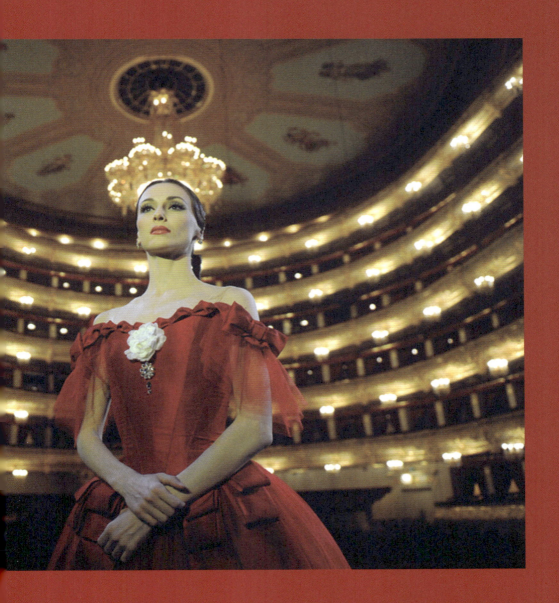

漫 漫 长 路

顺着时间的隧道，我们把回顾剧院历史的目光首先投向古代的希腊。

在希腊诸神中，酒神狄俄尼索斯占有重要的地位，受到世人特别的崇拜。在纪念狄俄尼索斯的节日里，人们把一切禁忌抛到脑后，尽情狂欢。或许，就是由于这个原因，狄俄尼索斯还有一个别名，叫"吕阿西斯"，意思是"放纵的、无拘无束的"。这样的庆典催化了戏剧艺术在公元前6世纪的诞生。据历史学家普鲁塔克记载，公元前534年，有一个叫费斯皮特的人演了一出戏：那是扮演狄俄尼索斯的演员与合唱队的对白。从这一年开始，戏剧表演就成了狄俄尼索斯日的必备内容。

大狄俄尼索斯日和小狄俄尼索斯日就是当时的奥林匹克戏剧节。古希腊的戏剧家们把天上的和人间的悲欢离合写进了自己的悲剧、喜剧和讽刺剧当中。

戏剧演出在各地纷纷举行，成了全国性庆典中必不可少的一个部分。组织者根据抽签来决定演出的顺序。通常，在庆典的第一天要上演五出喜剧。在此后的三天内演出四部曲，即三出悲剧和一出讽刺剧。剧目都是由城市长官亲自挑选定夺的。表演带有比赛性质。所以，演出结束以后，会有法官来评出最佳剧目并为优胜者颁奖。几乎全城的人都走出家门，去观看演出。不过，有一条"禁律"：已婚妇女不能

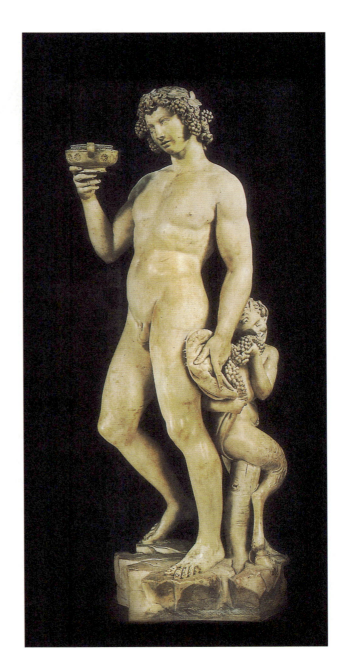

古希腊最受欢迎的神祇之一——狄俄尼索斯 作者：米开朗基罗 现藏意大利佛罗伦萨国家美术馆

狄俄尼索斯最初的形象是个躯体魁梧、身穿长衣的大胡子男人。从公元前5世纪起，他通常被描绘成俊美娇嫩的少年，有时甚至是个被抱在赫尔墨斯手里的男孩。

古希腊剧场的"入场券"

看喜剧。在演出期间，各阶层之间的界限消失了。穷人还可以从城市长官那里领到买戏票的钱。但是，最能说明希腊人对戏剧的钟爱的则是这样一个史实：每逢戏剧节举办的时候，甚至连交战的双方都放下了刀戈！

在戏剧开始成为人们生活的一部分的同时，表演的场所——剧场也应运而生了。

古希腊的建筑师们想方设法，要让来到剧场的人们能够获得真正的享受。这些建筑师不仅擅长建造严谨而壮观的庙宇，他们设计的剧院也同样地完美：在山岗的缓坡上，阶梯状的露天看台像一把打开的扇子。那些座位是用光滑的石头或白色大理石砌成的，它们像瀑布一样流淌下来，汇聚点是一个半圆形的小广场：演员们就在那里表演。在演员们的身后，有一个不大的后台建筑，希腊语称作"斯凯纳"，起背景的作用，同时，演员们也在那里化妆、存放服装和道具。坐在巨大的露天剧场里，观众们会觉得自己就是整个戏剧的一部分。他们从阶梯状的看台上俯视那个"瀑布的汇聚点"，在他们的眼里，那半

古希腊戏剧面具

圆形的平面就是演员们活动的背景。而当他们抬起头，目光越过歌舞场，越过"斯凯纳"，他们所看到的则是起伏的山峦和无垠的天空。这时，他们会觉得，人的世界是戏剧世界的一部分，是宇宙的一部分。

古希腊人首创的剧场建筑原则至今还有生命力。

当时的剧场，规模巨大，通常能容纳上万人。由于后一排总是高于前一排，因此，不管坐在哪里，视觉效果都非常理想。为了使自己看上去更为高大醒目，演员们都穿上了厚底靴。而他们所戴的面具和身上各种颜色的服装则更为直观地提示着观众，他们扮演的是什么角色：是众神、英雄还是奴隶。尤为令人叫绝的是，在这样大的剧场里，观众们不仅能够看清一切，而且还能听清演员所说的每一句话。起作用的"机关"主要有两个。第一，在面具的里侧，靠近演员嘴巴的地方，嵌着一个类似喇叭口的东西，能对演员的话语进行扩音处理。而第二种装置更是简单得惊人。考古学家们在古希腊剧场遗址上进行发掘的时候，在每排座位之间发现了成堆的黏土碎片。据考证，这是大型的双耳罐的碎片。当年，正是它们起了共鸣器的作用，就像现今的麦克风一样，把声音传播到全场的每一个角落。

随着时间的推移，剧场的结构变得越来越合理，同时也越来越复杂了。观众席和表演场地之间的距离更近了。演员们的背后砌起了一堵高高的墙，把剧场和周围的世界隔离开来。再后来，表演区的上方出现了为演员遮阳挡雨的顶棚。建造室内剧场，即剧院的需求和最初构想由此出现了。

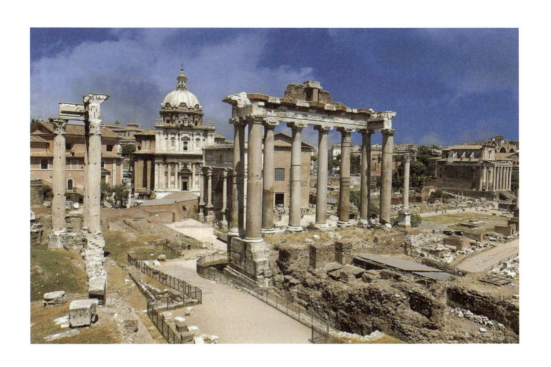

古罗马广场

　　这一设想从希腊化时代开始付诸实践，在经过了相当长的一段时间之后才逐渐演变成现实。从公元前323年古代马其顿国王亚历山大大帝去世，一直到公元前30年罗马征服托勒密王朝统治下的埃及，这个时期通常被称作"希腊化时代"。当时，希腊的政治制度和文化艺术被传播到了亚洲和非洲的广大地区，并与亚非各国的原有文化相融合。希腊化时代也在经济、政治和文化方面为罗马帝国的建立奠定了基础。

尽管高傲的罗马人把希腊的城市国家变成了自己的外省，但他们还是由衷地钦佩希腊文化，并从希腊人那里吸取了大量的精神养料，包括剧院建筑的原则。不过，希腊风格中的严谨和简洁却不太符合意欲征服全球的罗马人的口味。罗马人时刻都想凸显帝国的伟大和强盛。即使是在建造剧院的时候，这一念头也没有须臾离开过他们的脑海。

罗马人建造的剧院一般能容纳几千人，装饰之豪华，令人瞠目结舌：上百座雕像、琳琅满目的饰物和镶嵌画似乎在争奇斗艳。半圆形歌舞场的一部分成了观众席，当然是特殊观众席：在那里为元老院的元老们安排了专用的座位。为了使观众免遭日晒雨淋，观众席的上方支起了巨大的麻布，上面画着繁星点点的天空。如果演出时天气闷热，侍者们便会向场内喷洒加了香料的水雾。但规模宏大的剧院建设并没有一直保持下去，罗马帝国的衰落最后为其画上了句号。

中世纪的时候，戏剧表演有时又恢复在露天进行。这种民间的街道表演形式对后来文艺复兴时期的剧院建筑，尤其是莎士比亚剧院建筑都产生过影响。

文艺复兴时期，室内剧院开始在意大利出现。大的剧院可以容纳1500至2000人。剧院里，层层递高的希腊式座位让位于以马蹄形包围舞台的楼座。在剧院底层、舞台的前面设有池座，但最早的时候观众是站着看演出的，后来那里才摆上了椅子。位子上没有编号。谁的力气大，能靠胳膊肘甚至是拳头第一个挤进剧院，谁就能占到最方便、离舞台最近的位子。

中世纪的流浪艺人

与此同时，舞台也发生了变化，变得更高、更深了。地板是用烘干的木板条拼接起来的。为了保证演员的脚不受伤，板条的接缝处拼接得严丝合缝。此外，木头被处理得既能防滑，又能为舞蹈演员的腾跃起到"跳板"的作用。为了使观众能清楚地看到舞台上所有演员，包括最后一排演员的表演，舞台的地板朝观众席略微倾斜。

莎士比亚剧院是伊丽莎白一世（1558—1603年在位）时期一种剧院样式的具体体现。其特点之一是舞台由三个演出空间组成，"能够表现剧作家幻想出的一切"。它能轻而易举地把戏中表现的场景从一个国家转移到另一个国家，也能自由地从时

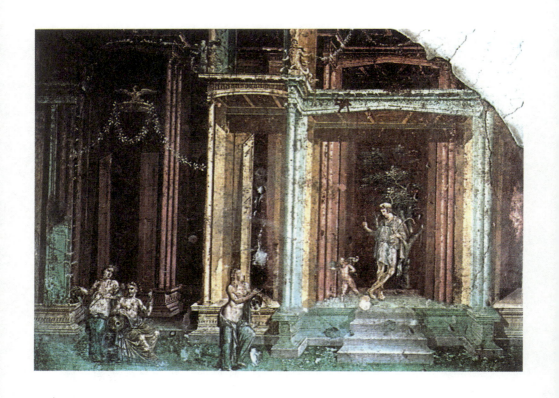

古罗马剧院的舞台前部壁画　意大利庞贝城

间角度出发安排人物和事件。有的时候,环境的细节是通过演员在台上朗读台词来加以说明的。在莎士比亚及其同时代人的剧本中不仅可以找到详细的情景说明,而且还可以从人物所说的台词中了解到这个或那个景色的模样。例如,在莎士比亚的《暴风雨》中,船只倾覆,阿隆佐等人却奇迹般地脱险。在登上荒岛后,贡柴罗说:"我们的衣

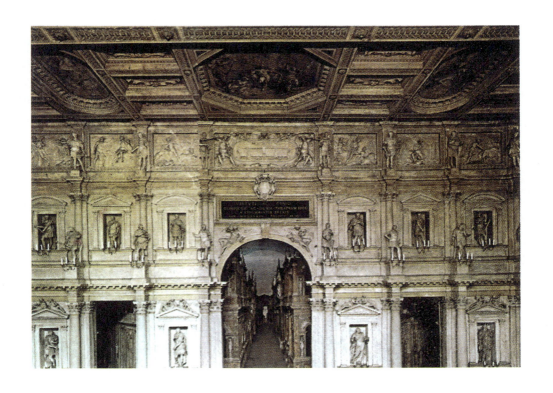

奥林匹克剧院舞台布景

服在水里浸过之后,却是照旧干净而有光彩;不但不因咸水而褪色,反而像是新染过的一样。"或者:"我觉得,我们的衣服看上去还是崭新的……"等等。

 剧院逐渐有了一套自己的程式化规定。舞台上的一切,凡是出现在表演区域里的,都会在观众的感知中发生变化: 木桶里的一棵树代

表着森林，普通的圈椅是帝王的宝座，而寻常的衣服则成了舞台戏装。

随着室内剧院的出现，人们开始对舞台特技产生了兴趣。用于制造特技效果的机械设备一般隐蔽在舞台的下面或者侧幕的后面。舞台最靠近观众的部分，即前台边缘，有一排发亮的脚灯，以此作为将舞台与观众席隔开的标志。脚灯最先是蜡烛，后来改用油灯、煤气灯，最后，到20世纪的时候，又换上了电灯。为了使舞台明亮，地板上和帷幔后面配置了上百盏灯。当然，也是先用蜡烛，后来才用电灯的。如果演出中要表现早晨，技师们就给那些灯蒙上红色的罩子，而蓝色的罩子则用来表现傍晚和黑夜。最初，这些粗糙的装置常常引发火灾。巴黎歌剧院的第一座大楼就是这样被烧掉的。当时剧院的经理冉·多贝尔瓦尔奇迹般地说服了蒙在鼓里的观众们以极快的速度撤离剧院。

16世纪的时候，在位于意大利东北部的维琴察市，著名建筑师安德烈帕拉迪奥（1508—1580）建造了一座奥林匹克剧院。在这座剧院里，表演区和观众席的上方都是有顶的。剧院的空间就像被屋顶加盖关起来了一样。在舞台的深处，摆放着立体的建筑布景，这当然是虚幻的空间，演员是不能走进去的。在略微倾斜的舞台地板上"铺设"着"街道"，上面立着角色模型。这些模型是平面的，根据需要上色剪裁，近大远小。这样，一个纵深感很强的世界就出现在观众们的面前了。观众席上方的天花板被画上了天空，建筑师试图以此来维持加了"盖子"的剧院与周围世界、与大自然之间的联系。

用于舞台"空中飞人"的绳索装置也是在那个时候发明的。尽管

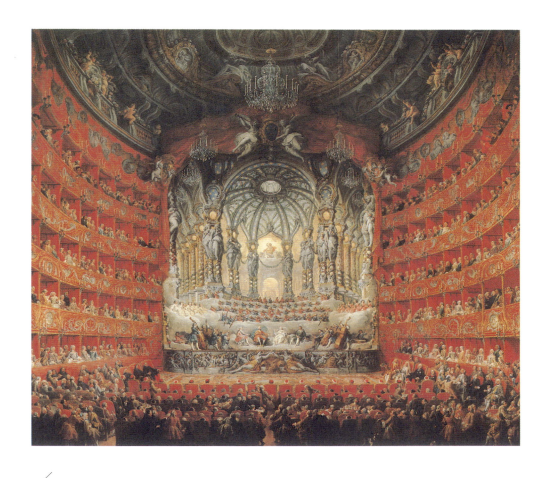

庞大、豪华的布景是巴洛克剧院的标志

现在有更为先进的舞台技术手段，但这种装置的原理依然被认为是最可靠的。

17世纪末，镜框式舞台——就是我们现在常常能在剧院里看到的

那种舞台——终于定型了。它也被称作"意大利式舞台",日后成了欧洲剧院里最常见的舞台样式。

在此后近两百年的时间里,舞台艺术家们为了解决这样一个问题绞尽脑汁: 怎样才能使观众一直觉得这个镜框式舞台里包容着巨大的空间?美工师根据剧作家作品的提示,把舞台分成前、中、后三个部分,从前景,即脚灯线处开始逐段置景,并将观众的目光渐次导向后景。后景是平面的天幕,上面根据剧情绘有不同的图案。在舞台两侧的帷幔上和台口上方的檐幕上,也都绘有图案,常见的是森林树木。侧幕上的树干和檐幕上的枝叶交织成拱门,一道道绿色的拱门由前景到后景层层下降,最后与天幕上的森林景致融为一体。这种形成于巴洛克剧院(16世纪末—18世纪中)的置景方式被称作"帷幔—拱门体系"。把建筑(运用断檐、重叠柱和波浪形墙面)、雕塑(姿态夸张的形象)和绘画(如透视深远的壁画)结合成一个整体,在这三方面都追求动势和起伏,试图造成幻象,这是巴洛克建筑,也是巴洛克剧院建筑的主要特点。

美工布景师们在戏剧舞台上创造了奇迹——这样的说法并非夸张之词。18世纪末19世纪初最杰出的美工布景师甘扎戈(1751—1831)把剧院的布景称作是"作用于眼睛的音乐"。

随着时代的发展,日益进步的技术手段使美工布景师们在舞台上不仅能复制出一般的日常生活场景,还能制造出烈焰熊熊、洪水滔天、火山喷发等动人心魄的景观。

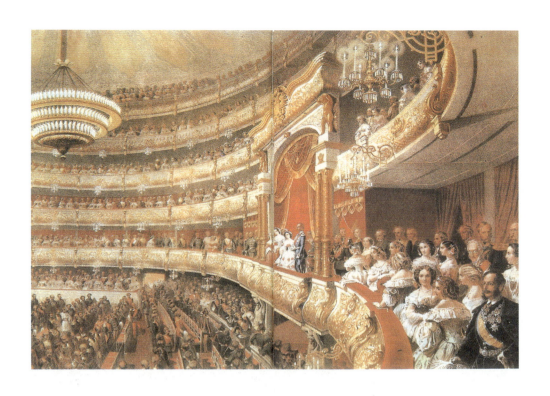

莫斯科大剧院内景　19世纪中期

令人瞩目的是，不仅舞台的大小、布景的样式和制作方法发生了很大的变化，连观众厅的装饰也有了显著的改变。最彻底也是最有趣的转变发生在莫斯科大剧院里。18世纪末之前，有钱有地位的人可以在莫斯科大剧院里为自己预订包厢，享用期限是一个演出季。按规定，每个预订包厢的人可以决定包厢的内外装饰。于是，根据临时主人的口味，各个包厢里贴上了不同的墙纸或织物，摆放进了各种各样的小

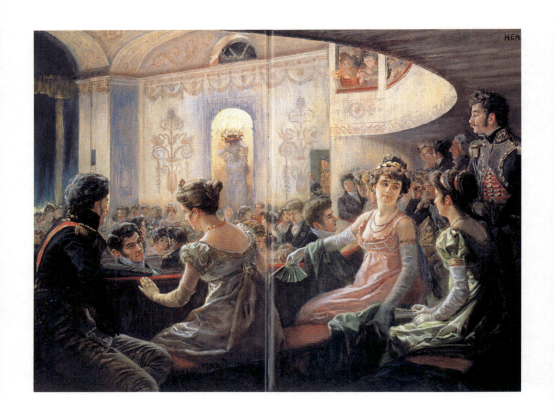

19世纪法国剧院中幕间休息的场景

会友、盛装示人、观察别人的同时也被别人观察可以说是"去剧院"最重要的内容了。在有些剧院里,不仅观众们的交谈声不绝于耳,一些富有的剧院常客还会在自己的包厢内设下盛大的晚宴款待宾客,玻璃酒杯、银制餐具相互碰撞时发出的叮当声为舞台上的表演配上了别具一格的背景音乐。

家具。可以想象,从池座望上去,看到的将会是一个怎样斑杂的景象。到了19世纪,包厢主人的"自主权"被取消了,剧院观众厅的整体装饰由美术专家来承担。剧院内部的布置最终是观众,甚至是剧院所在

圣彼得堡马林斯基剧院皇室包厢

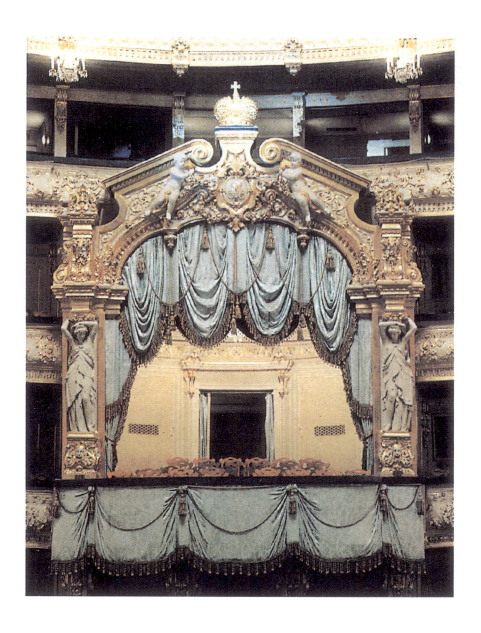

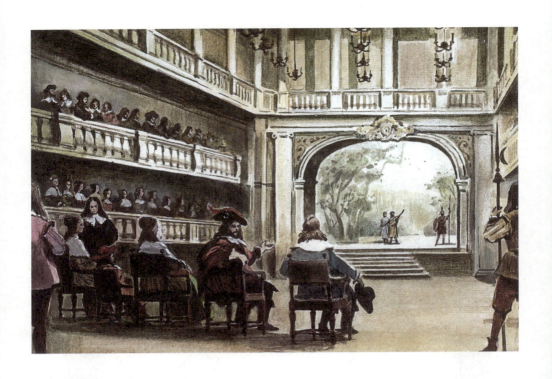

17 世纪巴黎剧院内景

的城市市民整体审美观的体现。

马林斯基剧院的观众厅是圣彼得堡的骄傲。白色的楼座镶着纤细的金色花纹,晶莹剔透的水晶吊灯熠熠闪光,穹顶壁画上跳着圈舞的艺术女神俯瞰着池座中浅蓝色的天鹅绒圈椅,所有这一切无不见证着这座城市所特有的精致、华美和优雅。而商人聚集的莫斯科则为莫斯科大剧院中紫红色的帷幔和满目的镀金饰物而自豪。有意思的是,两座剧院的总建筑师是同一个人:阿尔伯特·卡沃斯。他通过自己的设计

反映出了俄罗斯两座都城不同的风格品位。

1875年，巴黎举行了巴黎歌剧院新楼的落成典礼。新建筑的设计师是加尔涅。他拥有充足的资金，所以，他所设计的巴黎歌剧院豪华得令人眩目。辉煌无比的巴黎歌剧院凸显了所有的经典元素，是古典主义剧院建筑交响乐中的一个强音。

不过，这一强音没有带来更多的余音和回响。世界跨入了20世纪。这是一个充满蜕变和实验的世纪，一个追求和彷徨、希望和失望、大破和大立、成功和失败并存的世纪，一个各种艺术流派、各种"主义"层出不穷的世纪。艺术家，包括建筑师都力求用新的艺术语汇来表现他们对新时代的理解和向往。而迅猛发展的科学技术既为艺术家实现全新构思创造了条件，同时又不断地刺激着他们新的想象和创造能力的迸发。钢筋混凝土和钢结构的发展，为20世纪建筑的新尝试提供了基础，其直接的结果是摩天大楼的出现。高耸入云的华厦使人们对建筑外部形式的兴趣超过了对内部空间的期望。世人对悉尼歌剧院津津乐道，更多是缘于它标新立异的外表。1851年伦敦建成世界博览会陈列馆，它的外壳是用铸铁骨架和玻璃做成的，门窗、墙面、屋顶等部位大量使用玻璃，陈列馆因而具有透明的效果，内部景象一目了然。每当夜幕降临，馆内灯火通明时，整幢建筑看起来就像是一座水晶宫。玻璃幕墙在营造出新的空间效果的同时也催生出新的审美理念。这种水晶宫式建筑在20世纪一度成为流行，其流风余韵在上海大剧院的建筑上依然能够感觉得到。

20世纪的剧院建筑凭借新科技的支撑,不断完善自身的应用功能,同时,又强调精神功能,即注重从人的精神需求出发,构筑展示丰富多彩的形象,给人以心理上的鼓舞或慰藉。莫斯科俄军中央模范剧院就是这方面的成功例子。此外,设计者们还特别重视历史和文化的因素,既承袭历史的脉络,又不简单地重现以往,而是在建筑元素中显示历史的来龙去脉,透射出更多、更丰富的文化内涵。20世纪的剧院在建筑语言上相当强调隐喻,而且这种隐喻往往又是多义的。

永 恒 的 拥 抱

从古至今，剧院的形式经历了从扇形露天剧场向带镜框式舞台的室内剧场的演变，但剧院的使命始终如一：为戏剧提供表演场所。如同一位矢志不渝的恋人，剧院是为戏剧而生的，而降生的目的就是为了给予戏剧以永恒的拥抱。

诞生于近 3000 年前的戏剧，在各个时期，起过各种作用：娱乐、典礼、教化、宣传等等。后人在探讨"戏剧的起源"这个问题时也因此而得出了不同结论。

主要的观点有：

1. 宗教庆典起源说

庆典活动和宗教仪式自古以来就存在于每一个民族当中，而且带有非常鲜明的戏剧性元素。这些活动和仪式总是按照一定的顺序进行，每一个步骤都要重复某些规定的话语和动作。例如感恩节聚餐和天主教弥撒都有自己约定俗成的程序。这与戏剧结构是相对应的。同时，庆典活动和宗教仪式使用的服装和道具也体现了它们所蕴含的戏剧性特质。非洲古老部落在举行庆典活动时，扮演动物的舞蹈者会戴着一个综合了好几种动物特征的大面具，手臂上绕着橙色的编织物，身穿

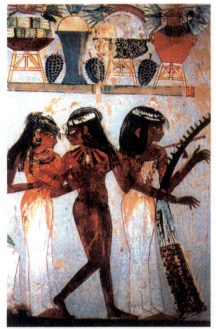

乐器演奏者和跳舞的女郎
埃及古墓壁画公元前1400年左右

芦叶编成的衣服。其他的舞蹈者戴的面具和穿的服装也都是与他们所扮演的角色相吻合的。

因此，很多的历史学家和人类学家认为戏剧诞生自这些庆典活动和宗教仪式。他们常以一个发生在古埃及的故事作为例子证明戏剧与宗教庆典活动之间的密切关系。

从大约公元前2500年起一直到公元前550年左右，每年都有成千上万的埃及人前往一个叫"艾比多斯"的圣地观看一个与埃及的神——奥西里斯相关的宗教表演。奥斯瑞斯是埃及的统治者，娶了自己的妹妹伊西斯为妻。但奥斯瑞斯的弟弟对他渐生妒意，终于有一天将哥哥置于死地，并将他的尸体割成

碎片，分撒在古埃及大地的各个角落。伊西斯将尸体碎片找了回来，拼在一起，在另一个神灵的帮助下，让丈夫重新活了过来。然而，奥斯瑞斯不能再在人世间生存，他的躯体被葬在了"艾比多斯"，而他的魂魄来到了阴间，成为了埃及众神中最具人性的神，裁定人们灵魂的善恶。

奥斯瑞斯的传说事实上是一个在世界各地都发生着的、具有全人类意义的宗教故事，一个关于背叛、死亡和死后复生的故事。有一个在公元前1887年到公元前1849年间参加过这个活动的埃及人留下了一些相关的描述。从中可以清楚地了解到这个宗教活动包含着明显的戏剧性元素：人们扮演故事中的不同角色，演绎奥斯瑞斯一生中的各种经历。

2. 模仿起源说

模仿是孩子的天性。而扮演一定的角色则是成年人世界中一个很普遍的现象：每个人都在扮演着某个家庭角色和社会角色。在扮演这些角色的过程中，每个个体都要根据社会的要求来规范自己的行为。模仿和扮演角色都具有表演的性质，带有戏剧性的元素。古希腊哲学家亚里士多德曾指出戏剧的产生或许就是源自人类天性中的模仿。

另一个带有戏剧性元素的人类日常活动就是讲故事，这存在于每一种文化当中。经验丰富的讲述者善于制造悬念，既能引得全场哄堂

意大利面具喜剧中的人物　17世纪版画

面具遮住演员一半的脸，突出角色的身份和职业，如主人、外国人、商人等。如果是医生或哲学家，那面具上肯定有一副眼镜。

大笑，也能让听众潸然泪下。他们根据故事中角色的不同而变换嗓音，表现各种人物的性格，还创造出一些具有超自然力的形象。在这个时候，故事讲述者就成了我们在舞台上看到的男演员或者女演员。而在文字还没有出现的社会中，讲故事者更是以鲜明的戏剧性来保存其所属民族的历史和文化传统，这样的做法或许就推动了后来戏剧的产生和发展。

因此，孩子模仿大人的动作和声音、祭司在众人面前以一种特殊的行为方式表现其特定身份、部落的长者给围绕在篝火旁的人群讲故

事等行为，从某种意义上来看都是表演。这些行为也都为探究戏剧的起源提供了线索。

3. 娱乐起源说

唱歌、跳舞、魔术、杂技等表演性很强的大众娱乐活动明显地蕴含着戏剧的种子。有些理论家甚至认为这些娱乐样式应该被看作是"无剧本"的戏剧表演。

在那些没有戏剧——传统意义上的、经过精心编排的"戏剧"——存在的年代里，大众娱乐往往就是使戏剧性活动一直保持下去的主要途径。例如，从公元5世纪西罗马帝国末期一直到中世纪戏剧的出现，在这1000多年的时间里，正式的戏剧几乎难见踪影，但是一群群游吟诗人、变戏法的民间艺人、舞蹈者和滑稽剧的表演者却频繁地往来于欧洲大陆的各个角落，在庄园、集市、教堂门前等各种场合进行表演。

此外，还有其他一些"戏剧起源说"。如果说，对"戏剧是怎么产生的"这一问题的回答由于见仁见智而难以有一个定论的话，那么戏剧在西方出现的时间和地点则是明确的：公元前5世纪，古希腊。另外，还有一点也是明确的：无论是娱乐还是典礼、教化还是宣传，戏剧承担这些功能都游刃有余。戏剧的功能是多方面的，作用是很强大的。所以，自古以来，君王贵胄、文人墨客、艺人优伶、革命志士、保守党徒……几乎所有的人都可以利用戏剧来表达自己的思想和追求，

学问喜剧场景

出现于 16 世纪初。作者通常是艺术家、学者、诗人和政治活动家。以古罗马喜剧为蓝本,融入时代画面。富有真挚情感、不怕险阻、勇于冒险、热爱生活的主人公最终总能取得成功。

为自己所属的阶层服务。

中世纪的时候,出现了一个概念"Theatrum Mundi",这是拉丁文,意思是"戏剧中的世界"。人们把剧院的舞台视作具体而微的宇宙,认为在这个并不大的空间里应该重复、再现大千世界创造的秘密。那时,

戏剧常常担负起惩恶扬善的重任。有一篇文章这样写道："在审判道德沦丧的同时，应该唤起人们对高尚生活的追求。"在文艺复兴时代，全社会对舞台艺术的评价非常高，认为它能"纯净道德"和"鼓励善行"。后来，俄国作家和剧作家尼·果戈理进一步发展了这些思想。他强调，剧院的舞台是"一个讲坛，从这个讲坛上可以对世界发出许多善良的声音"。"剧院是一所大学"的纲领至今还具有现实意义。

在专制年代里，剧院是一个讲坛，一个论坛。从剧院的舞台上，不时会传出渴望自由和反抗暴政的呐喊。在20世纪革命风暴此起彼伏的岁月里，"艺术是武器"的口号曾经非常流行。于是，戏剧开始承担起了又一个任务：宣传。

在探讨戏剧的功能作用的时候，俄国文学的奠基人亚·普希金写道："时代精神要求戏剧舞台不断地发生变化。"戏剧是一面镜子。优秀的作品总能敏锐地表现时代及其变化。真正的戏剧家们是创造者，他们不仅善于理解现在，而且还能预测未来。在人类的历史上，剧院舞台上发出的预言不止一次地变成了现实。

就像音乐、绘画、文学等其他艺术样式一样，戏剧也具有自己特殊的标志。这个标志就是综合性。舞台上的一部戏剧作品通常由编剧、导演、演员、美工、作曲等人共同架构完成。参与创作的不光有那些出现在聚光灯下的人，还有缝制服饰、制作道具、安排灯光、迎候观众的人。所以会有"戏剧车间"的说法：排演一出戏，既是创作，又是生产。

快乐的节日,心灵的享受
A: 等待大幕的开启
B: 聚精会神

哑剧大师让·路易·巴罗
表演保留节目《马》

戏剧演出的基础是剧本。对于话剧而言，剧本的重要性是不言而喻的。但即使在那些没有台词的戏剧里，剧本也还是必需的。例如，芭蕾和哑剧都有脚本。排演一出戏的过程就是把剧本或脚本搬上舞台的过程，这也是将戏剧艺术从一种语言"翻译"成另一种语言的过程。其结果就是把文学语言变成了舞台语言。

戏剧演出的场所——剧院自古以来就一直在人类的生活中占据重要的地位。剧院通常建在城市的中心广场上。建筑师总是尽可能地使

剧院宏伟壮观，吸引世人的注意，让来到剧院的观众觉得脱离了尘世的纷扰，置身在一个高于现实的所在。为此，剧院里通常建有用镜子装饰的楼梯，引导观众登堂入室。

大幕打开以后，观众首先看到的是一个舞台。上面有布景，它们展示着剧情发生的地点和环境，渲染出时代和民族的特色。这个神奇的空间还被用来暗示人物的心情。例如，当剧中人物感到痛苦的时候，舞台的光线便转暗或者天幕背景变成黑色。在演出过程中，布景不断地变化着：白天变成黑夜，严冬变成盛夏，街道变成房屋。舞台技术随着人类的科学发展而进步。现代技术还能在极短的时间里转换剧院的原有空间：把观众安排到舞台上，而让演出在改装过的观众厅里进行。

音乐能强化戏剧的感染力。在有的剧院里，音乐不仅在演出的时候演奏，还在幕间休息时演奏，目的是使观众的兴趣能一直保持下去。

在最早的剧院舞台上，演员既要朗诵，又要唱歌，还要跳舞和做出各种各样的形体动作。这是一种所谓的"混合"型戏剧表演，也就是说，音乐、台词、舞蹈等作为同一个节目的构成元素交织融合在一起。观众在欣赏时也无意将它们分割开来并进行单独的评价。渐渐地，观众开始区分演员表演中的各种元素。随着时间的推移，这些元素不断地强化自身的特点，发展演变成了我们现在所熟悉的各种戏剧样式。原来的"混合"被各种形式的有意识结合所取代。

最古老的戏剧表演形式是哑剧。在希腊语里，"哑剧"的意思是"通过模仿表现一切"。这种艺术在古希腊、古罗马时期就存在了。

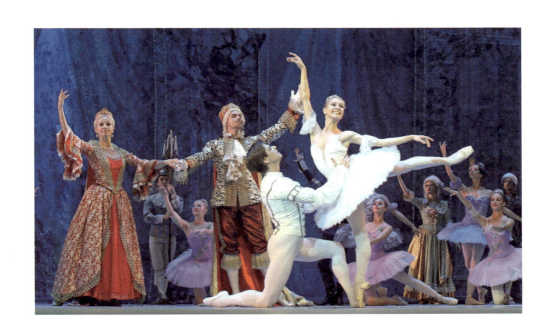

芭蕾舞剧《睡美人》

迎风展翅,即阿拉贝斯(arabesgus),是芭蕾标志性的造型之一。

当代哑剧是一种没有台词的戏剧表演。形式可能是一个小节目,也可能是有情节的一出戏。19世纪,英国的丑角约瑟夫·格里马尔金(1778—1837)和法国的"彼埃罗"(民间戏剧中的传统人物)——冉·加斯帕尔·德彪罗为哑剧艺术赢得了荣光。埃吉耶·杰克鲁(1898—1985)和让·路易·巴罗(1910—1994)则使这门古老的艺术在新的历史文化条件下重新焕发出生机和活力。杰克鲁创建了"纯哑剧"学校,目的是要在舞台上"表现其他艺术样式无力表现的东西"。哑剧艺术的拥护者认为,动作要比语言更准确、更鲜明。杰克鲁和巴罗的事业

得到了法国著名艺术家马赛·马尔索（1923—2007）的继承。在莫斯科，亨利·马茨基亚维丘斯创建了造型剧（即哑剧）剧院，上演的剧目包括那些取材于古代神话和圣经的情节复杂、内容深刻的故事。

流行最广、影响最大的戏剧样式是话剧。其主要表现手段是说白和动作。剧情的含义、人物的性格都是通过对白或独白来展现的。话语构成了话剧的脚本。脚本可能是散文式的，也可能是诗体的。

另一种戏剧样式是歌剧。它诞生于 16、17 世纪之交的意大利，是一种综合了音乐、诗歌和舞蹈等艺术样式，但以歌唱为主的戏剧形式。歌剧充分体现了流行于 17 世纪的巴洛克艺术的特点，即凸显表现力、戏剧性和观赏性，并注重对多种艺术样式的有机综合。在意大利语中，歌剧 opera （英语： opera 、法语： opéra、德语： oper、俄语 опера）这个词是在 17 世纪中叶才出现的，其原意是"结合、组合"。在歌剧中，戏剧的程式化特点得到了最大程度的凸显。因为，在日常生活中，人们通常不是通过歌唱来表达自己的思想和感受的。这种戏剧形式对表演者提出了特别的要求： 演员们不仅要擅长歌唱，还应该具备表演的才能。在歌剧里，演员能够借助歌声来表达最细腻最复杂的情感。在优秀的导演、演员和乐队的通力合作下，一出歌剧的感染力、震撼力可能会是非常强烈的。

芭蕾舞剧是在宫廷舞和民间舞的基础上于 16 世纪开始形成的。"芭蕾"一词源自拉丁语 ballare，意思就是"舞蹈"。但芭蕾又不是一般的舞蹈，它有一套完整而独特的训练方式，创造出了成为浪漫主义芭

蕾标志的足尖舞，动作以开、绷、立、直为特点，以凸显技巧为目的的旋转、托举、腾跃及双脚在空中交叉碰击等动作与展示气质的迎风展翅（即阿拉贝斯）等造型有机融合。在芭蕾里，对事件发展和人物关系的叙述都是由舞蹈和哑剧动作来承担的。演员在音乐的伴奏下完成这些舞蹈和动作，而音乐通常又是根据脚本的内容来进行创作的。俄国作曲家柴可夫斯基更使芭蕾音乐发展成为能赋予舞蹈以灵魂的独立的艺术样式。20世纪末，用交响乐作品伴奏的无情节芭蕾舞剧开始流行。

芭蕾的舞蹈样式非常丰富，有独舞、双人舞和烘托气氛的群舞。群舞里也有领舞演员，她们总是在前台、在最靠近观众的地方表演。古典芭蕾中的性格舞由民间舞发展而成，如马祖卡舞、西班牙舞等。

轻歌剧只有150多年的历史。意大利语operetta也有翻译成"小歌剧"的。艺术史家对轻歌剧有两种看法。一部分专家认为，这是一种独立的舞台戏剧样式，另一些人则把它看成是一种体裁，就像音乐剧一样。最早的轻歌剧于19世纪下半叶出现在巴黎的"巴黎滑稽"剧院。也有学者把维也纳视为轻歌剧的发轫地。轻歌剧的情节通常是喜剧性的，音乐风格较为通俗。剧中除独唱、重唱、合唱和舞蹈外，还用说白。

19世纪末，音乐剧在美国问世。因为是以纽约的百老汇为演出中心，所以又被称为"百老汇歌舞剧"。音乐剧的情节通常是喜剧性的，但也有可能是哀婉凄凉的。其特点是演员们在舞台上载歌载舞，期间夹以说白；音乐浅显悦耳，多以民歌或爵士乐为素材，因而常常得以

音乐剧《嗨，朵丽！》1964年，纽约百老汇，主演：凯洛·切宁。

牵线木偶

流行。音乐剧的内容多取自日常生活。从20世纪20年代后期起，经常有取材于莎士比亚、狄更斯、萧伯纳等文坛巨匠的戏剧、文学作品的音乐剧问世。音乐剧的艺术水平在20世纪四五十年代得到进一步的提高，并开始在英、法、德、奥等国流行。影响最大的音乐剧有《演艺船》《俄克拉何马》《卖花女》《西区故事》（一译《梦断城西》）、《咖啡馆》《瑟堡的雨伞》《音乐之声》《猫》等。成功的音乐剧常常会被搬上银幕。

19世纪下半叶，在欧洲，尤其是在法国，卡巴莱表演日益走红。这是一种在咖啡馆或者酒吧里进行的歌舞表演。最著名的卡巴莱剧院有巴黎的"黑猫"、慕尼黑的"十一名刽子手"、柏林的"一切去他的！"和圣彼得堡

的"哈哈镜"。

一群从事艺术的人士聚集在咖啡馆里，这本身就能营造出某种特殊的氛围。加之卡巴莱表演通常是深夜在地下咖啡馆或酒吧里进行的，因而神秘的、非同寻常的感觉会更加强烈。对表演者和观众来说，卡巴莱表演总是与不受任何桎梏的自由联系在一起。至今，在世界各国的城市里，还能看到一些真正的卡巴莱表演。

木偶剧是剧院表演的一种特殊形式。其源头可以追溯到古希腊、古罗马时期的家庭戏剧。时光流逝了2000多年，但木偶剧的特质一直都没有变化：在舞台上抛头露面的只有木偶。不过，近年来，木偶也开始和高大的人一起"分享"舞台。

每一个民族都有自己的木偶主人公，他们的相貌、脾气、爱好，还有弱点各不相同。不过，有一点是一致的，那就是在舞台上，他们都吵吵嚷嚷、调皮捣蛋、尽情嘲笑人类的缺点。木偶的装置也是各式各样的。最流行的有牵线木偶、手套木偶和傀儡木偶。

木偶剧表演需要特别的设备和舞台。最早是一个在下面或者上面开了一个洞的箱子。中世纪的时候，木偶剧表演在广场上进行。木偶操纵者在两根柱子之间拉起帷幔，人就藏在帷幔后面牵引木偶。木偶戏也有自己的脚本。

在世界木偶剧历史上出现过许多著名的"幕后英雄"。苏联奥布拉兹佐夫编排的木偶戏声名远扬。而当代格鲁吉亚木偶剧艺术家列瓦斯·列瓦诺维奇·加尔波利阿泽则对传统木偶剧进行了大胆的艺术改革。

别 有 洞 天

第三遍铃声的余音还在观众的耳边萦绕。剧场慢慢暗了下来,大幕悄然无声地打开了。观众的眼前出现了这样一幅画面:秋日,阳光明媚的早晨,一座古旧的花园,草木茂盛。左边,有一个小巧的木头亭子,中间是一把长椅;稍远处,一条小径通向山丘。粗壮的树干后面隐约是森林,透过树冠上开始稀疏的树叶可以看见清澈的蓝天。

剧场立刻变得非常安静。

演出开始了……

这个几乎和现实一模一样的天地是导演和美工设计制造出来的。他们运用剧院才有的方法和手段,真实而又富有诗意地传递出了自然界秋天的魅力,引导观众进入观剧需要的心理和情绪状态之中。还有许多人参与了设计和制造。尽管观众看不到这些人,但他们同样有权享受观众热烈的掌声,就像导演和演员一样。

剧院的后台别有洞天。这是一个奇妙的天地。许多人,他们有各自不同的专业,有的专业很不寻常,甚至极为罕见,他们走到了一起,为把一出戏搬上剧院舞台而进行着创造性的劳动。或许,在这里——剧院的后台,我们能更深刻地理解集体创作的真正含义。

为了设计布景,美工师总是要长时间地、详尽地与导演一起研究戏的编排方案。不过,他最初拿出的设计稿是平面的,也就是二维空

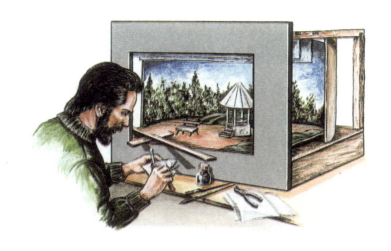

/剧院舞台模型

这个神奇的盒子能使人看到美工师设计方案的三维效果,立体地检查布景的位置,安排灯光。导演还能通过舞台模型直观地向演员阐述舞台场景的调度构想。

/剧院舞台上的"原木墙"是这样造出来的

间的，而舞台则是三维空间的。所以，只有在布景的立体模型制作完成以后，美工师的设计才能得到全面正确的评价。在这个重要的环节里，模型制作师发挥着举足轻重的作用。剧院模型制作师的工作特点在于同时担任多种角色：美工、钳工、家具制造匠和室内装饰师。他们总是按 1:20 的固定比例制作模型。每一座剧院都有一个大小为舞台 1/20 的模型。模型制作师就是在这个"盒子"里"施展魔法"的。一开始，他们是用普通的纸来粘贴和堆砌，这类似于画画中的草稿，几经修改定稿后再用木头、布料、硬板纸和其他材料制作模型。

在西方的剧院制度中，布景、服装、家具和室内布置的设计草稿及模型都需要递交给剧院艺术委员会，供导演、主要演员和其他专家评头论足。

每当艺术委员会召开讨论会，剧院技术组的负责人是必到的。技术组承担着戏剧演出的"包装"任务，其负责人是一个很重要的角色。他既指导布景的制作过程，又监督其日后的使用情况。他主持技术会议，技术人员在会上对布景设计及其技术制作的每一个细节做详细的说明。大家集思广益，提出修改意见。

在剧院里，布景有硬布景和软布景两种。硬布景是用木头和金属制作成的，它们既坚固又轻巧，便于在舞台上置放和移动。而为了方便保存和巡回演出时的运输，硬布景总是做成拆卸式的。软布景包括用来覆盖舞台活动地板的长条粗布地毯、遮掩舞台两边的侧幕、遮盖舞台上部的檐幕，还有就是作为背景的幕布。

圣彼得堡马林斯基剧院道具车间　1900年

 技术组对舞台上的家具、照明设备（吊灯、台灯、壁灯及其他灯具）和室内摆设都有详细的方案，对服装设计也有专门的方案。无论是修建水库还是建造高楼，在任何一个工程开始之前，都要制定预算，剧院里也是如此。每次排戏之前，制作车间的主任都要编制一份预算表。他计算出所需的全部开销，并向供应处预订用于布景和服装制作的各种材料。技术组负责人需要和导演协商布景交付的时间表。

 在模型设计方案获得剧院艺术委员会的认可以后，剧院的生产工场便开始制作布景。

工场的家具车间配备有车床,可以切割、加工木材,以及在胶合板上刻制出复杂的花纹。布景墙(蒙上布的木框)、楼梯、平台(舞台上各种高度不一的可拆卸平台)、廊柱、檐板、房门、窗户、浮雕等等也是在这里制作完成的。

在这个车间里工作的有木工,也就是家具制造匠,还有车工和雕刻工。如果主要是用针叶类树木做布景的话,那么用桦树、橡树或者山毛榉做舞台家具一般是很理想的。软性的椴树很适合雕刻各种细部。剧院舞台上的桌子、椅子、沙发与普通家用的桌椅是不一样的。它们

的结构更轻巧，部件结合处拼合得更紧密，因为在剧院的舞台上，家具被搬动的频率要比在家里高得多。

如果需要特别坚固的布景，那钳工车间就要制作骨架了。用于连接布景各部件的铰链，还有把手、门环、小钥匙等许多金属附件也是在这里做的。在车间里，除了钳工之外，还有焊接工、白铁工和金属旋工。他们的双手就像魔术师的手，灵巧且神奇，能够用金属丝焊出一个造型复杂的灯罩，还会做水晶吊灯、古色古香的高脚酒杯和骑士佩戴的长剑等。

幕布、檐幕、桌布和沙发套等都是在软道具车间里缝制的。车间工作人员主要是妇女。她们细心地用透花纱、窗帷纱等制作贴花布景。

这里也工作着一些男性师傅。他们的职业非常古老——家具蒙面工匠。他们用带子修饰古典风格的圈椅，为灯罩蒙上丝绸布料、装上流苏。他们知道如何缝制带有锯齿形边饰、垂饰和以前只用于帝王内室的流苏帷幔。

并不是总能找到颜色合适的布料的。所以，在剧院工场里有一台染色设备就显得很重要。烘干机也是必不可少的。除了上色以外，还要用特殊的方式对布景材料进行防火上浆处理。

布景用料要被送到绘景车间做最后的加工。这也是最关键的一环：将美工师的设计图稿放大到软布景上。绘景车间往往宽大而明亮，有很高的屋顶，还带有回廊。在幕布上放大设计图稿时所采用的方式一般是最传统、同时也是最简单的，即打格子对应放大法。画师们在幕

道具制作

道具师先用泥土或蜡泥塑料做出所需的物品，然后浇上石膏。等石膏干了以后，将其一分为二地拆开。每一半石膏模型的内部就有了物品一半的外形。这之后再在石膏模子里面糊上一层特殊的纸，待它们黏合干透之后取出来，用胶水和细铅丝将两半拼合起来，再打底色、画上图案。

布上直接打格子，而在美工师的设计图稿上则用绷紧的细线来表示相应的线条，目的是不损坏图稿。画师们有各种尺寸的笔。由于他们是站着作画的，因此，所有的笔的笔杆都很长。颜料以水质苯胺颜料和类似水粉的水胶颜料为主。画大面积的云彩和天空时，画师们使用颜料喷枪。近距离地看剧院的布景时，会觉得只是各种颜色的点、线、面的堆砌。而登上回廊，从远处看，就能看清画师们所画的是什么了。画师们在回廊上审视自己的画作，精益求精地做修改。

画师们每天都在创造着奇迹。他们用生花妙笔再加上烫、染等工艺就能把廉价的麻布变成高贵的锦缎。画师们根据剧情制造出来的"赝品"在剧院舞台上的效果常常要比真品更为理想。

道具车间的工作也非常重要。那些由于这种或那种原因而无法被搬上舞台的东西都要由道具来代替。道具师是多面手。木头、铅丝、

布料……几乎每一种材料都能被他们用于制作道具。他们会雕、刻、塑、缝……他们要达到的目的是：观众即使近距离观察，也很难把"赝品"与真品区分开来。道具师最喜欢的材料是制型纸。这是普通纸、硬板纸和胶水、淀粉、石膏等的混合物。

服装师对舞台服装的特点和各个时代的服装样式了如指掌

有些剧院的工场里至今还保留着制作人造花的技艺。当然，在商店里也可以买到人造花，但是出现在不同剧情里的花卉是千姿百态的，商店未必每次都能帮上忙。所以，有自己的人造花制作师，剧院就可以让百花随时盛开。

道具车间里还有各种小零件和演员用的小物品。它们被分门别类地保存在拿取方便的柜子里，柜门上贴着演出剧名的标签。除了制造可以以假乱真的道具外，道具师常常还要置备一些真的物品，因为在每出戏剧里都会出现这样一些东西，如食品、火柴、

演出用的帽子和头饰

/ 俄国画家亚·尼·别努阿为歌剧《夜莺》中的侍卫设计的服装

这部中国题材的歌剧是俄国作曲家斯特拉文斯基根据安徒生同名童话改编创作的。美术设计由俄国著名画家亚·尼·别努阿担任。别氏对中国服饰和景观的认识显然主要来源于他所接触到的中国山水、人物画和中国工艺品上的花纹图案。因此，他的设计，从服装到布景，装饰性都很强。特别有趣的是，他为歌剧中皇宫侍卫设计的服装与中国戏剧里武生的打扮相差无几。

香烟等等，它们会在演出过程中被"消费"掉。另外，"活的道具"：狗、猫或者笼中的鹦鹉，也是道具师要操心的对象。

缝纫车间负责缝制服装。初看起来，这个车间和普通的裁缝工场没有什么两样：缝纫机、木模型、烫衣板、沉重的熨斗、宽大的桌子。但是，套在木模型身上的不是漂亮的时装，而是钉着金纽扣的古老的无袖男上衣、豪华长裙和神话中的人物所穿的奇装异服等。

车间里还有一个制作帽子和头饰的工作室。演出用的帽子和头饰在制作时先通过纸模定型。细白亚麻布是最常用的材料。为了获得剧情所需的效果，设计师还常常要花费不少时间，精心挑选羽毛、丝带、花边、人造花等材料，用以装点帽子和头饰。

A、B：彼得·威廉斯为芭蕾舞剧《灰姑娘》所给的服装设计图

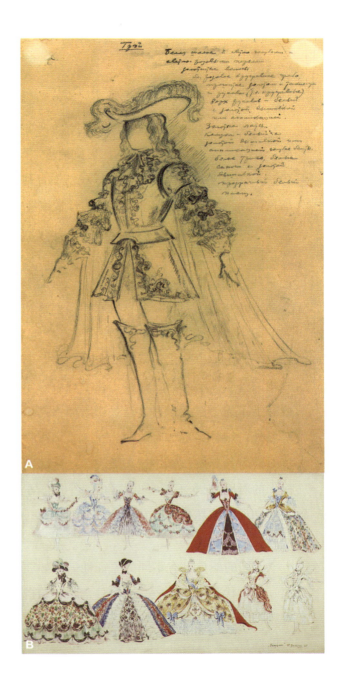

戏装与日常服装有很大的区别。人们平时穿的服装讲究"方便""保暖"和"美观",而舞台上的服装则追求"醒目""有表现力"和"形象感"。在漫长的历史岁月中,戏剧一直利用着服装所具有的魔力。而这种无形的魔力也存在于我们的日常生活中:穷人的破衣烂衫、宫廷的绫罗绸缎、军人的战袍盔甲常常在我们与某人深交之前就决定了我们的态度。戏装中总有一些醒目的细节。它们能够突出人物性格中的某些特点,能够喻示时代背景,还有助于揭示剧本所叙述的事件的实质。戏装能唤起观众各自的联想,丰富和深化他们对戏剧和剧中人物的印象。

戏装集中了文化传统里的象征性。穿上别人的服装,就意味着在利用另一个人的外貌。在莎士比亚或者哥尔多尼的作品中,当女主人公穿上了男子服装以后,连最亲近的人都认不出她来了,尽管除了服装以外,她什么也没有改变。在《哈姆雷特》第四幕中,奥菲利亚出场时穿着长长的衬衣,披头散发,这与此前一身宫廷服饰的她形成了极强的对比。观众不需要更多的语言,他们马上领悟到女主人公发疯了。外在和谐的破坏是内心和谐被破坏的标志——这种认识存在于每一个民族的意识中。

不同的颜色具有不同的象征性——如红色代表喜庆、黑色代表悲哀、绿色代表希望等——这在日常服装的搭配上都有一定的体现。但戏剧把服装上的颜色变成了表达人物情绪状态的一种方法。例如,在各国舞台上,哈姆雷特的服装几乎都是黑色的。

A、B：神奇的舞台化妆术

在面料、款式和细部处理等方面，戏装和日常服装也都是不一样的。在日常生活中，自然条件、人的社会属性和时尚都起着很大的作用。但在戏剧中，很多东西还取决于演出的体裁和艺术风格。比如，在芭

蕾舞剧里，跳传统宫廷舞的演员就不能像在日常生活中那样穿厚重的舞裙。又如，话剧充满动感，戏装不应该妨碍演员在舞台上自如地行动。

当代题材的戏剧服装可能是最难设计的。因为不能让观众觉得演员是穿着隔壁商店里买的服装上场的。精确地选择服装的装饰细节和色彩，确定演员外表与服饰的协调或者对立对于塑造一个生动而真实的艺术形象来说是非常重要的。

在制鞋车间里，一层层的搁板上整齐地放着各种木头鞋楦，师傅们就是按照这些鞋楦制作各种皮靴、皮鞋和便鞋。这里有专门用于加工鞋跟和鞋掌的车床。但大多数工作是手工完成的。

人数最多的是置景机械车间，由总机械师领导。每次演出，车间的工人和技术人员都要根据由技术组和美工师一同制定的布景位置图，动用各种特殊而有效的机械，安放布景。

电力车间自然负责舞台的照明设备。在舞台脚灯线的位置上、在天幕的上下端和前后、在照明间里，有各种各样的聚光灯。演出时，装在三脚架上的可移动式照明设备和幻灯装置也是经常被使用的。枝形吊灯、台灯和烛台（在现代，蜡烛闪亮的效果是用小电灯泡模仿的）等道具灯也归这个车间管。演出开始之前，灯光师要布置好所有的照明设备，检查好滤色片并启动需要的道具灯。每出戏都有一份灯光设备位置图。另外，还有一份灯光总谱，上面详细地标注着每个场景对灯光及其变化的要求。灯光师在调控台后根据总谱进行操作。

在剧院里，光线效果不仅仅是靠照明设备制造出来的。某些布料

莫斯科小剧院的演员演绎果戈理的名剧《钦差大臣》

和光线的结合也会产生奇妙的效应。透花纱和黑天鹅绒就能制造出不同寻常的效果。

　　透花纱有舞台所需要的特点：如果从后面打光，透花纱就会像消失了一样，不见踪影，而如果从前面打光的话，它就会变成一堵不透明的"墙"。设想我们是在舞台上的一个房间里，窗上挂着透花纱做的窗帘。房间很暗，我们从窗口往外张望，能清楚地看到窗外太阳底下"街上"的一切。但只要一打开房间里的灯，窗帘就失去了透明感。家里的透花纱通常是白色的，而剧院使用的透花纱则多为深色，即使是白色的也会被染成灰色或画上图案。如果在舞台最后面的背景前放置一些透花纱做的布景，而布景之间的距离又相隔不远的话，观众就会觉得舞台的纵深感加大了，而且好像还有薄薄的烟雾在升起。美工师在制作风景布景时常用这种方法。黑天鹅绒能吸收光线并能以此制造出"隐遁"的效果。如果披上质地相同的布料，演员在黑天鹅绒做

的背景前很容易"消失"。这种方法用在神话剧里特别有效。

在剧院里，音响所具有的作用丝毫不亚于灯光。在一个专门的车间里，录音师们根据导演的要求录制演出所需的各种声响。在剧院的音响库里，可以找到舞台上可能会需要的各种声响素材：鸟叫、狗吠、大海的涛声、空中的惊雷、飞机的轰鸣等等。专家们还能对现成的录音进行加工剪辑。

音响师通常坐在舞台前的一个厢座里。在演出过程中，音响师根据音响总谱的标示，启动设备播放录制好的音响。为了使音响效果真实、立体，在舞台的里面和舞台外侧的两端以及观众厅的多个角落里，都配置有多台高保真扬声器。

至今，在一些剧院里还在采用许多年前发明的声音模仿术。那时，人们还没有录音和放音设备，模仿是唯一的办法。各种结构的哨子能吹出不同鸟儿的鸣叫声；敲打包裹在木框上的金属片，能造出雷声隆隆的效果；摩擦紧绷在有棱的木鼓上的布，便会听到风声阵阵……凡此种种，难以一一历数。尽管现在不大采用这些方法了，但它们都是艺术。有时，通过这些简单的装置制造出来的声音甚至要比从现代扬声器中传出的声音更鲜活、更生动。

剧院里还有一个工作间，它的任务不是制作，也不是加工，而只是保存：家具、地毯、挂毯、大型的窗幔和门幔、窗门帘的架子等等都保存在这里。演出开始前，工作人员就是从这里把所需的物品搬上舞台安置到位的。为了不出错，工作人员会在粗布地毯上做上小小的

芭蕾舞剧《四季》布景设计
圣彼得堡马林斯基剧院　1900 年

标记。

演出服装用专门的金属推车从保管室运到演员的化妆间里。推车的下层放鞋子，上面的衣架挂演出服。服装师会帮助演员穿着打扮。

化装对于舞台演员来说至关重要。化装能改变演员的外貌，帮助他们从外形上塑造所扮演角色的形象。化妆师常和演员们一起研究化装方案。其中，为特型演员化装是一件非常复杂的事情，可以"浓抹"，也可以"淡妆"，后者只要凸显脸部五官轮廓、增强一些表现力即可。制作假发、假胡子也是化妆师的工作。假胡子和假发都是用特殊的胶

芭蕾舞剧《牧神的午后》布景设计　1912年

 水粘到演员的脸上和头上的，而且还要做到与演员原有的胡子和头发"密不可分"。假发就像帽子一样，它是用透花纱按人的头型缝制的，并用细的棉带子加固定型。

 还有一个人是值得特别提及的。观众看不到他的身影，也听不到他的声音。他藏身在一个"小亭子"里，而这个亭子几乎整个儿地"埋"在舞台的下面，从观众席上只看得见前台中央微微隆起的一角。他的眼前闪过的是演员们的脚和裙子的下摆。在他面前的小台子上，摆放

"神秘的人物"——提词员

着剧本或者是总谱——如果上演的是歌剧的话。这个"神秘"的人就是提词员。他的作用很大，就像扳道员之于铁道一样。提词员总是精神高度集中，他熟知角色的台词，时刻准备着为忘记台词或者说错台词的演员化险解围。丰富的经验使提词员具有敏锐的直觉，常常能帮助演员"防患于未然"。这位从不抛头露面的人总是忠实地坐在自己小小的岗位上。缺少扳道员，铁路运行就可能停止，而没有提词员，一出戏顺利上演就缺乏充分的保障。

很多年以前，在一个提词员斗室里，有个小姑娘和她担任提词员的父亲一起坐在烛光前。她就是后来成为俄国伟大的表演艺术家的玛·叶尔玛洛娃。提词员斗室平凡而不受人注目，但从里面可能会走出叶尔玛洛娃！

作为一种独立的艺术样式，舞台置景艺术直到19世纪中叶才最终形成。戏剧工作者们意识到，仅仅把事件发生的时间和地点告诉观众是远远不够的。如果剧院的舞台上没有具体的时代标志、没有服饰和生活场景的典型细节，观众就很难想象莎士比亚在《罗密欧与朱丽叶》里或者普希金在《鲍里斯·戈杜诺夫》里想表现的内容。剧院开始在舞台上营造逼真的生活环境。

莫扎特的歌剧《唐·璜》
俄罗斯圣彼得堡皇村叶卡捷琳娜宫　2015年

威尔第的歌剧《阿依达》
澳大利亚歌剧院　2013年

当亚·奥斯特罗夫斯基的《晚来的爱情》在1873年进行首次排演时，莫斯科小剧院的美工布景师彼·伊萨科夫在舞台上的房间里"安置"了一个荷兰炉子，火箱旁砌着瓷砖，就像现实生活中的一样。而当习惯于观赏"美丽和崇高"的观众看到这个细节时感到非常惊讶，有的甚至嗤之以鼻。但演员们却对美工师表示感谢，因为在他画的场景里，他们"不是演戏，而是可以实实在在地过日子"。环境的真实能帮助演员们沉浸到具体的事件氛围里。

19世纪与20世纪之交，"导演制"剧院的出现引发了戏剧实验，

A、B：上场之前

20世纪初的舞台置景艺术经历了一个蓬勃的发展阶段。

导演和美工师对镜框式舞台的表现力做了系统的分析，并在拱门型舞台上做了大量的实验。他们想方设法使舞台的三维空间感凸显到极致，让舞台空间发挥出最大的形象表现力。

不同流派的导演身边都聚集起了一群志同道合的画家，他们给剧院带来了新的造型理念。莫斯科室内剧院的总导演亚·雅·塔伊洛夫（1885—1950）与亚·亚·埃克斯捷尔（1882—1949）和亚·亚·维斯宁（1883—1959）的组合就是一个例子。

在加盟室内剧院之前，亚·埃克斯捷尔一直从事架上绘画。而在进入剧院这一广阔天地以后，她则追求表达与戏剧内在节奏相呼应的造型节奏感。在为塔伊洛夫执导的戏剧所做的设计中，她把舞台的活动地板改造成了高低不一的阶梯，借此搭建出不同寻常的空间结构。

1922年，建筑师亚·维斯宁为排演拉辛的话剧《菲德拉》设计了一组倾斜的平台，演员们穿着色彩鲜艳的服装，戴着高大的、看上去像教堂顶部一样的头饰，脚下踩着高跷。这些在古代剧院中常见的做法被20世纪的戏剧家拿来借鉴和采用了。穿着这种戏装，要在倾斜的平面上灵活自如地走动、张望并做出各种有力的动作是很困难的。在这里，日常生活中一切习以为常的动作造型对这些演员来说似乎已不复存在。而在克服复杂的舞台布景和造型所带来的困难的同时，演员们客观上也表现出了更多的情感和更大的动作力度。

在当代剧院里，有些戏在演出的时候，观众被直接安排在舞台上，

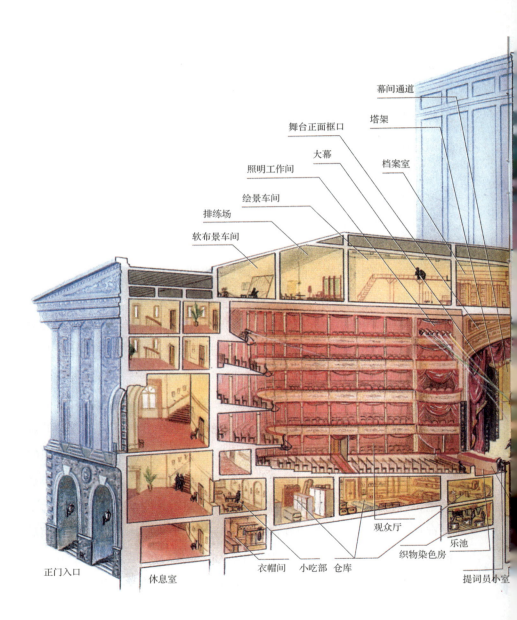

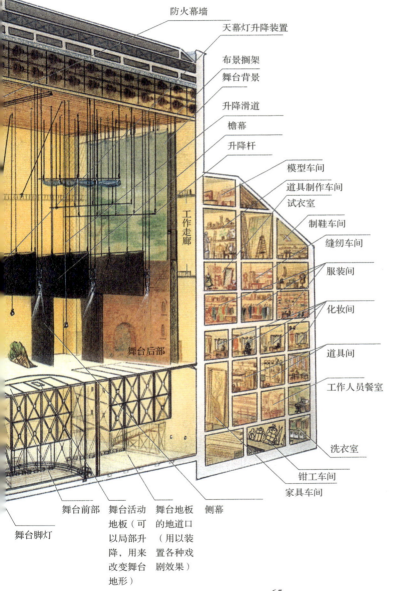

剧院剖面图

成为戏剧时空中的一分子。导演和舞台美工师以此改变了自古形成的"剧院演戏,观众看戏"的习惯。1998年,导演瓦·弗·福金(1946年生)和画家谢·米·巴尔辛(1936年生)根据契诃夫的一个鲜为人知的剧本编排了《塔吉雅娜·列宾娜》,故事发生在教堂举行婚礼的时候。演出时,观众们坐在舞台上,就像是参加婚礼和生日庆祝活动的客人。置身于原本只是用作演员表演的空间里,观众们身临其境的参与感十分强烈,看戏时的感受和体验也变得异常鲜明。

当代舞台置景呈现出多元化的趋势。许多舞台美工师像他们的前辈当年追求逼真效果一样追求简约多义的虚拟。剧院舞台的空间既可以当作浩茫的宇宙,也可以表示一个普通的房间。两者可以在瞬间转换,而这完全取决于编导的构思。来到剧院的观众,大多已认同戏剧舞台的虚拟性和多义性。他们期待的,并不是看到与生活完全一致的舞台场景,而是获得丰富的情感体验和精神启迪。

大幕拉开前,在幕边候场的演员们表情各异,有的紧张不安,有的跃跃欲试,还有的已经入戏因而旁若无人。此刻,舞台上只有一个人。他急速地、但又是仔细地对布景、灯光和设备等做最后一次检查。这就是导演助理。他指导着戏剧演出的进程:打铃宣布演出开始、开闭大幕、提醒演员上台、通知工作人员更换布景等等。

在大幕后面,在各个车间、工作间里,多少人默默无闻地、但同心协力地为着同一个目标工作着、创造着。正是有了他们,剧院才能永远具有生命力。

无处不在的灵魂人物

从剧院的诞生之日起,剧院里就一直活跃着这样一个人物,他与演员、美工师和道具师一起工作,解决创作上和技术上的各种问题。只是在很长的时间里,这个人物一直没有进入世人的视线,剧院也没有马上为他定位。直到 19 世纪初,才开始有人把关注的目光投向"戏剧排演过程中的灵魂人物,剧院舞台世界的创造者"。当时的德国戏剧出版物率先使用了一个新的概念:"导演"。

而在世界其他国家,对这位在戏剧创作活动过程中古已有之的"新人物"的称呼是多种多样的。最初,常常是根据其工作形式来命名的。

俄语中的"导演"一词,是从德语中借鉴过来的,原来的意思是"管理"。可见,在德国人和俄国人的理解中,导演就是"管理者""领导者"。而在法语里,"导演"一词具有职业色彩。导演指称的是"舞台调度、场面设计的行家"。舞台调度是指在戏剧演出过程中对演员在舞台上的位置进行安排。它是按剧本的规定进行的。情节就蕴含在舞台调度之中。在英国,导演是"生产"戏剧演出的人,他还负责创作前期的组织工作。随着电影的出现,舞台演出的创造者开始被称作 director,指的是确定戏剧情节发展、同时对舞台上的一切负责的人。

导演必须扮演的角色非常多:他应该是演出的组织者、剧本的诠释者和启迪指导演员的教育家。在某种意义上,他就是戏剧演出的领

袖、灵魂。但是，无论是剧院内部人员还是普通的观众，都不是一下子就承认导演具有举足轻重的地位的。在整个19世纪，这个"新的职业"存在的合理性和必要性曾经遭到质疑。剧本的作者不愿与导演配合，有时连演员也不肯服从导演的安排。一出戏常有几个人来负责排演，他们有各自的分工：第一个人向所有的演职人员诠释剧作家的作品，第二个人安排指导舞台设计，第三个人专为演员排戏。因此，19世纪的时候还出现过造型导演（负责舞台空间的处理）和文字导演（把书面文字转换成供朗诵的文字）这样一些"职业"。

部分艺术史学家认为，导演是和戏剧、剧院同步产生的。他们的观点从某种意义上来说是对的，因为从一开始就存在着一个从事戏剧演出准备工作的人。而另一种看法则认为，导演是一种特殊戏剧的产物，这种戏剧结构复杂，因而要求演员在统一的指挥安排下协调地进行创造性的工作。它出现在19世纪的最后25年当中，被称作"新戏剧"。也正是在那个时候，"新戏剧"的诠释者和排演者——导演开始在剧院中为人们所注目。他们力求把戏剧演出作为一个统一的整体提供给观众，在舞台上营造出一个独特的艺术世界，导演构思和演员表演的一致性在这个世界里得到了确认。"构思"一词也是在19世纪末才出现的。

但其实，在此前的一个世纪，就曾有过"戏剧演出需要导演"的呼吁。18世纪末和19世纪上半叶，德国浪漫主义艺术家就提出，应该由一位艺术家总体负责戏剧演出，把它打造成一个独立的艺术世界。

/ 祖籍法国的俄国芭蕾舞编导大师马·佩吉巴

18世纪,特别是浪漫主义在舞台上占主导地位的19世纪的芭蕾舞编导显然是当代导演的先驱。

俄国作家、剧作家尼·瓦·果戈理(1809—1852)认为,在剧院里,要有某个人既"主管"悲剧,又"主管"喜剧。"只有一个真正的演员——艺术家能够领悟到剧本中所蕴含的生活,并且能够让剧本中所描写的生活在所有演员的眼里变得可感而鲜活;只有他能够把握合乎规律的排演方式和分寸尺度,他知道怎样进行排练、什么时候停止、排练多少次才能把剧本内涵完美地展示在公众面前。"果戈理非常准确地、全面地为导演的工作做了定位。不过,在19世纪40年代的俄国,果戈理的这些论述在许多人看来是一些美丽的、难以实现的理想,有

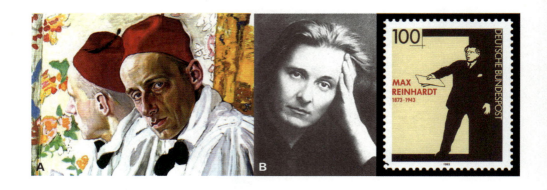

A：弗·艾·梅耶尔霍尔德　亚·戈洛温绘
B：戈登·克雷
C：德国为纪念马克斯·莱因哈特诞辰120周年逝世50周年发行的邮票

人甚至认为是空想。直至19世纪末俄国才真正认识到导演工作的必要性。尽管它获得这种认识要晚于欧洲其他国家，但这并没有影响它日后向世界奉献出了一批才华横溢的杰出导演。

剧院里上演的戏是导演劳动的果实——19世纪末20世纪初，这一理念终于在戏剧理论家和舞台实践者的意识中扎下了根。当然，音乐剧领域中编舞的出现要早得多。18世纪，特别是浪漫主义在舞台上占主导地位的19世纪的芭蕾舞编导显然是当代导演的先驱。

19世纪末20世纪初也是大导演涌现的时期。从那时起，戏剧演出的成功与否开始取决于导演对剧本的理解和诠释，取决于他的构思和处理。演员最终承认了自己的从属地位。但是，演员在理解和表现作品的能力上、在艺术修养上应该与导演处于相同的水平，这也是戏剧

演出得以成功的前提。

进入20世纪，有关导演是否有必要存在的争论很快就停止了，但新的争论却随之出现。这次与导演的任务有关。没有人再怀疑导演工作是一门艺术，但具体应该怎么做，却见仁见智，众说纷纭。莫斯科艺术剧院的缔造者弗拉季米尔·伊万诺维奇·涅米罗维奇—丹钦科（1858—1943）认为：导演应该在演员身上"死去"，也就是说导演应该把自己的构思植入到演员的意识里，通过演员来表达他自己想表达的一切。导演必须为每一个剧本找到其特殊的舞台生命形式，深入到剧作者的思想中并且理解其思维形式。而著名的戏剧艺术实验者弗谢瓦洛德·艾米尔耶维奇·梅耶尔霍尔德对此方法则持有异议。在他看来，导演是"一出戏的作者"，所以应该觉得自己是完全自由的。梅耶尔霍尔德指出，一味地依据剧本来编排戏剧会束缚住导演的构想，而导演不能、也无论如何不应该成为文本的奴隶。这样的争论一直持续到现在。自从导演出现以后，在戏剧的排演过程中，诠释，也就是导演对剧本的理解和解释从一开始就决定了一部戏剧最终能否取得成功。在解读文本时导演拥有多大的自由度？导演最感兴趣的是什么——是剧本本身，还是对剧本的重新解读和思考，抑或是以自己的方式解构剧作家的思想后所带来的表达自己思想的可能性？当然，这一切都取决于导演的个性、意志和对生活实质问题的理解，也就是说取决于他的世界观。尽管如此，对绝大多数导演而言，诠释的自由还是有界限的。而在20世纪，有些导演对剧本随心所欲的解读甚至改变了其原

有的体裁：喜剧带上了悲剧的味道，而悲剧情节则表现得像讽刺喜剧一样。当导演术作为舞台职业和戏剧思维的一种特殊形式确立了自己的地位以后，关于导演风格的问题就会不可避免地出现：当舞台成为"生活的一个截面"的时候，生活真实性原则在这位或那位导演的创作中将起什么样的作用？导演将如何运用比喻？他对待戏剧传统的态度又是怎样的？

 导演艺术，像其他所有的艺术一样，首先是形象思维的艺术。在戏剧舞台上，形象源自于演员的表演，受制于舞台空间的处理。导演设定的舞台比喻帮助观众理解某个现象或者事件的实质。舞台比喻，有别于文学比喻，它通常是体现在空间里的，是由导演和美工师、道具师共同创造的。有时很难确定，这个或那个空间处理方式究竟是谁的主意，是导演的还是舞台设计师的，但是这已经没有什么特别的意义了，重要的是结果：导演构思的实质获得了鲜明的表述，观众在情感和思想上受到了感染和震撼。

 例如，1911年莫斯科艺术剧院上演戈登克雷执导的《哈姆雷特》，扮演国王随从的演员穿上了一种专为这出戏设计的角锥形金色长衫出现在舞台上，立刻变得像个危险凶狠的怪物。在1971年上演的《哈姆雷特》（尤里·柳比莫夫导演）中，沉重的、打成结的大幕象征了命运。

 20世纪，在各大剧院的舞台上，有多位导演大师以其艺术才情、探索魄力和非凡成就给世人留下了深刻的印象，并在世界戏剧史上铭刻下了自己永恒的名字。他们中有将导演者同美学纲领紧密联系的"新

运动"的传播者——英国导演戈登·克雷（1872—1966）；毕生导演过600多出戏、不倡导任何流派而追求手法多样性的奥地利—德国戏剧导演马克斯·莱因哈特（1873—1943）；因进行"把戏剧艺术引向假定性本质"的戏剧革新而横遭打击的俄国戏剧导演弗谢瓦洛德·艾米尔耶维奇·梅耶尔霍尔德（1874—1940）；竭力推动在现代文明包围下的戏剧走上返璞归真之路的法国戏剧导演雅克·科波（1879—1949）；营造"空的空间"并将戏剧置于破除日常生活种种禁忌的前沿的英国导演彼得·布鲁克（1925—）；创造了在回归本源的过程中具有一种精神和宗教作用的"质朴戏剧"的波兰戏剧导演耶茨·格拉托夫斯基（1933—1999），等等。

聚光灯下的明星

聚光灯下的主角

如果说，剧院大幕后的领袖是导演，那么剧院舞台上的主角无疑就是演员了，他们是导演艺术构思的主要承载者和表达者，是观众注目的焦点。聚光灯下最成功的演员被誉为"明星"。

在戏剧和剧院诞生至今的2500多年当中，演员既受到过英雄凯旋

/ 宫廷小丑

般的欢迎，也曾经被驱赶放逐过；既体验过观众的挚爱，也品尝过公众的敌意。在很长的一段时间里，对那些戴着面具演戏的人，不少人总是满怀狐疑甚至感到提心吊胆，甚至演员职业本身也会使人害怕：他们善于变成另外一个人，今天快乐而善良，明天却忧郁而凶狠。

　　表演艺术无疑也有多个源头。其中之一是古代的宗教仪式。祭司可以被看成是最早的演员。在举行仪式的时候，祭司们会穿上特别的服装，有时还要戴上面具。他们其实就是在扮演角色，而且他们应该

对自己的角色了如指掌，行动和表述流畅自如。演员还有另外一位"前辈"——小丑。他们在人类的历史上出现得很早。小丑和祭司一样，一旦确定了一个角色，就会扮演一辈子。

演员们的这样一份"家谱"或许能为我们解释为什么世人对待演员的态度具有双重性。曾经有过两种极端的观点：一种认为演员是与诸神对话的、献身高贵艺术的天才，而另一种则认为他们是轻浮、粗鲁的活宝。前一种观点是把演员与祭司——或者说理想中的祭司——等同了起来，后一种看法是将他们当成了小丑。

在古希腊，表演简短生活场景的演员被称作"米姆"，意思是模仿者。后来又出现了"演员"的说法。"演员"是称呼那些在悲剧和喜剧里表演的人。在大多数欧洲语言里，演员一词均源自拉丁语 actus，意为"行为""行动"。

类型化演员"阿普鲁阿"及其英雄造型

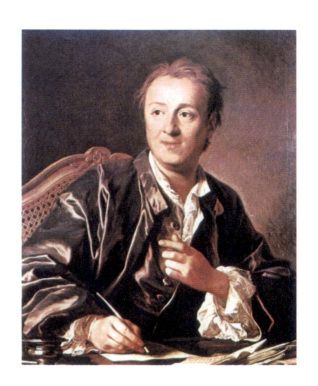

/ 法国作家狄德罗:"支配一切的不是心灵,而是头脑。"

　　这两种称呼在客观上都揭示出了表演艺术的实质:模仿和行动。演员在舞台上应该根据剧本规定的情节"行动",而扮演角色意味着摆脱自己,"模仿"他人。

　　扮演角色意味着什么?演员在舞台上应该体会什么?这些问题早就引起了广泛的争论。为了使观众相信演员的表演,演员是否要切实地感受到角色的情感抑或只需展示这些情感的征候就可以了?演员应该多大程度地把自己变成他所扮演的角色?根据对这些问题的不同看法,演员选择、培养出了自己的表演风格。到20世纪末,戏剧世界里

积累起来的表演风格和流派可谓蔚为大观。风格由各种元素构成，这些元素就像马赛克一样，但观众看到的不是由马赛克镶拼而成的"图案"。对观众而言，舞台上的演员是一位在行动、在思考、在感受着快乐或痛苦的活生生的完整的人。而分析、发现"马赛克"间的"接缝"则是戏剧评论家的事。

前面已经提到过，在古希腊，戏剧表演是社会生活的一部分，悲剧和喜剧在纪念狄俄尼索斯的节日里上演。表演者，尤其是悲剧表演者都具有相当高的造诣。但是他们并不把表演看成是一份职业。每次庆典结束以后，他们就又回去忙碌自己的日常琐事了。

14世纪，在意大利出现了一种德里·阿尔特喜剧，这或许是历史上最早的专业性戏剧了。而"德里·阿尔特"就是"专业演员"的意思。在这一时期的意大利，早就存在着的教会与剧院的分歧变得尖锐起来。基督教会指责表演者是"魔鬼的仆人"。一直到16世纪末17世纪初，才有人撰文，承认戏剧艺术是有益的，并把演员称为教育者。

文艺复兴时期，针对"演员的表演究竟是什么——是表现还是体验？"有过激烈的辩论。

18世纪中叶，"阿普鲁阿"成为表演艺术的主要原则之一。"阿普鲁阿"是法语emploi的音译，意思是"运用"。这个原则提倡的是，演员根据自身的特点选择一定的角色类型，并在日后的岁月中始终扮演这类角色。当时，定型的角色有：恶棍、憨人、情人、好发表议论的人等等。饰演这些角色的演员想方设法在动作、语调、服装的细节

和标志上凸显角色的特点。

戏剧界一直有人反对"阿普鲁阿"。他们认为,没有千篇一律的恶棍、情人和仆人,"阿普鲁阿"应该被取消。到了20世纪,舞台表演追求塑造真实、丰满的人物形象,概念化、图解化的"阿普鲁阿"原则基本已经成为了历史。不过,有时还是能看到这样的广告:"本剧院招聘反派演员。"看来,老原则还是有一定的生命力的。

18世纪是戏剧艺术发生重大变化的时期。人们开始越来越认真、严肃地对待戏剧,并进一步思考和探讨演员技艺的实质是什么。杰出的思想家、剧作家和散文家德尼·狄德罗(1713—1784)为此写了论文《关于演员的与众不同之见》(即《谈演员的矛盾》,1770年)。按狄德罗的看法,演员应该带着冷静的,甚至是"冰冷"的头脑表演,多愁善感在舞台上应当被禁止。强烈的感情应该得到展现,而不是体验。狄德罗写道:"多愁善感根本不应该是天才演员所应具备的品质,支配一切的不是心灵,而是头脑。"

《关于演员的与众不同之见》问世以后,一场有关演员创作的本质的争论便开始了。争论开展得很激烈,参加者既有文学界、戏剧界的专业人士,也有普通的观众。"表现派"(狄德罗理论的信徒)和"体验派"各有大量的拥护者。

分歧并没有随着时间的流逝而消失。到18世纪末和19世纪初,浪漫主义的代表人物们积极支持"体验派"。他们认为,演员必须生活在角色的情感世界中。这样,观众就能在看戏时感受到生活的最高

真实了。不过也有人发表不同的观点。歌德在《演员的规则》（1803年）一书中强调，演员不仅应该模仿自然，还应该学会遵循理想，也就是根据美的法则来"美化""矫正"自然。歌德阐述道，表演者置身在舞台上，观众们看着他，所以，不管他扮演什么角色，他都应该是一个样板。这就要求演员遵循一定的规范。而戏剧的天性与规范是对立的。在参与戏剧创作的人员中，演员是最任性、最难预测的一群人。他们总是希望为观众所喜爱，而且，当他们在舞台上和观众面对面时，常常会把在排练过程中定下的规则抛掷到脑后，任凭激情这匹骏马尽兴驰骋。

19世纪末，在欧洲各个国家，出现了多种不同的演艺风格。在意大利和奥地利，人们喜欢即兴表演，新的、意想不到的动作和语调随时都可能出现。法国人则习惯于遵循早在17世纪就制定完成的规则。在法国戏剧中，语言被认为是最重要的，所以演员会花很大的功夫研究台词，并且在演出的时候竭力展现语言的美。俄国演员的表演与狄德罗的方针是背道而驰的：他们听凭心灵的召唤和差遣。当时，欧洲不少国家已经有一些培养演员的教学机构了。其中最古老的是巴黎音乐学院，学院中设有戏剧班。

20世纪为戏剧艺术，包括戏剧表演艺术带来的理论果实之多，是以前任何一个时代所难以比肩的。几个最著名的表演体系也是在20世纪最终成型的。斯坦尼斯拉夫斯基体系就是其中之一。

康斯坦丁·谢尔盖耶维奇·斯坦尼斯拉夫斯基（1863—1938）是

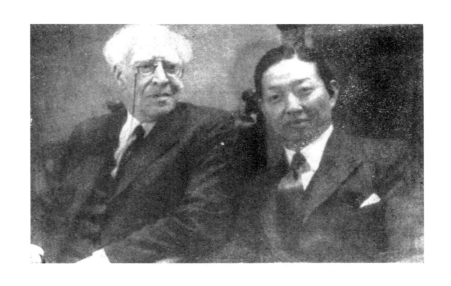

斯坦尼斯拉夫斯基与梅兰芳

杰出的俄国导演和演员。他从小就参加各种业余的和专业的戏剧演出，对表演艺术具有天才的感悟能力。演员职业之谜，演员在舞台上存在的形式和意义，如何将佯装、表演与真实、全身心融入角色这两者结合在一起等问题深深地吸引着他。1897年，他遇到了涅米罗维奇－丹钦科，并与之进行了长达18小时的会谈。这次具有历史意义的长谈酝酿出了俄国戏剧史上甚至是世界戏剧史上一个极富价值的时代，其标志就是莫斯科艺术剧院的建立。斯坦尼斯拉夫斯基以统一的创作方法对剧院中上演的契诃夫、高尔基等大师的剧作做了忠实的理解和诠释，使表演、灯光、布景、音响等各个方面共同营造出了一个整体完美的艺术形象。斯坦尼斯拉夫斯基的专著《演员的自我修养》和《演员的

/ 布莱希特

角色塑造》，在一定意义上成了演员的圣经。开始于20世纪初的对斯坦尼斯拉夫斯基理论的兴趣一直到世纪末都没有减弱。新的理论，有时甚至是一些反驳斯氏的理论，都这样或那样地以这些划时代的著作为依据。

斯氏理论强调艺术作品在形式与内容上的统一，反对简单化的处理；在生活真实与艺术真实的关系上，提倡把普通的日常生活转变、净化、升华为艺术的真实。斯氏重视艺术创作的生活源泉，要求演员学习、观察、倾听和热爱生活。斯氏的演剧体系继承并发展了俄国和

欧洲"体验派"的艺术传统，要求演员成为形象的本身，把每一次演出都变为一次活生生的体验，从而创造生动的行为过程，而不是重复以往的表演。

在《我的艺术生活》一书中，斯坦尼斯拉夫斯基写道："没有一种艺术是不需要技术的，而技术的完美又是没有最后尺度的。法国画家德加说：'如果你已经有了价值十万法郎的技巧，请再付五个苏买一些吧。'这种取得经验和技术的需要，在戏剧艺术上尤其突出。绘画的传统被保存在书籍中；音乐的传统被保存于乐谱中。青年画家可以在一张画前站几个小时，仔细观察提香的色调，委拉斯凯兹的和谐，安格尔的素描；可以反复研读但丁充满灵感的诗句，福楼拜精彩的杰作；可以细加研究巴赫和贝多芬的作品的每一弧线。但是诞生在舞台上的艺术作品，只能一瞥即逝，无论它怎样美丽，我们都不能命令它永远留在我们中间……演员艺术与其他艺术的主要区别，就是在于：其他任何艺术家，可以在具备灵感的情况下从事创作。但舞台艺术家却必须主宰自己的灵感。这就是我们的艺术的主要奥秘。"

斯氏注重每一句话产生的原因以及相应的唤起的行动，他认为言语行动必须依托准确稳固的、符合逻辑的心理行动基础。斯氏认为演员的道德修养非常重要。献身于戏剧的人应该有自己的伦理规范，应该知道，自己为什么走上舞台，对观众又该说什么。"演员的角色并没有随着大幕的落下而结束——在生活中他也应该是美的寻觅者和宣传者。"——斯氏如是说。

在 20 世纪以前的戏剧舞台上，演员团队关系的问题一直没有处理好。浪漫主义戏剧作品经常只突出一个演员，即扮演主角的演员。有时，观众也会注意一对演员，如果他们扮演的是一对情侣的话。进入 20 世纪以后，演员团队关系得到了重视，这在很大程度上有赖于斯氏。对这一关系的重要性，另一位杰出的导演弗·艾·梅耶尔霍尔德也有过论述。因为，在观众面前展示生活画卷的应该是"一组人"，而不是一个演员。

法国诗人、导演和演员阿尔托（真名安图安·马利·约瑟夫，1896—1948）和波兰导演耶茨·格拉托夫斯基发展了斯坦尼斯拉夫斯基的思想。他们认为，20 世纪的人并不了解激情，他们只是在表演，而不是在生活。演员的使命是让观众回归到真挚的情感、真实的体验当中去。为此，他们自己必须在日常生活中将表演忘掉。阿尔托和格拉托夫斯基确立了自己的演员培养体系。按照阿尔托的观点，演员不只是一种职业。戏剧是最具作用力的艺术，目的是把人从虚礼的桎梏中解放出来，同时把高尚的诗意带进生活。阿尔托对表演艺术的看法在很大程度上是乌托邦式的，但他的理论曾经对世界戏剧的发展产生过重要的影响。

斯坦尼斯拉夫斯基体系要求演员完全融入角色。而另一位划时代的导演，德国人贝尔托·布莱希特（1898—1956）则提倡演员"既要善于模仿复杂多变的人物性格，又不要完全转化为所描述和扮演的人物，而是要以一种'见证人'的身份表达叙述者对所发生事件的态度，使自己与所扮演的人物之间始终保持一定的距离"。这就是所谓的"间离方法"，

即演员与角色的间离和演员与观众的间离。布莱希特强调创作过程中的理性因素，以破除舞台上的"生活幻觉"，使观众能冷静地进行分析和判断。他要求演员不能满足于与角色的情感共鸣。他认为，演员应该以理智支配感情，以训练有素的动作去创造角色，揭示其行为的社会目的。演员应高于角色，驾驭角色。观众也不应再是被任意摆布的舞台演出的附庸品，而应该是能进行独立思考与判断的主体。

　　布莱希特的演剧观念和方法对世界戏剧艺术同样产生了深远的影响。其体系在形成过程中继承了现实主义的传统，并借鉴了东西方文化，尤其是中国戏曲中独特的虚拟化表演方式。布莱希特的伴侣海伦娜曾深情地说："他的哲学思想和艺术原则同中国有着密切的关系，他的戏剧里流淌着中国艺术的血液。"1935 年，布莱希特在莫斯科观赏了中国京剧大师梅兰芳的表演，对中国戏曲的博大精深赞不绝口。1936 年，他出版了《中国戏剧表演艺术的间离方法》。

　　在当代戏剧舞台上，一种新型的戏剧演员格外引人注目。他们研究过斯坦尼斯拉夫斯基、布莱希特、阿尔托和格拉托夫斯基，对各种主要流派的特点了如指掌，同时又对正在产生的新思想、新方法兴趣盎然。但最重要的是，他们善于选择。在他们的创作实践中，各种学派的因素、来自各种理论的演技方式都能和平共处、携手同行。20 世纪末的演员既掌握了深入角色内心的方法，又懂得间离效果，自然还会即兴表演。不过，同前辈们一样，他们在剧院的舞台上也在不断地进行着探索，体验着成功和失败、希望和失落。

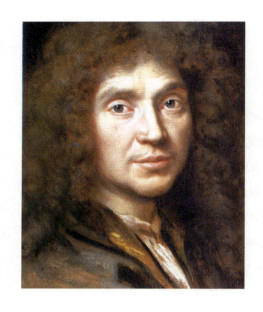

法国戏剧家莫里哀

剧院内外　舞台上下

从古至今，在剧院的舞台上曾演出过无数动人心魄的戏剧，而发生在剧院内外、舞台上下的故事也同样难计其数、扣人心弦。它们有的令人激动振奋，有的使人嘘唏悲伤，而更多的则是带给人们启迪，促使人们思索和感悟。我们在这儿撷取几个小片段。

悲凉的尾声

对法国戏剧史来说，1673 年 2 月 17 日是个黑色的日子。这天，莫

里哀感觉异常疲惫。他对妻子和后来也成为著名演员的学生巴隆说："我这一辈子，只要苦乐都有份，我就认为是幸福了，不过今天，我感到异常难受。"他们都劝他等身体好了以后再演出。但莫里哀反问道："你们要我怎么办？这儿有50个人靠每天演出的收入过活，我不演的话，他们该怎么办？"最后，他不顾肺炎，忍着病痛坚持把戏演完了。那天，他演的是自己创作的《无病呻吟》。夜里10点钟，莫里哀回到家中，长咳不止，最后竟咳破血管，辞世而去。

他去世后，一直对他的创作怀有敌意的天主教会不给他行终敷礼，也不为他提供坟地。最后，在国王路易十四的干预下，这位伟大的戏剧家和表演艺术家的遗体才被安葬到一个儿童墓地里，不过，出殡被限制在天黑以后进行。据说后来教会还是挖掉了莫里哀的坟，他的骸骨也不知被抛弃到何处。但是，法兰西文学院在大厅里为莫里哀立了一尊石像，尽管他不是学院的院士。石像下面刻着这样一行字："他的荣誉什么也不缺少，我们的光荣却缺少了他。"

幸福的晕厥

1824年5月7日，维也纳科伦特纳尔托剧院里举行了贝多芬《第九交响曲》（又名《合唱交响曲》）的首演。第四乐章开始了。"欢乐女神，圣洁美丽，灿烂光芒照大地！我们心中充满热情，来到你的圣殿里……"四位领唱演员唱出了《欢乐颂》主题的最后一次变奏，

随后合唱加入了，情绪变得更加热烈，乐曲速度也随之加快，打击乐器开始敲响，乐队爆发出更大的威力。欢乐笼罩着一切。合唱队和乐队激情迸发，号召万民拥抱在一起。最后，全曲在歌颂全人类团结友爱的欢呼声中结束。剧院沸腾了，以至于警察不得不出来维持秩序。但是，双耳已经失聪的贝多芬听不到观众们雷鸣般的掌声和喝彩声，他只能从他们狂热的表现上猜度出他们内心的激动。这位"自己并没有享受过欢乐"的人，看到自己"把伟大的欢乐奉献给所有的人们"的理想得以最后实现时，同样激动万分，同时对观众们的厚爱也感动不已，最后竟晕了过去。《第九交响曲》历史性的首演的当晚，贝多芬是被两位朋友从剧院抬回家中的。

灵魂的礼赞

世界著名的芭蕾舞演员、《天鹅之死》的首演者安娜·巴芙洛娃是因为肺炎而在巡回演出途中去世的。在出发前，巴芙洛娃就因患重感冒而体质下降，有人劝她取消巡演，她回答说："这怎么行，观众等着呢。"

1931年1月23日。海牙。处在弥留状态的巴芙洛娃微微睁开眼睛，对自己忠实的贴身女侍说出了一生中最后的请求："请把我的天鹅舞裙准备好……"噩耗传到伦敦时，巴芙洛娃加盟的剧院正在演出芭蕾舞。演出立刻停了下来。指挥用沉重的语调向观众宣布了这一令人扼腕的

消息。随后，他转过身，面朝乐队，慢慢地举起了指挥棒。《天鹅之死》的音乐开始在剧院里响起。平和的旋律在这天变得特别地凄婉。所有的观众不约而同地、默默地站起身来。这时，一束惨白的追光射到舞台上，并开始沿着平时巴芙洛娃的足迹到达的地方缓慢地移动，犹如那只"不朽的天鹅"又在那里"为天下所有的人舞蹈"。观众们热泪盈眶，他们凝视着那束追光，仿佛在里面能看到那个因舞蹈而永生的美丽而崇高的灵魂。

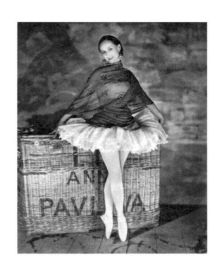

永远在赶赴巡演的路途上——安·巴芙洛娃站在装有她演出服的大篮子前

正义的呐喊

1941年，在被德国法西斯围困的列宁格勒，有着"20世纪的贝多芬"美誉的德米特里·肖斯塔科维奇忍着饥饿开始创作《第七交响曲》(又名《列宁格勒交响曲》)。后来，身体衰弱的作曲家被送到了古比雪夫，

他在那里完成了这部讴歌祖国、人民、自由和正义的交响曲的创作。1942年3月5日，萨莫苏德指挥莫斯科大剧院交响乐团在古比雪夫首演《第七交响曲》。许多观众是站着欣赏的。演出进行当中响起了空袭警报，但是没有一位观众退场。同样的情景也出现在莫斯科的首演式上。那天的音乐会安排在下午。演出刚进行到一半，空袭警报就响起了。第四乐章就要开始的时候，一个身穿制服的人走上舞台，来到指挥身边，显然是想劝说指挥中止演出。但全场没有一个人离席到防空洞去。乐队继续演奏。在18分钟长的末乐章结束之后，穿制服的人又出现了，他对大家说："空袭警报响了！"观众们回答："我们知道！"随后起立继续鼓掌。

　　1942年8月9日，按照德军总参谋部的计划，这天是攻占列宁格勒的日子，德军司令部甚至向军官们发出了在列宁格勒阿斯托利亚饭店举行庆功酒宴的请柬。但是，这一天举行的不是德国法西斯的庆功酒会，而是《第七交响曲》在列宁格勒历史性的首演！在当时的列宁格勒，上演这部起码需要100位演奏员的规模宏大的交响曲本身就是一个奇迹。乐曲的总谱是由空军冒着敌人的炮火运到列宁格勒的。广播乐团仅剩下包括指挥在内的15个人，其余的团员一部分去了前线，一部分躺在医院里，还有25人已被冻死或饿死。但他们决心克服一切困难，要让这部题献给列宁格勒的交响曲在列宁格勒响起。乐团在全市招募乐手，并得到了前线和军乐团的支持。终于，一群身体羸弱但精神饱满的音乐家使《第七交响曲》的旋律传遍了这座英雄城的上空，

肖斯塔科维奇在创作《第七交响曲》

圣彼得堡市的凯旋门

并通过电台传向伦敦和纽约。战场对面的德军也收听到了这场音乐会。在战后缴获的德军日记中，人们读到了对这场音乐会的记述和这样一行文字："要战胜这样的民族是不可能的。"举行演出的音乐厅后来被冠以肖斯塔科维奇的名字。

女王的掌声

1956年10月25日，有芭蕾女神之称的加琳娜·乌兰诺娃在伦敦科文特花园皇家歌剧院主演经典舞剧《吉赛尔》。精彩的表演征服了全场所有的人。舞剧结束以后，观众厅寂静无声，人们忘了手中的鲜花，忘了喝彩，只是一动不动地坐在那里，凝望着刚刚合拢的帷幔，所有的人都沉浸在至高艺术享受所带来的回味之中……长长的一段寂静以后，观众中的一位特殊人物——英国女王伊丽莎白二世这才想起起立鼓掌，于是，"无声的观众厅爆炸了"！全场观众起立，鲜花像雨点般地飞向舞台，掌声和欢呼声持续了十多分钟。最后，乌兰诺娃是在伦敦警察的护送下走出剧院的。等候在门口的观众争先恐后地围上来，向她欢呼致意，希望能一睹这位明星的风采。乌兰诺娃好不容易才登上了汽车，但热情的观众们不让汽车发动，他们前呼后拥地推着车缓缓而行，警车、摩托车在前面开道，形成了一场自发的狂欢游行。事后，在接受伦敦记者采访时，乌兰诺娃对人们称她是"天才的、伟大的、当代第一的芭蕾舞女演员"感到"很难为情"，她谦虚地把自己的成

加琳娜·乌兰诺娃饰演的吉赛尔

A、B：鲁道夫·努列耶夫和玛格·芳婷

功解释为"在生活中很走运"，尽管事实远非如此。

像上面这些围绕着剧院和舞台发生的、能使人生出无限感慨的故事是不胜枚举的。我们把接下来的篇幅留给另一位天才的艺术家。他似乎只是为艺术、为舞台而生。这位旷世奇才创造了一个又一个艺术的神话。于是，所有的剧院都会因为他的到来而变得圣洁与辉煌，充满幻想、奇迹和夺魂摄魄的魅力。但他自己的生活却远非如此完美。或许对他而言，剧院和生活之间是没有界线的，这不仅是由于舞台本来就是他人生不可分割的一部分，更是因为发生在他人生道路上的一切，酷似剧院舞台上表演的悲剧、喜剧和正剧，而且，远不是一两部戏剧可以涵盖和表现得了的。他的故事为"剧院小世界，人生大舞台"

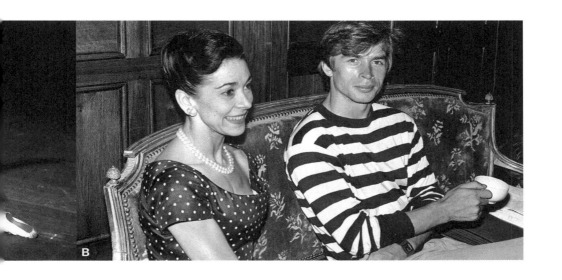

提供了又一个佐证。

1964年10月。维也纳。鲁道夫·努列耶夫和玛格·芳婷合演《天鹅湖》。演出结束后,观众的掌声和喝彩声像浪涛般向舞台涌去。努列耶夫和芳婷在雷鸣般的掌声中返回舞台,以芭蕾演员特有的优雅姿势向观众们鞠躬致谢。经久不息的掌声使他俩当晚返场谢幕高达89次!我们难以断言,这一被写进吉尼斯大全的盛况是否会"后无来者",但"前无古人"是肯定的。

1938年3月17日。法丽达—阿芭带着三个女儿去远东探望在部队里工作的丈夫。正当列车在贝加尔湖畔疾驶的时候,她生下了自己的第四个孩子。这便是未来的世界芭蕾巨星鲁道夫·努列耶夫。就像是

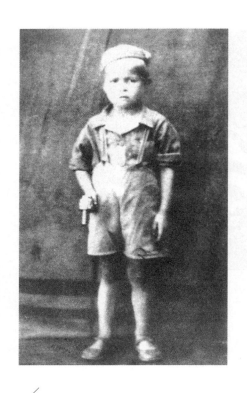

5岁时的努列耶夫

命运的安排，漫长的道路、急速的节奏、车窗外不断变化着的景色成了这位出生在摇晃车厢里的孩子的生活象征。从幼年起，努列耶夫就很任性，抚养他并不是一件容易的事情。他的父亲是位政工干部，很严厉。当他发现儿子迷上舞蹈以后，就斩钉截铁地说："靠跳舞填不饱肚子。这不是男人干的事！"他希望儿子日后能成为一名工程师，但小努列耶夫却没有这样的意向。5岁时，当他第一次在乌法市观看了芭蕾舞剧《鹤之歌》之后，就被这一美妙的艺术征服了。他在舞蹈王国里看到了一个理想的世界，在那里人人都渴望成为令人倾心的王子。然而，"成为王子"似乎是一个难以实现的梦想。生活中的小努列耶夫是个来自贫困家庭、没有受到命运之神眷顾的苦孩子。

小努列耶夫永远不会忘记，童年的他是趴在母亲的背上去上幼儿园的，因为他没有鞋穿。他也没有短裤，所以只能穿姐姐的连衣裙。小努列耶夫一直觉得饿，总是求人给他点吃的，人们因此叫他"叫花子"。他还有两个外号：一是"青蛙"，因为他特别喜欢跳；二是"芭蕾舞演员"，因为他能下意识地做出一些不同寻常的动作。

1955年，已经17岁的努列耶夫最终得以进入久负盛名的列宁格勒瓦岗诺娃舞蹈学校学习。毕业前夕，莫斯科大剧院和基洛夫剧院这两个世界级的剧院都主动为他敞开了大门，这是其他人在梦中都不敢奢望的。参加完毕业公演（《海侠》）之后，努列耶夫决定加盟位于有"俄罗斯芭蕾之都"美誉的列宁格勒的基洛夫剧院。进入剧院之后，他没有跳过群舞，而是直接晋升为独舞演员！此前只有两位舞蹈家得到过这样的殊荣：一位是米哈依尔·福金（《天鹅之死》的编舞），另一位是瓦茨拉夫·尼金斯基（他创造了腾跃空中后双脚碰击十二下的记录）。

艺术之美与个性之美在努列耶夫身上融为一体，这使得他成为了无数人的偶像。崇拜者若是同胞，还没什么问题，可努列耶夫堂而皇之地与一位古巴姑娘（也是学舞蹈的）保持着关系。与此同时，用克格勃的话来说，努列耶夫"一直与外国人有着不体面的接触"，而这些外国人是来苏联参加演出的。在舞台上，努列耶夫能做出高难度的腾跃，能使身体像乘了飞毯一样在空中停留和飞翔。这一绝技曾令无数观众惊叹不已。而生活中的他也是这般天马行空，恣意不羁。这样

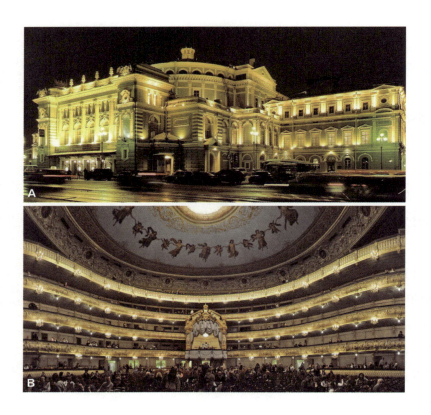

马林斯基剧院（1935年至1992年，基洛夫剧院）横向延伸的外形与这座城市中其他一些纪念性建筑的风格颇为相似。蓝色的主体建筑与白色的镶边装饰结合在一起，为这个有时有点灰蒙蒙的北方都城带来了一道亮色。令人欣慰的是，二战期间，纳粹德国的军队对列宁格勒实施了近900天的围困，但这座剧院并没有因此遭受破坏。

A、B：现名马林斯基剧院

的作为给他带来的是当局的恼怒和惩戒。当美国芭蕾舞团来苏联做巡回演出的时候，当局却派努列耶夫去参加影响不大的柏林艺术节。努列耶夫咬咬牙忍住了。但是，当他被要求去伏尔加河腹地时，这位有

着鞑靼血统的青年舞蹈明星便忍无可忍了。他自行中止了"集体农庄"巡演。这种"胆大妄为"在当时的苏联是闻所未闻的。☆

有一天,"鸟笼"的门被出人意料地打开了:1961年5月,努列耶夫被允许随基洛夫剧院芭蕾舞团出国巡演,前往巴黎!剧团是5月11日启程的,当天晚上,努列耶夫就已经独自在巴黎街头漫步了。他完全无视"外出必须三人或者五人同行"的规定。只有23岁的他既为巴黎陶醉,又渴望以自己的技艺来征服这座艺术名城。

5月21日,努列耶夫首次在巴黎歌剧院登台,饰演《舞姬》中的

A:与努列耶夫交往的古巴姑娘梅妮娅
B:巴黎。只有23岁的努列耶夫既为巴黎陶醉,又渴望以自己的技艺来征服这座艺术名城。

自由不羁的努列耶夫

萨洛拉。他以无与伦比的舞技使巴黎为之疯狂。舞台上的成功为努列耶夫带来了一大批男女崇拜者,其中就有智利女郎克拉拉·珊特。这位已经与文化部长的儿子订了婚的姑娘将在努列耶夫的舞蹈——不是芭蕾舞蹈,而是政治舞蹈——中扮演重要的角色。

紧急报告一份接着一份飞往莫斯科,飞往克格勃总部所在地卢比扬卡。克格勃总部至今还保留着"努列耶夫案件"的卷宗,共有5册,2343页。一份给苏共中央的密报是这样写的:"6月8日克格勃巴黎站报告,努列耶夫不再半夜外出游逛,行为检点了许多。因此,大使决定放弃将他遣送回国的计划。"但努列耶夫只当了一天的"乖孩子"。沉醉于"要过自由生活"意念中的努列耶夫已不愿再受人控制。于是,他又开始了"夜游"。惩罚便接踵而来:召回!

6月16日早晨，全体演职员的行李已经被送进了飞往伦敦的班机的行李舱。其中包括努列耶夫的皮箱。箱子里除了演出服之外，还有几只洋娃娃。显然，努列耶夫想弥补童年没有娃娃的缺憾。在演员们走向停机坪的时候，剧团经理科尔金把努列耶夫从队伍里叫了出来，说他必须即刻返回莫斯科，参加一个非常重要的晚会演出。"这不可能！"努列耶夫失声叫道。他脸色惨白，浑身发软，差点就跌倒在地。几分钟后，努列耶夫恢复了常态。他说不想回莫斯科，要和全团一起去伦敦巡演。科尔金等人劝他：首都来的指示必须服从，莫斯科那场晚会相当重要，从莫斯科到伦敦的机票已经为他订好了，完成在莫斯科的演出后他可以再加入巡演团。有那么一刻，努列耶夫好像信以为真了。在同伙伴们告别以后，他由巡演领导组副组长、克格勃成员斯特里热夫斯基等人陪同，回到候机楼的酒吧，

努列耶夫"叛逃"的消息上了世界各大报纸的头条。克拉拉·珊特意外发现自己也身处事件的中心。

等候搭乘去莫斯科的飞机。

努列耶夫找到了一个机会，给克拉拉·珊特打了一个"求救电话"。20分钟以后，克拉拉·珊特出现在了机场。此后发生的一切，就像是惊心动魄的间谍片中的情节。努列耶夫后来回忆道："当克格勃人员看见克拉拉在两个警察的陪伴下朝我走来的时候，便立刻开始采取行动……他用双手抓住我，试图将我拖到小房间里去……但我挣脱了他。那时，大厅里有许多人，他显然怕当众出丑。"

"……我返回酒吧……我看见克拉拉正在酒吧的另一头。克拉拉平静地建议我再和她一起喝一杯咖啡。我先看了看她，再朝两名警察看了看。眼前的一切仿佛飘浮起来。有那么一瞬间，我浑身的肌肉像灌了铅一样沉重，而那一瞬间又好像比一万年还要长。接着，我做了我一生中最长的、最惊心动魄的一次'腾跃'，直接落到了那两名警察的手中。我气喘吁吁地喊道：'我想留下！我想留下！'"

基洛夫剧院芭蕾舞团刚到巴黎时，社会上就有传言说，努列耶夫对自己的生活不满，有意留在西方。而事实上，确实有三股"力量"在"拖"他跨出这一步：一、彼埃尔·拉科特，芭蕾事业家。他多次破产，但依旧过着奢华的生活，其财富的来源是众所周知的：拉科特是一个同性恋者，他与这个圈子中的人交游甚广，而圈内不乏腰缠万贯的大工业家、大银行家。将努列耶夫引入这个圈子，对拉科特来说，好处是不言自明的。二、克拉拉·珊特。三、巴黎歌剧院的芭蕾舞女演员克莱尔·莫特和芭蕾舞团的经理古艾瓦萨·拉连。当时，剧团的

努列耶夫和芳婷合演《吉赛尔》

状况并不理想,他们迫切需要一位新的明星以使剧团再振雄风。他们看中了努列耶夫,为他大唱赞歌,并竭力要使他相信:"西方在期待着努列耶夫,他会像宠儿一样被人们捧在手上。"这些话给努列耶夫留下了极其深刻的印象。

努列耶夫留了下来。但在定居西方后的最初一段时间里,努列耶夫还是像生活在"鸟笼"里一样。"祖国的叛徒"随时随地都有可能被人截走并送回苏联。无论在大街上,还是在寓所中,甚至在剧院里,都有两名特工时刻保护着努列耶夫,因为克格勃的威胁无处不在,他

们准备了多种"消灭"努列耶夫的方法，包括制造车祸。

而在艺术创作方面，努列耶夫也困难重重，根本谈不上和巴黎歌剧院进行什么合作。此时此刻，政治因素压倒了一切。努列耶夫只能与德·古艾瓦萨侯爵的私人剧团签订了一份为期六个月的合同。此后，努列耶夫还曾在好几个地方的小剧院、小舞台上表演过。

但是，真正的宝石总有一天会被人们发现的。世人逐渐开始认识作为舞蹈天才的努列耶夫了。戛纳、威尼斯、特拉维夫、伦敦……生活像轮子一样急速地旋转起来：排练、演出、旅行、合作……努列耶夫的旷世奇才令人惊叹不已，他正在变成一位超级明星。那时，他的艺术天地非常广阔，他从经典的《天鹅湖》《吉赛尔》一直跳到保泰勒、玛·格莱姆和梅·加宁盖姆编排的最现代的芭蕾。

当努列耶夫还是基洛夫剧院芭蕾舞团的一名青年演员的时候，他就憧憬着有一天能与英国"芭蕾皇后"玛格·芳婷同台共舞。尽管直到1961年他俩相识之前，他还不知道芳婷长什么样，年龄有多大，但是"她的名字有股魔力"，努列耶夫回忆道。1961年10月，两位芭蕾艺术家相逢了。当时，努列耶夫23岁，芳婷42岁。努列耶夫正"旭日东升"，而芳婷则是"日薄西山"了。他们开始了合作。而出人意料的是，他们的合作珠联璧合，并且持续了近20年！

和芳婷第一次同台演出之后，努列耶夫便收到了要他加盟英国皇家芭蕾舞团的邀请。而在这之前，还没有任何一位非英国国籍的舞蹈家获得过这样的"殊荣"。有了努列耶夫这样一位绝佳的舞伴，芳婷

的艺术生涯迎来了第二个春天。形象地说，年轻的努列耶夫给芳婷的体内注入了新鲜的血液，而芳婷则使他的心灵得以发展和成熟。芳婷指导他阅读，培养他对艺术作品的鉴赏能力，熟悉"贵族的生活方式"。同时，努列耶夫也变得愈发谨慎和冷静了，学会了掌管自己的经济。他懂得了怎样才能在西方社会中生存下去。

1964年10月，那场谢幕高达89次的演出使他们跃上了舞蹈事业最辉煌的顶峰。

但芳婷有时候也不得不"管束"一下努列耶夫。当鲁道夫·努列耶夫这颗明星格外耀眼，而在他周围又出现了一批名副其实的"鲁迪（努列耶夫的爱称）迷"时，努列耶夫身上一些并不值得称道的品质便表现了出来：喜欢冒犯别人，喜欢考验他人的耐心，常常为了一些小事而大动肝火。他甚至会对温顺的芳婷说出失礼的话。不过，芳婷对努列耶夫的影响是难以用语言来表达的。后来，当他听到芳婷的死讯时，惊愕不已，喃喃地说道："我是应该和她结婚的……"而这是埋藏在他心底的秘密。

在长达20年的时间里，努列耶夫每年都要演出250场。这简直有点不可思议。于是，许多人不禁要问：这是为了什么？世界上没有一位舞蹈演员跳得像他那么多。他挣的钱要用天文数字来表示。他非常富有，在巴黎、纽约、蒙特卡罗都购有豪宅。他还拥有诸如绘画、瓷器和雕塑等价值连城的收藏，甚至还买下了地中海的一座岛屿。但是，促使他每晚登台演出的并非是对财富的追求。

当高规格的聘约开始减少时，努列耶夫对那些令人生疑的巡演也来者不拒。对努列耶夫不利的报道越来越多了。由于担心自己这颗舞蹈巨星会随着时间的推移而逐渐黯淡，努列耶夫开始转向了编舞的工作。但作为编导，他没能达到出生于俄国、后来移居美国并为美国芭蕾奠定基础的格奥尔吉·巴兰钦的水平。有关评论曾经尖刻地指出，做编导、当指挥，这都是努列耶夫想让时间老人停下脚步，以使自己在荣誉的余晖里再徜徉一番的绝望尝试。

1983年8月，努列耶夫应邀出任法国巴黎歌剧院舞蹈团的艺术总监。他是一个严厉的、毫不妥协的总监，就像一名暴君。在给演员下达创作任务时，他通常只用两种句式："我想"和"你应该"。

在领导巴黎歌剧院舞蹈团的七个演出季里（1983年至1989年），努列耶夫做了不少事情：他建起了一支高水平的群舞队伍，进行了一场剧目改革。自他担任艺术总监以后，在剧院的海报上，柴可夫斯基的作品占据了中心位置。努列耶夫亲自排演了《胡桃夹子》《天鹅湖》《睡美人》《曼弗雷德》《暴风雨》以及格拉祖诺夫的《莱蒙达》。努列耶夫在巴黎歌剧院编排的最后一出芭蕾是他钟爱的《舞姬》。当时，他已经病入膏肓，行动困难。

与故乡阔别多年之后，努列耶夫终于得以在1987年返回祖国。不过此次行程很短，前后总共只有三天，那是当局允许他回来与即将离开人世的母亲诀别的。当时的苏联正在进行改革，努列耶夫不再被视为"祖国的叛徒"。但是，不愉快的事情还是接连不断地发生：当

努列耶夫和芳婷合演《失乐园》

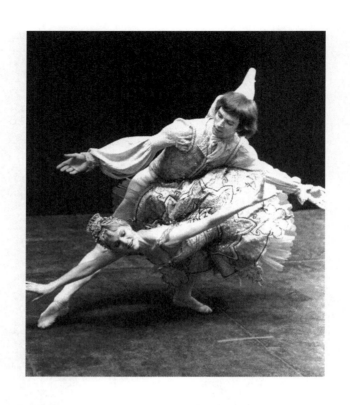

努列耶夫在芭蕾舞剧《睡美人》中饰演王子

他想顺道去看一下舞蹈学校时,领班守卫却不放他进去。那可是他舞蹈事业开始的地方啊!而在海关,他又受到了一次令他深感屈辱的搜查……这一切,都是在他获得了世界性的声誉之后发生的。1989年,应基洛夫剧院舞蹈艺术总监奥列格·维诺格拉多夫之邀,努列耶夫第二次回国。他登台献演了《仙女》,自然,演出获得了巨大的成功。6天之后,他飞往纽约。或许,他当时自己都没有想到,以后,他将再

也无缘踏上祖国的大地了。

　　为了与现行制度进行抗争和获得完全的自由，为了自己异于常人的爱情，努列耶夫付出了许多、许多……☆

　　看起来，努列耶夫好像是被人们"捧在手里"的。他在物质生活方面自然没有什么问题。前面曾经提到过，他购买的不光有豪宅、名画、宫殿和大型农牧场，甚至还有整座岛屿。但在他的个人生活中却没有真正的幸福可言。他的同性"恋人们"一个比一个自私，处处背叛他。这位舞坛上的巨星一直忍受着，同时又想方设法地寻找新的慰藉。1984年末，在担任了巴黎歌剧院舞蹈团艺术总监一年之后，努列耶夫告诉自己的朋友兼私人医生米歇尔·卡涅济，说他觉得自己的身体有些不对劲。努列耶夫那时已经知道有一种叫"艾滋病"的致命疾病了。他开始对自己的身体状况感到不安。卡涅济让努列耶夫去萨尔彼特里耶尔医院找著名的专家威里·罗森堡进行艾滋病检查。当时，那是全巴黎唯一一个做艾滋病检测的地方。人们自然一下子就认出了努列耶夫。于是，这件事便在整个巴黎议论开了。而检查结果表明，努列耶夫的担心并不是多余的。他是在四五年前，也就是1979年到1980年间患上这种令世人谈之色变的疾病的。

　　医生开始对努列耶夫进行治疗。要么是药物起了一定的作用，要么是努列耶夫自身的机体在最初阶段成功地抵抗住了病魔的侵袭，努列耶夫很快又觉得自己是个健康人了。

　　巡回演出一趟接着一趟。努列耶夫的舞蹈跳得依然那么出色。渐

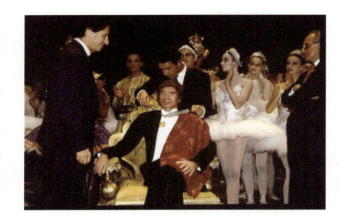

由努列耶夫编导的《舞姬》演出结束以后，法国教育和文化部长登上舞台，授予努列耶夫"艺术和文学骑士"勋章。望着"优雅轻盈的天才"那因病痛而变得扭曲的黝黑的脸庞，许多演员禁不住流下了同情的泪水。

渐地，人们不再谈论他的病情了。但从 1991 年夏天起，他的身体状况开始急剧恶化。1992 年春，努列耶夫住进了安伯卢兹－巴列医院。他被诊断为"心包炎"。医生为他施行了手术。同年的 5 月 6 日，努列耶夫又出现在了纽约大都会歌剧院的舞台上，指挥该剧院交响乐团的演出。努列耶夫的意志力令世人惊叹不已。

为了完成《舞姬》的编排工作，努列耶夫于 9 月 3 日回到了巴黎。10 月 8 日，举行了《舞姬》的首演式。观众们为努列耶夫的才华和毅力欢呼：因为他的病情对任何人来说都不是秘密了。演出结束以后，法国教育和文化部长登上舞台，授予努列耶夫"艺术和文学骑士"勋章。望着"优雅轻盈的天才"（人们常常这样称呼努列耶夫）那因病痛而变得扭曲的黝黑的脸庞，许多演员禁不住流下了同情的泪水。

最后，努列耶夫平静而安详地离开了这个世界，离开了他钟爱的舞台。当他预感到生命的最终时刻即将来临时，他重复了几次："活

着多好！"

1993年1月6日，努列耶夫永远地合上了眼睛，这离他55岁的生日还差70天……

据当年苏联的"努列耶夫案件"卷宗记载，还在列宁格勒和莫斯科的时候，努列耶夫就非常担心遭到逮捕，因为曾经有人警告过他：有同性恋倾向的人在苏联芭蕾舞坛上是无立足之地的。这个人是谁呢？他为什么要这样做呢？这或许永远会是一个谜。但是有一点是肯定的：在舞蹈艺术的圣殿里，努列耶夫的地位至高无上。

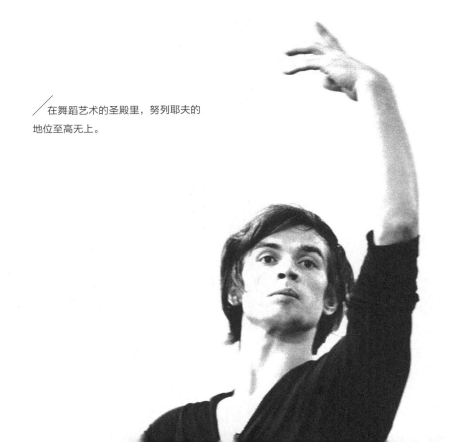

/ 在舞蹈艺术的圣殿里，努列耶夫的地位至高无上。

下篇　叩开世界著名剧院的大门

EPISODE 2　AN ACCESS TO THE WORLD'S FAMOUS THEATRES

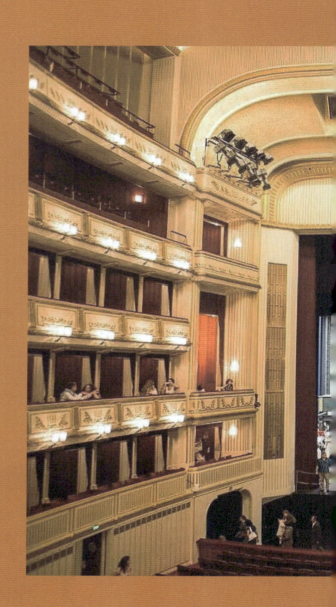

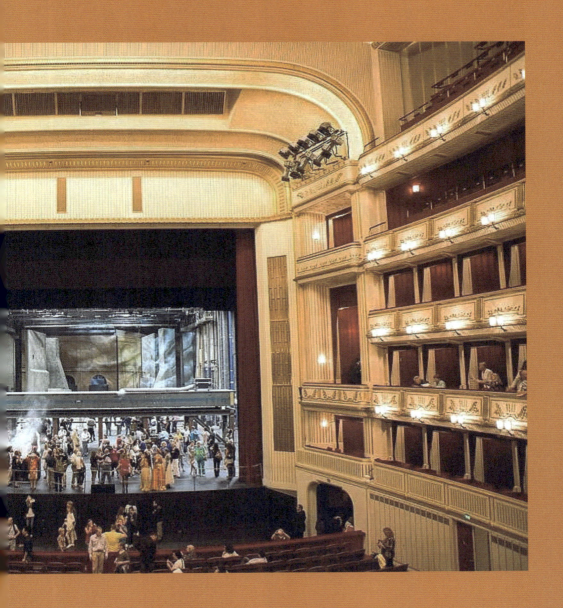

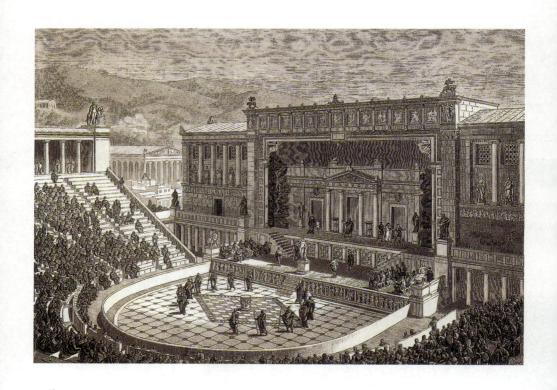

狄俄尼索斯剧场复原图稿

雅典狄俄尼索斯剧场

狄俄尼索斯剧场是希腊最古老的剧场,它位于雅典卫城的东南山坡上。最初,剧场只是为临时演出而建,所以整个建筑,包括观众席位都是木质的。拜占庭学者斯维特经研究后证实,在第 70 届奥林匹亚

竞技会期间（公元前499—前496年），那些木头座位倒塌了。此后，雅典人改造了观众席。到公元前4世纪，临时的木质建筑被石头砌成的新狄俄尼索斯剧场所代替。它成了古希腊所有剧场的样板。

狄俄尼索斯剧场由三部分组成。

一、半圆形的歌舞场。这是供舞蹈者和合唱队表演的地方，位于剧场的中央。在歌舞场的中央则是狄俄尼索斯祭坛。1895年的发掘结果表明，舞台的直径有27米长。在后来新建的剧场里，歌舞场被北移，这为演员的表演和舞台的布置提供了更多的空间。

二、观众席。一开始的时候，观众们都是很随意地置身在半圆形的舞台旁边，他们或坐或立。后来，在半圆形舞台周边的小山坡上，出现了专门为观众安排的座位。观众席和舞台之间由通道和一条不大的水壕隔开。坐在第一排的都是城里有影响的人物。

三、斯凯纳。这是演员调换服装和储藏道具的房间，有时也用作背景，位于观众席的对面。演员最早是在平地上表演的，后来这块地方才高出地面，被称作"舞台前部"。它与歌舞场由台阶相连。希腊剧场中没有设置大幕。

剧场旁边是狄俄尼索斯神庙，里面有用黄金和象牙做成的神的雕像。雕像的作者是公元前5世纪下半叶的著名雕塑家和青铜铸造师阿尔卡门。

狄俄尼索斯剧场在公元前4世纪的下半叶进行了一次大规模的改建，并于公元前330年完成。工程负责人是雅典的财政官利古尔科。在新剧场里，人们对斯凯纳的外观做了考究的装饰。在众多富有想象

力的剧作家的作品演出中，斯凯纳越来越频繁地成为背景建筑，它时而是宫殿或庙宇，时而又是树林或山洞。山坡上的观众席共有78排座位，都用石头建造。它们中的大多数都被保存到了今天。

古希腊剧场可以容纳的观众数量超出了我们的想象。狄俄尼索斯剧场的看台可容纳1.7万人，这可是雅典全城居民的十分之一。

在古希腊，演出的组织工作是由国家通过执政官来进行的。合唱队的生活和培养费用由一些富裕的公民承担，他们把这看成是一项光荣的社会义务，因为剧作家和表演者在古希腊是很受尊崇的。在公元前5世纪和公元前4世纪的时候，有些剧作家和表演者身居高位并且积极地参与国家的政治生活。

古希腊的戏剧演出常带有比赛性质。竞赛最初是由剧作家和筹款建立歌舞队的人参加。从公元前5世纪的下半叶开始，扮演主要角色的演员也加入到竞赛的行列。比赛在三位剧作家之间进行，执政官为他们每人安排一位歌舞队的组织者并在他们三人之间分配主角。比赛的结果被详细地记录下来，保存在希腊国家档案馆里。

在古希腊的戏剧里，由于总有音乐伴奏，所以，演员们不仅要能出色地朗诵诗句，而且要会唱歌和跳舞。演员在表演时还戴面具。面具最初是用于祭祀活动的，通常是用粗麻布做成，并用石膏定型，然后上色。上端用头套固定，在眼睛和嘴巴的部位开有孔洞。不同的角色戴不同的面具。有时，同一个演员在一出戏里要扮演几个角色，这就意味着他要换戴几个面具；甚至演员在饰演同一个角色时，如果角

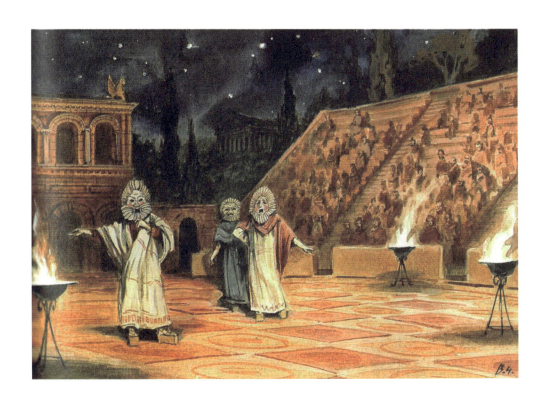

古希腊戏剧演出场景

色的状态急剧变化的话,面具也要发生变化。另外,在古希腊的戏剧中,女子的角色总是由男人来扮演的,加之那时的剧场都很大,观众在远距离不易看清演员脸部鲜活的表情,而面具概括了人物的一切:性别、表情、身份等,并使之变得一目了然。于是,面具在古希腊戏剧表演中就变得不可缺少了。除了戴面具,演员们还会穿上皮质的"高跷"以增加自己的身高。演员的戏装也与演出的内容相吻合。在悲剧里,

古希腊喜剧人物陶制塑像

演员们会穿上长长的彩色服装并配上昂贵的饰品，长衬衫外面还要套上披风。这样华贵的戏装和狄俄尼索斯祭司在宗教仪式上穿的衣服很相像。演喜剧时，演员戴滑稽的面具，穿短小的服装，还常常要绑上古代民族崇拜的男性生殖器的模型、假的大肚子、臀部和驼背——这一切都使演员的身体具有怪诞的外形。

在埃斯库洛斯（公元前525—前456年）之前，悲剧中的情节内容还不多，演员也只有一个，且悲剧的基础总是神话。埃斯库洛斯引入了第二位演员，以此为悲剧冲突的加剧创造了条件。埃斯库洛斯常常是自己作品人物的主要扮演者。他创作的悲剧要求表演者具备塑造非凡形象的能力。由12个人组成的合唱队，在悲剧中，包括

在埃斯库洛斯的悲剧中，是"一个独立的人物"。在最早的悲剧里，合唱部分占整个演出的一半以上，后来，合唱的作用减小了。埃斯库洛斯的戏剧以豪华著称，充满了马车巡游、国王入城和幽灵出现等场景。

继埃斯库洛斯之后出现的欧里庇得斯和索富克勒斯对古希腊悲剧也产生了实质性的影响。索富克勒斯的作品里出现了第三个演员，对话的篇幅增加了，并开始使用风景画片。索富克勒斯还把更多的注意力放到了人物的个性上。而为了加大作品对观众的感染力，欧里庇得斯强化了视觉效果：加进了人物痛苦、疯狂以及死亡和葬礼的场景，并动用类似起重机的机关来表现人物飞翔和神灵出现等场面。阿里斯托芬是古代喜剧之王，他把许多社会典型事件和鲜明的人物搬上了舞台。

戏剧的发展也促进了剧场舞台技术的进步。用于绘景的平片和三棱柱景，还有轮车、推车、吊车、闪光机、霹雳器和升降机等机械装置都被用到了戏剧演出中，丰富了作品的表现力。在喜剧里，场景的调度非常频繁：从城市到乡村，从地上世界到地下王国，为此，舞台被专门分隔成了几个部分。

就像古希腊神话中的英雄人物至今还活跃在话剧、歌剧和芭蕾舞台上一样，作为欧洲戏剧鼻祖的古希腊戏剧，其原则，包括剧场建筑原则，到今天依然具有极强的生命力。

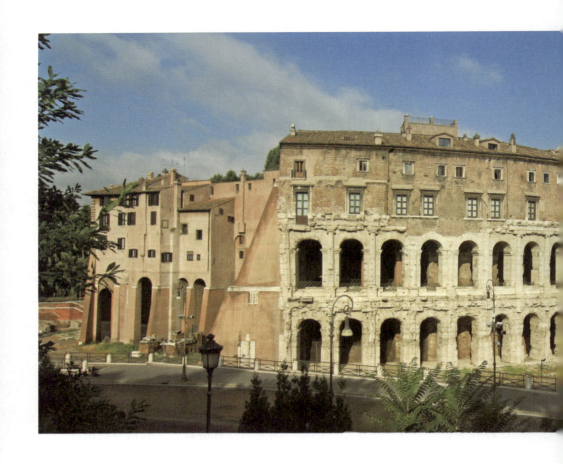

古 罗 马 剧 场

　　古代罗马原是古意大利的一个城邦,后来发展扩张成为地中海地区的一个大帝国,控制了包括北非迦太基、西班牙大部分以及马其顿、希腊半岛等在内的大片地区。

建于公元前 13 年的古罗马剧场

古罗马戏剧和剧场的起源与乡村的收获节日有直接的关系。当罗马还只是一个不大的公社的时候,各个乡村就有庆祝这些节日的做法了。参加者都穿戴漂亮,相互对唱一些可笑的、有时甚至是粗鲁的歌曲。由于瘟疫,依达拉利亚的演员应邀来到罗马举行祈求开恩的仪式。他们在长笛的伴奏下做出各种美丽的身体动作,但是没有语言,也不用手势。罗马人开始模仿这些演员,并为这种特殊的舞蹈加入了对白

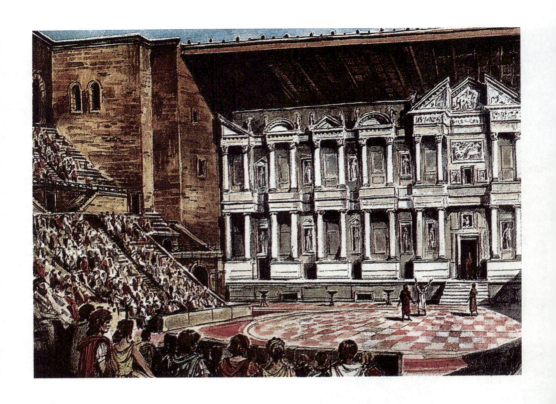

古罗马剧场里的演出

和手势。表演者的技艺越来越巧妙和完美，他们也得到了演员的称号。后来，在罗马还出现了民间小喜剧"阿杰兰娜"和源自南意大利希腊化城市的模拟笑剧。

　　罗马统治的进一步扩大和对南意大利希腊化城市的占领，客观上扩大了希腊文化对罗马的影响。公元前264—前146年，古罗马与迦太基因争夺地中海西部霸权而进行了几次战争，史称"布匿战争"。

公元前240年，第一次布匿战争以罗马人的胜利而结束，社会情绪因此而高涨。重获自由的奴隶、希腊人利维·安特罗尼克在罗马竞技游戏大会上排演了他根据古希腊戏剧改编的一出悲剧和一出喜剧。另外，他还写了14部悲剧，全都获得了巨大的成功。这位希腊人的继承者是几位罗马戏剧家：格涅·涅维（公元前280—前201年）、普拉夫特（公元前254—前184年）和科文特·艾尼（公元前239—前169年）。他们响应社会民众的呼吁，对希腊戏剧进行了改编。其中，涅维还创立了历史悲剧的体裁。但使涅维声名远扬的则是他的另一项创造："帕里阿特"，即希腊装罗马喜剧。"帕里阿特"中的人物都有希腊名字，穿希腊服装，故事情节总是在希腊某地发生展开。☆

公元前201年，第二次布匿战争结束，马其顿和希腊帝国被征服，罗马人从此有机会直接接触希腊文化。在此后的时间里，征服者匆忙而贪婪地吸食着雅典的科学技术和文化艺术的养料。

罗马的演员原本都是奴隶，他们组成团队，由一位名人领导，他和执政官或大法官订有协议，负责安排戏剧演出，他自己也常常在演出中饰演主要角色。女子的角色像先前一样由男人扮演。在节日、军队凯旋、名人葬礼以及国家高级领导人选举时都要举行演出。

在公元前1世纪中叶以前，罗马还没有固定的剧场建筑。演出只是在临时的舞台上，有时甚至是在街道上进行。最早的固定剧场出现在意大利南部和西西里地区。它们可以被称作是希腊剧场的复制品。庞贝城的小剧场是至今仍能看到其废墟的最早的罗马固定剧场，建于

夕阳中的罗马

公元前 79 年。剧场呈四方形,在舞台和观众席的上方都有顶棚。另一座固定的石头剧场建于公元前 55—前 52 年,工程由庞培主持,是一座希腊式的半圆形剧场,可容纳约四万名观众。公元前 13 年又有两座剧场问世。这三座剧场确定了罗马石质建筑的结构。

凯撒大帝建造了第一座罗马圆形剧场。在那里既可以上演戏剧,也可以进行角斗和游艺表演。现代运动场和这种建筑在形式上有着直接的渊源。

古罗马剧场有一系列区别于希腊剧场的特点。首先,剧场是建在

平地上的，而不像希腊剧场那样依山而筑。剧场四周有长长的饰以雕刻的石头围墙。在古罗马的戏剧里，合唱队已不复存在了，乐队因而显得无足轻重。于是，高高的舞台便成为剧场建筑中最重要的部分。观众席是正半圆形的，而希腊的观众看台往往超过半圆。舞台后面有两层楼高的华丽后墙，起背景的作用。

至今仍保存完整的罗马式剧场位于法国南部的奥兰日。剧场内有许多对称的柱子、三角饰、壁龛和雕像做装饰。舞台有一个精美的斜顶，其作用是改善音响效果并保护富丽的装潢。

建立了蒲林斯制，即元首政治的奥古斯都（屋大维）竭力要把戏剧变成一种吸引民众的政治手段。他认为，戏剧应该首先以其观赏性吸引观众，为他们带来愉悦。在奥古斯都所倡导的戏剧世界里，悲剧的作用几乎降为零。曾经作为希腊的骄傲的戏剧，完全失去了其崇高的精神内核、宗教意义和一切优秀传统，沦为了低俗的娱乐形式。模拟笑剧，也就是滑稽剧却因能使人如痴如醉而大行其道，并逐渐排挤掉了除芭蕾之外的其他戏剧样式。

不过，从东到西，在罗马帝国辽阔的土地上，剧场建设一直都在进行着。意大利南部原先就有的希腊式剧场按罗马模式进行了改建。在尼禄执政的年代（公元54—68年），雅典的狄俄尼索斯剧场也被改成了罗马风格：在斯凯纳前面造起了高1.5米的舞台。歌舞场用大理石重新砌成。中间有一个也是用大理石砌成的菱形，上面矗立着狄俄尼索斯祭坛。外面围有一圈大理石柱形栏杆，为的是万一在角斗士表

演或者把野兽放进舞台时发生意外,可以起到保护观众的作用。安托尼时期(公元96—192年)建了许多新的剧场。剧场的各个部分,包括斯凯纳,都得到了非常醒目的装饰。在4世纪中期,一年里有演出的日子达175天。其中,10天有角斗竞技,64天演马戏,101天是戏剧演出。在各类戏剧中,滑稽剧依然占主导地位,内容主要是对神话的讽刺性模仿以及对日常生活中的各种场景的再现。以前常见的对基督教及其仪式的攻击和讥讽被禁止了,因为在4世纪初康斯坦丁国王统治时期,基督教的存在得到了官方的允许,后来还成为了国教。

卡洛西姆竞技场

由于"成本昂贵",角斗竞技的次数相对要少些。角斗的特点是无比残酷,但表演常常是戏剧化的,也就是会把某个神话故事编织进去。例如,一部分角斗士扮演特洛伊人,另一部分人则扮演进攻特洛

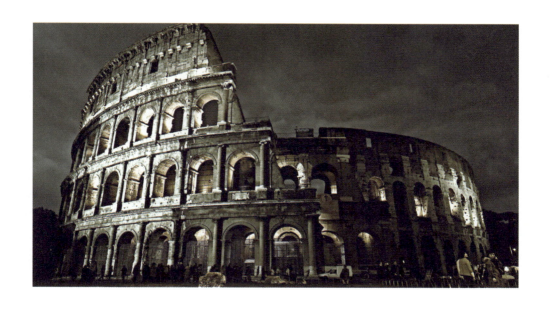

/ 卡洛西姆竞技场

伊的希腊人。角斗士一词在当地语言里源自拉丁语的"剑"。在古罗马，角斗士都是专职的。每次表演，都有几百对角斗士参加。他们在专门的学校里学习和生活，终日受到极其严格的监督。参加角斗的人中除了职业斗士之外，还有战俘、奴隶和被判刑的罪犯。后来连基督徒也被迫参加了。斗士们除了彼此间角斗之外，还要与野兽进行殊死搏斗。他们使用各种各样的武器，如盾牌、剑、三叉戟、网等等。每次角斗，总是血肉横飞。所以表演区地面总会铺上一层沙子，用以吸收鲜血。希腊人对残酷而血腥的角斗相当反感，而罗马人却乐此不疲。他们在各个城市建造起了角斗场，其中最著名的是卡洛西姆竞技场。

卡洛西姆竞技场是古罗马，也是整个古代世界中最大的竞技场。它呈椭圆形，周长524米，长轴189米，短轴156米，可容纳5万名观众。竞技场高48.5米，分为四层。从外立面看，下面是三层拱廊，各有80个拱门。最上层的楼座用同拱列柱装饰，还有240根用于固定天棚的椽杆。每层檐都通过线脚、栏杆得到强调。檐的水平曲线、柱的垂直线和拱的垂直曲线组合在一起，既统一又有变化。拱与拱之间的墙用了倚柱，这不仅是结构上的需要，更是出于造型上的考虑：因为柱和墙是实的，拱券是空的，在阳光照射下，明暗对比非常强烈，但是缺少过渡性层次。有了倚柱，情形就得以改观。倚柱的影子投射到墙上，与檐部的影子一起，形成明暗关系上的过渡层次，视觉形象因此更加丰富和谐调。此外，下面三层拱券透空面积大，上面第四层是实墙，虚实结合。而檐和倚柱的凸出形体造成的光影又使实墙实而不闷，并与下面三层的拱廊有垂直方向上的对位关系。这样的处理使巨大的卡洛西姆竞技场富有建筑上的节奏感和韵律美，给人以开朗明快的感觉。

在观众席的下面有石头砌的走廊、兽笼和存放道具的房间。为了方便观众迅速进出，场内设有80个出入口，也就是每孔一个，通道系统也设计得非常合理。卡洛西姆竞技场一直被使用到526年。从19世纪中叶起，竞技场的遗址开始得到了保护。现在，它成了罗马的标志之一。

莎士比亚环球剧院

在英国和世界的剧院历史上,环球剧院占有崇高的地位,因为它是莎士比亚的"同时代人"。莎士比亚的悲剧、喜剧和历史剧都是在这里上演的,文艺复兴时期许多其他戏剧家的作品也在这里上演。环球剧院因此成为当时英国最重要的文化中心之一。剧院建于1599年,其名称来源于它独特的结构:中央为一个无顶的空间,周围是三层有顶棚的楼廊。从外围来看,剧院是圆形的。而在内部,观众席从三面"包裹"着舞台,看上去很像地球。不过,剧院名称还有另外一层象征性的含义:剧院是一个世界,在这里上演的戏剧展示着人类生活的方方面面。剧院因此选择希腊神话中顶天立地的巨神——背负地球的阿特拉斯作为自己的标志。环球剧院坐落于南沃克大教堂附近。颇有戏剧意味的是,这个被英国人称为"河岸"的地区在1546年以前一直是得到温切斯特主教特许的妓女集中的地方。但是到17世纪末,却成为了伦敦新兴剧院的所在地。

在英国,舞台表演自16世纪起从娱乐变成了一种专业。演员们组成剧团,一开始他们过着流浪的生活,从一个城市迁徙到另一个城市,在市场、旅店里表演。逐渐地,赞助人事业开始出现并发展了起来。一些富裕的贵族把演员认作自己的仆役——这给了演员们以正式的社会地位,尽管这一地位非常低下。演员的仆人地位体现在剧团的名称中,

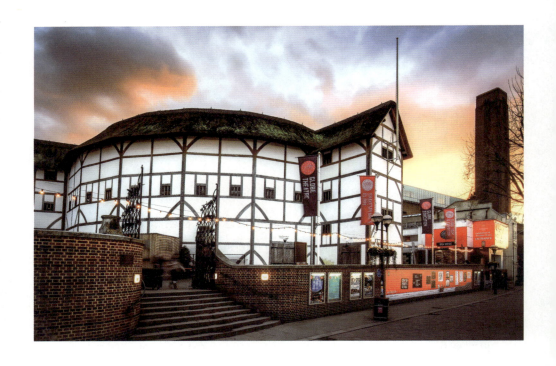

黄昏中的环球剧院

如"卡梅尔戈尔勋爵的仆人"剧团、"海军大臣的仆人"剧团等。后来，剧团的庇护权只提供给皇室成员。剧团也因此更名为"国王陛下的仆人"剧团或者"王储殿下的仆人"剧团等等。在英国，剧院最初像私营企业一样运作：剧院由企业家主管，他们建剧院，把剧院租给演员剧团，并因此得到演出收入的大部分。不过也有演员股份公司。莎士比亚所在的剧团就属于这一类型。剧团里并非所有的演员都是股东。贫穷的演员只拿工资，不参加收入分红。演次要角色的演员和演女子角色的

少年也居于这样的地位。每个剧团都有自己的剧作家,他们与剧院的关系非常密切,为演员讲戏的也是他们。不过,这些为剧院企业家工作、靠写作谋生的文人的生活是非常清苦的。莎士比亚既是股东演员,又是剧作家,所以他能为自己的创作争取到比较好的条件。此外,他还有自己的庇护人。他的一大部分收入是从萨乌特盖姆东伯爵那里得到的。不过,在那个时代,剧作家的地位总体上并不高,报酬也较低。

国王和贵胄们宫殿中的宴会厅、旅店的院子,还有耍熊或斗鸡的广场都能成为演出的场地。1576年,詹姆斯·拜贝芝建造了一个专门的戏剧演出场所,并称之为theatre,开创了英国剧院建筑的先河。从16世纪末开始,伦敦便有了三种样式的剧院,即宫廷贵族的、私人的和公共的。它们在观众的身份、建筑的结构、剧目的选择和表演的风格上都是有区别的。宫廷贵族的剧院大多按文艺复兴剧院的样式建造。莎士比亚时代,大的公共剧院可坐2000至3000人,是普通市民观看戏剧演出的地方。私人剧院的大小一般只是公共剧院的四分之一或五分之一,由于装潢考究,造价高昂,其票价自然不是一般百姓容易承担的。公共剧院和私人剧院的区别还在于前者是露天的,后者有屋顶。

伦敦的公共剧院都建在泰晤士河的南岸、中心城区以外,在市政管辖权力所不及的"自由区",主要是圆形的。

环球剧院的外形是一个多面体,观众厅是椭圆形的,有高高的墙围着,内侧有供贵族使用的包厢。包厢的上面是楼廊。剧院一共可以容纳2000人。

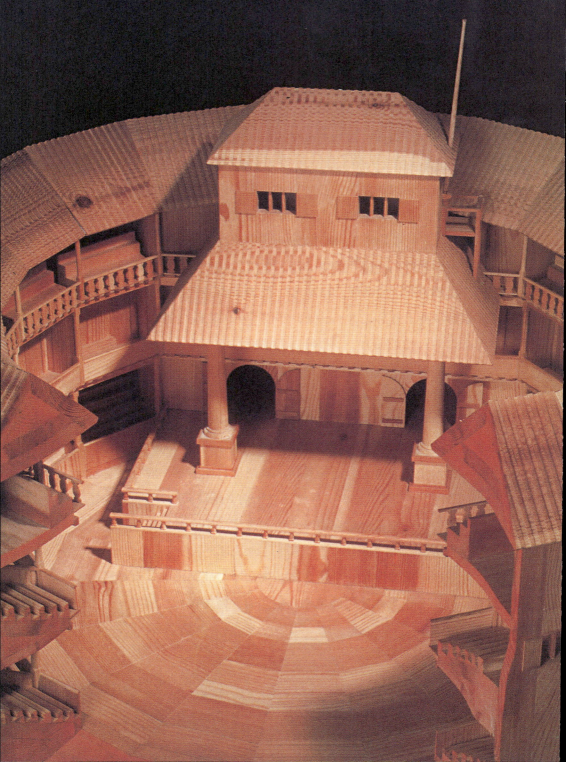

那时的剧院就像一个大杂院。观众里有工匠和大学生，有士兵和流浪汉，有乔装打扮以跟踪扒手和骗子的密探，当然还有一本正经的商人和他们的妻子，真可谓三教九流、形形色色。在楼廊的包厢里还可以看到贵妇和骑士的身影。他们戴着面具，以遮住自己的脸，因为和普通人一起在"人人都可以来的剧院"里看戏，对他们来说是"很不体面"的。在那个时代，面具是日常生活中一件十分普及的物品，就像手套或者帽子。人们戴面具有多种目的，比如防冷、挡风、避尘和遮阳，而有时则是为了躲开不怀好意的目光。

所有的人都凭票入场。买了便宜票的观众在这个院落里或走、或站、或坐在随身携带的箱子和篮子上。楼廊的票子要贵得多，因为那里的观众可以舒适地坐在长凳上看戏，还能躲避风雨。一些有特权的观众则直接坐在舞台上，不过他们为此支付的费用也是最高的。舞台是木制的，结构非常简单。最不同寻常的是其朝向观众的那一面向前突出很多。舞台分成三个部分：前舞台、后舞台和上舞台。后舞台有三扇门，供演员们进出。上面有个阁楼，演员通常在里面表现城墙上下的场景。

／这个用于在伦敦重建莎士比亚环球剧院的模型清楚地显示了维多利亚时期剧院的特点。建筑呈圆环形，内侧是设有座位的楼厅，舞台前的空地是买了站票的观众站立的地方，舞台有顶棚，使演出在下雨天也能照常进行。整个建筑没有全部封顶，保证了剧院内有充足的光线。

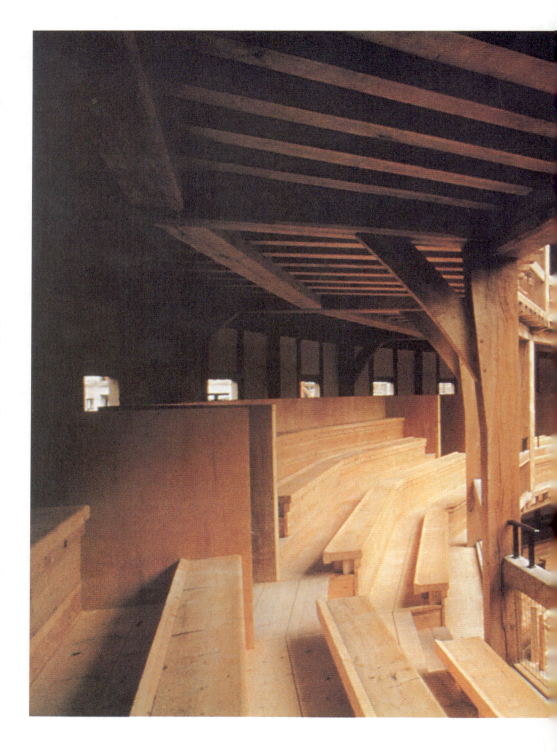

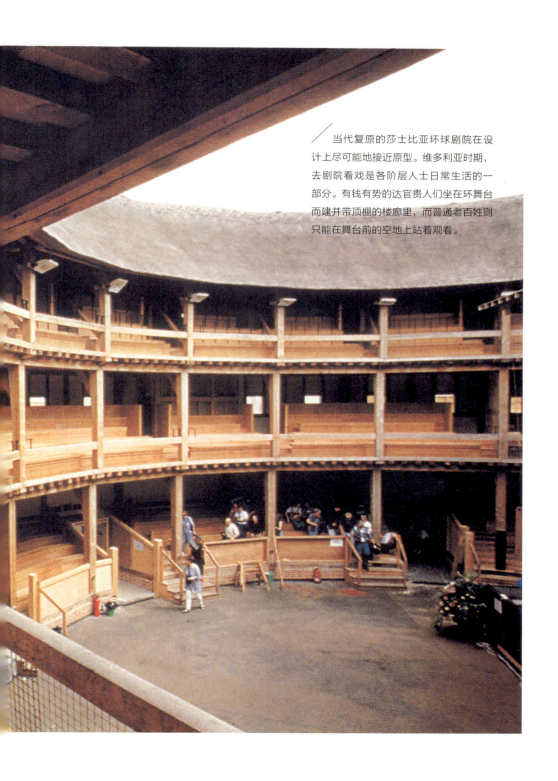

当代复原的莎士比亚环球剧院在设计上尽可能地接近原型。维多利亚时期,去剧院看戏是各阶层人士日常生活的一部分。有钱有势的达官贵人们坐在环舞台而建并带顶棚的楼廊里,而普通老百姓则只能在舞台前的空地上站着观看。

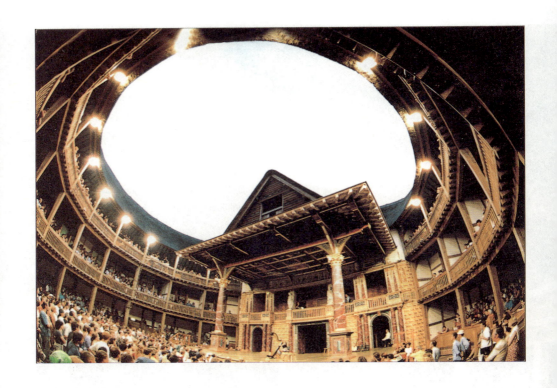

环球剧院内景

上舞台可以表示各种地点，如讲坛或者朱丽叶的卧室。在它的上面还有一个被称作"茅舍"的小建筑，其外形看上去确实像一个小屋。"茅舍"开有一到两扇窗，剧中人有时就站在窗边说话，就像在《罗密欧与朱丽叶》第二幕中罗密欧所做的那样。

舞台高于地面一米左右，顶部有遮雨棚。舞台后面，有演员的化妆间和服装道具仓库。在演员候场的房间里有一条通道直达舞台的下

面,那里有一个地道口,演出时,"幻影"——如哈姆雷特父亲的影子——就是从那里出现的,被判定要去地狱的罪人——如马洛悲剧中的浮士德——也会跌落到那里。舞台的前部是空的。需要时,可以把桌椅等物品搬上来,但大多数情况下,舞台上是没有什么道具的。剧院没有大幕。

前面曾经提到过,在伦敦,剧院主要建在中心城的外围。有演出的日子,"茅舍"上面就会升起一面旗帜。因此,城里的居民如果一早看到旗帜,就知道今天剧院里有演出。于是,人们便带上装着食品的篮子和厚实的披风,坐上小船,渡河去剧院。戏都是在白天演的,没有幕间休息。通常要演几个小时,直到天黑。

由于台上几乎没有布景道具,剧院便用自己独特的方式帮助观众理解舞台上演出的故事。例如,有专人出示不同的牌子,上面写着剧目的名字、事件发生的地点等等。戏中的许多东西都是假设的:同一个地方可以被设定为是田野中的这一段,也可以是另一段;在楼房前广场上活动的演员,转眼就已置身在楼房的里面了。观众通常要借助演员的台词,才能够确定故事发生的地点。剧院简陋的舞台在客观上要求观众在看戏的时候是积极主动地而不是消极被动地接收,也就是要调动自己的想象和联想。包括莎士比亚在内的戏剧家,都希望观众们能够这样做。例如,莎士比亚的剧本《亨利五世》中有对英法两国国王的宫廷和两国军队作战的描写,但这一切无法在当时的舞台上表现出来,于是莎士比亚就在剧本中直接求助于观众想象力的参与:"……

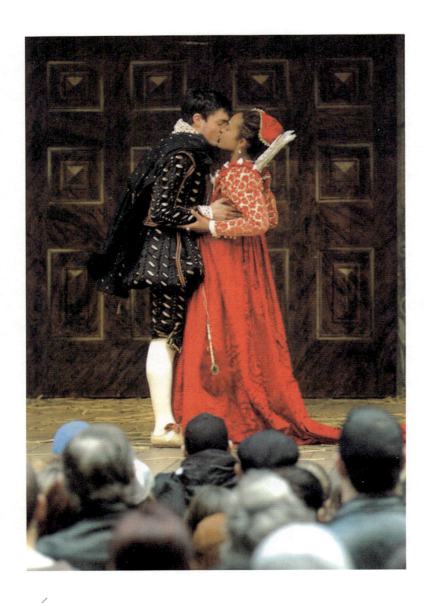

环球剧院上演的《罗密欧与朱丽叶》

在座的诸君,请原谅吧!像咱们这样低微的小人物,居然在这儿几块破板搭成的戏台上,也搬演什么轰轰烈烈的事迹。难道说,这么一个'斗鸡场'容得下法兰西的万里江山?还是我们这个木头的圆框子里塞得进那么多将士?……请原谅吧!可不是,一个小小的圆圈儿,凑在数字的末尾,就可以变成个一百万;那么,让我们就凭这点渺小的作用,来激发你们庞大的想象力吧。就算在这团团一圈的墙壁内包围了两个强大的王国: 国境和国境(一片紧接的高地),却叫惊涛骇浪(一道海峡)从中间一隔两断。发挥你们的想象力,来弥补我们的贫乏吧——一个人,把他分成一千个,组成了一支幻想大军。我们提到马儿,眼前就仿佛真有万马奔腾,卷起了半天尘土。把我们的帝王装扮得像个样儿,这也全靠你们的想象力帮忙了;凭着那想象力,把他们搬东移西,在时间里飞跃,叫多少年代的事迹都挤塞在一个时辰里。"

环球剧院就是这样培养观众的想象能力,并充分信任他们的理解水平的。观众逐渐习惯于剧院不把演员台词中所描述的一切全都直观表现出来的做法。同时,也可以据此得出一个结论:那个时代演员的表演水准应该是很高的。莎士比亚借哈姆雷特之口所说的那段话可以作为一个佐证: 他要求演员用"轻松的语言"朗读独白,而不是大喊大叫,要求他们举止自然,"不用双手锯开空气"。莎士比亚的剧本规定演员在表达每一种感情时都要掌握分寸,言行一致。

1613 年,莎士比亚环球剧院在一次晚间演出时,因为屋顶着火而被烧毁,于次年重建并使用至 1644 年,后被清教徒以建造新屋的名义

形形色色
莎士比亚故居花园里的莎翁作品人物雕像

艺术女神为莎士比亚戴上花冠

拆除。现在，我们在泰晤士河南岸看到的莎士比亚环球剧院是美国电影演员萨姆·沃纳梅克于 1986 年在得到有关方面许可后按照原样历时 10 年重建的，是一座专为欣赏、研究莎士比亚及其同时代优秀剧作家的作品而修建的剧院。剧院高 13.7 米，其内外结构和装饰力求再现莎士比亚时代环球剧院的风貌，以帮助观众体验和欣赏莎士比亚时代的戏剧表演艺术。环球剧院的演出一般都安排在下午和晚上，场内用人

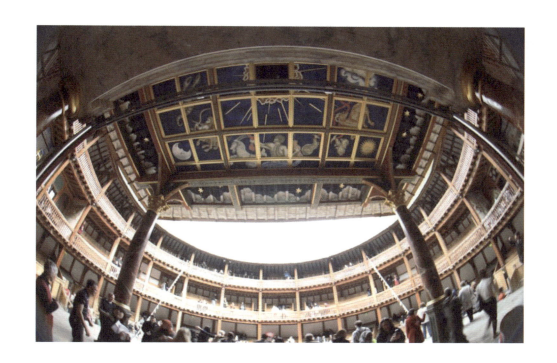

重建的莎士比亚环球剧院中精心绘饰的舞台天花板。由于没有对最早的环球剧院内景的记录,修复设计和施工人员在表演区的装饰上花了不少心思,目的是为了给观众营造一种视觉上的冲击力。

工照明,以取得同白天一样的效果。剧院最多能容纳 1600 人。1997 年环球剧院重新建成并投入使用以后,每年都在这里举行莎士比亚戏剧节,上演莎士比亚及其同时代剧作家的作品。

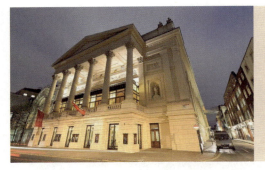

／从1858年至今，科文特花园皇家歌剧院的基本样式一直没有变化。

科 文 特 花 园 皇 家 歌 剧 院

　　科文特花园皇家歌剧院是英国最大的歌剧院。这个容易引起美丽联想的名字来源于剧院所在地的名称。这是英国著名的戏剧活动家和演员约翰·里奇建造的第二座剧院。为此，他向贝德弗德公爵租借了科文特花园的一处地皮。那里曾经是威斯敏斯特某个天主教修道院的花园。在修道院被封闭以后，亨利八世把这块地赐给了贝德弗德家族的祖先。正是由于这个原因，剧院至今仍保留着一个名为"贝德弗德"的包厢，只提供给贝德弗德家族使用，从不对外售票。剧院还为贝德弗德家族设有专门的入口。

　　里奇建造的第一座剧院叫林肯酒店田野剧院。不管是否是巧合，这位艺术家建造的剧院的名称总是充满了诗情画意。科文特花园皇家

科文特花园皇家歌剧院徽标

歌剧院于1732年12月7日落成。之所以头顶"皇家"光环,只是因为里奇持有一份皇家的许可证书。

最初,这不是一座专门的歌剧院。在落成典礼上演出的是康格里夫的戏剧《如此世道》。而剧院舞台上出现的第一部歌剧则是亨德尔的《忠实的牧人》(1734)。也正是在科文特花园皇家歌剧院里上演了清唱剧《弥赛亚》之后,亨德尔开始了自己的清唱剧创作时期。从1847年起,科文特花园皇家歌剧院成为了专门上演歌剧的场所,话剧退出了剧院的舞台。在这前后,剧院里还上演过亨德尔、莫扎特、卡·韦伯等音乐大师的作品。韦伯的浪漫神话歌剧《奥伯龙》就是专门为科文特花园皇家歌剧院创作的。

1808年9月,科文特花园皇家歌剧院在一场大火中化为灰烬。亨德尔临终前赠给里奇的管风琴也毁于火灾。

一年后,修复一新的剧院重新开张。但观众们在欣喜之余却发现

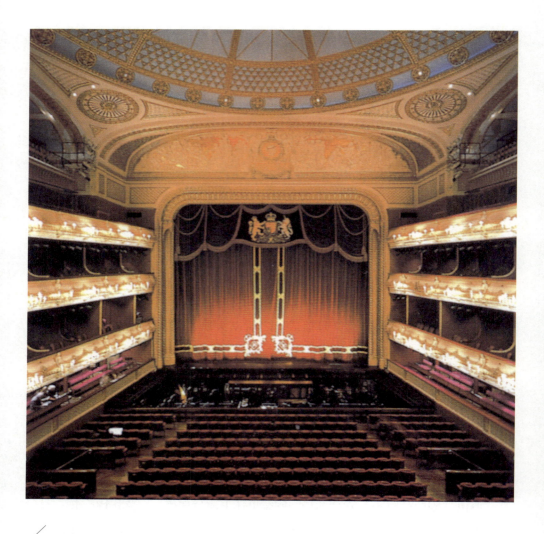

科文特花园皇家歌剧院观众厅

票价大幅度上涨了。由此引发的抗议示威接踵而至。人们认为票价提高的主要原因在于剧院付给外国歌唱家的报酬太高了。恰巧那时剧院正邀请了据称是歌剧史上出场费最为昂贵的女高音卡塔兰妮在系列音乐会上演唱。于是,在开场戏《马克白斯》的演出中,嘘声、尖叫声和抗议声如汹涌澎湃的浪潮盖过了舞台上的音乐。"骚乱"持续了两个月,最后,剧院被迫把票价降落到了原先的水平。类似的"票价骚乱"在18世纪的剧院历史上就出现过数次。那时主要是由于剧院专营引起的。保存至今的一幅版画《1763年科文特花园皇家歌剧院暴动》对此做了形象的纪录:观众们折断池座里的凳子,冲上舞台,捣毁布景,殴打演员。剧院只得采取自我保护措施。于是,在18世纪英国剧院的舞台上,脚灯线前面安装上了高高的金属尖钉。"暴动"期间,演员们是在空无一人的剧院里开始演戏的。剧院一直要到晚上九点才坐满人,因为那时观众入场可以只付一半的票价。观众们不是空手进来的。在剧院的入口处有人兜售儿童喇叭、哨子、哗啷棒等物品。演出的时候,观众们就吹打这些玩具,并高呼口号:"老票价!老票价!"每晚,演出就是在这样震耳欲聋的叫喊声中进行的。19世纪30年代,议会曾多次讨论有关取消剧院专营的法案。1843年,剧院专营终于被取消了。

 剧院历史上还有一件极富戏剧性的事情发生在19世纪初期。当时剧院财政状况很不理想。为了增加收入,这座有着美丽名字的剧院一度变成了一个马戏场:大象、公牛和其他动物在这里纷纷登台亮相。

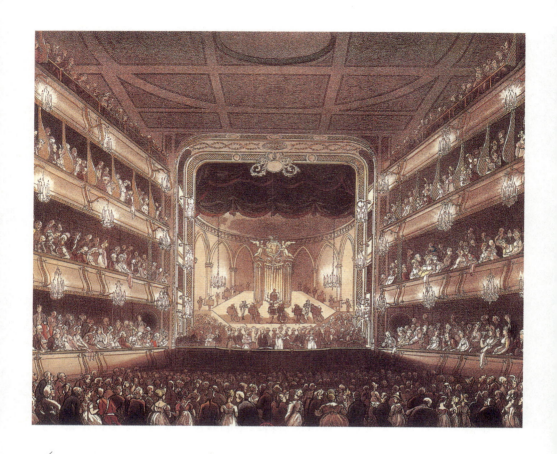

　英国人对于清唱剧的痴迷程度是其他任何热爱音乐的欧洲人所不能比的。清唱剧是一种由亨德尔开创并逐渐在公众中传播开来的艺术样式，通常有一个戏剧化的场景或主题，在乐队的伴奏下，通过歌唱的形式来表现，但没有舞台表演。图中所示的1800年在科文特花园皇家歌剧院内的清唱剧表演就是在当时的一个十分典型的场景。

为此，伦敦人甚至编了顺口溜来讽刺剧院。

演出开始前，售票员来到观众厅里，一排一排地向观众收钱。第三幕结束以后，售票员再次到观众厅里绕场一周，向那些来看结尾的观众收钱，当然，只收半价。

1856年，大火再次吞噬了科文特花园皇家歌剧院。此后进行的修复是由建筑师贝里主持完成的。贝里一家为伦敦留下了多处标志性建筑：父亲设计了议会大厦，兄弟则建造了钟楼大桥。1858年5月15日，第三座科文特花园皇家歌剧院建成。尽管在后来的岁月里剧院有过扩建和改建，但基本样式一直都没有变化过。内部装饰也始终以深红色和金色为主基调。马蹄形的观众大厅内没有用传统上一直使用的直立支柱支撑楼厅及上排座位，而是以金属的构架支撑，整个大厅的视觉效果就因此得到了提升。剧院富丽堂皇，但仍能让置身其中的观众感到亲切。猩红色的舞台大幕上，皇室的徽章闪着金色的光泽。科文特花园皇家歌剧院不仅为英国人所钟爱，而且还是别国的建筑大师设计剧院时参照的模板。如1883年建成的美国纽约大都会歌剧院，在设计中就融入了很多科文特花园皇家歌剧院的设计理念和元素。四年后，剧院又添建了一个部分，也就是人们所熟知的弗罗拉厅（花厅）。在最初的设想中，花厅具有两重作用：白天，用作一个出售鲜花的场所，而到了晚上，则是一个音乐厅。但事实上，这一设计并没有取得成功，而失败的原因也是显而易见的——一座以玻璃和钢铁为主要材料的建筑，其音响效果之差是可想而知的。很快地，花厅就转作他用，成了

一个仓库。如今人们看到的花厅装潢很现代,底楼是售票处、行李寄存部和礼品部等,二楼是一个供人们在幕间休息时喝茶、品咖啡、吃点心的休闲中心。1899 年,正门入口处上方又拓建了一个镶有玻璃的空间,用以充当餐厅和扩大观众的活动场地。

在成为专门的歌剧院之后,科文特花园皇家歌剧院的正式名称是"皇家意大利歌剧院"。所有的歌剧,不管原作是用哪一种文字创作的,都用意大利语在这里上演。令人费解的是,1858 年,在剧院修复竣工

剧院主楼和花厅

的典礼上,法国作曲家梅耶贝尔的歌剧《法国新教徒》也是用意大利语演出的!这种做法终于在1892年被画上了句号:古斯塔夫·马勒在科文特花园皇家歌剧院用德语上演了《尼伯龙根的指环》。从此,剧院正式名称中的"意大利"一词消失了,变成了"科文特花园皇家歌剧院"。此后马勒、里赫特、卡鲁索、卡拉斯、斯泰芳诺等众多世界一流的作曲家、指挥家和歌唱家都曾在这座剧院里献艺。

第一次世界大战期间(1914—1919),剧院曾被政府当作仓库使用。

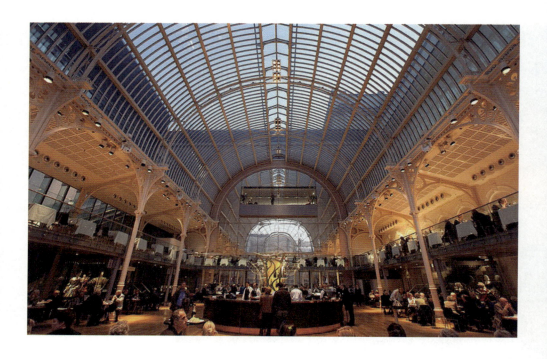

花厅内景

1910年起担任剧院音乐总监的比切姆组织起了"英国国家歌剧团",排演了俄罗斯作曲家穆索尔斯基的歌剧《霍凡兴那》和《鲍里斯·戈杜诺夫》。1924—1939年,剧院在福尔特涅尔等大师的指挥下举办过意大利、德国和法国经典歌剧的演出季。

排练

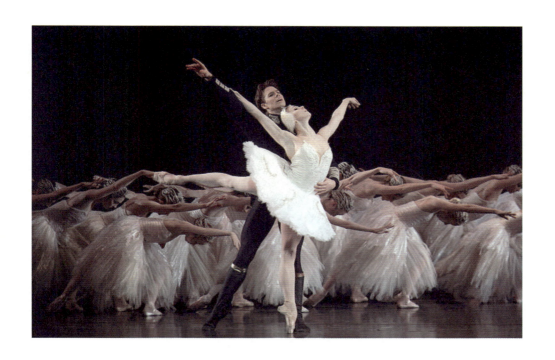

皇家芭蕾舞团上演的《天鹅湖》

随着二战炮火的响起,剧院变成了一座舞厅。1946年12月12日科文特花园皇家歌剧院再度作为英国最大、最有影响力的歌舞剧院向世人打开了大门。从这一年起,赛德勒斯·维尔斯芭蕾舞团也开始在科文特花园皇家歌剧院演出,并以《睡美人》作为向科文特花园皇家歌剧院重新开放献礼的剧目,还与剧院联手推出了普赛的《美皇后》。1956年,由于杰出的艺术成就,芭蕾舞团在建团25周年之际,被冠以"皇家"称号。皇家芭蕾舞团下面还设有舞蹈学校。

拜 洛 伊 特 节 日 剧 院

　　世界上各种各样的剧院不胜枚举,但专为某一位作曲家建造、专供其作品演出的剧院却属凤毛麟角。因此,位于德国巴伐利亚北部拜洛伊特的节日剧院就尤其引人注目。
　　剧院的奠基仪式是在1872年5月22日举行的,那天,正好是瓦

/ 柏林

格纳的生日。不过,在为此举行的音乐会上,演奏的却不是瓦格纳的作品,而是贝多芬的《第九交响曲》,担任指挥的正是沉浸在幸福中的瓦格纳本人。

 德国作曲家威廉·理查德·瓦格纳一直追求纯粹和富有理想的艺术。他认为,剧院应该通过"沉浸于音乐魔泉之中"的理想化戏剧,将观众的审美情趣提升到日常生活的表象之上。因此,他一直梦想建造一座特殊的剧院,用以展开他理想中"乐剧"的形态。最初,瓦格纳想把节日剧院建在慕尼黑,但是最终他还是选择了拜洛伊特。这座小城位于德国的中心,交通十分便利;森林和丘陵环绕四周,远离都市的

剧院内景

纷扰,具有一种欣赏瓦格纳音乐作品所需的自然氛围。建造剧院需要大量的资金。1871年,瓦格纳开始了从拜洛伊特到柏林的旅行,目的是呼吁人们支持他的计划。在故乡莱比锡,作曲家宣布,他要把全本的《尼伯龙根的指环》奉献给未来的剧院。为了募集钱款,他请求自己的崇拜者们购买1000张奖券(每张300马克银币)。到了柏林以后,他做了题为《歌剧的使命》的报告,并在皇家歌剧院举行了一场有皇室成员出席的音乐会。瓦格纳利用一切机会为剧院的建设寻求帮助。有一次,他应邀参加了俾斯麦举办的晚会。这位"铁血宰相"给他留下了深刻的印象。但与这位强人结识是否会带来实际的好处呢?俾斯麦事后曾说过:"像瓦格纳这样自信的人,我还从来没有遇到过。"

剧院开工后，瓦格纳又做了一次影响政府的尝试。他为那些高贵的听众朗读了《众神的黄昏》的脚本，并给俾斯麦寄去了自己的著作《德国的艺术和德国的政治》。他想以此提醒首相，一个国务活动家也应该担负起促进本国艺术发展的职责。但俾斯麦对此报以沉默。瓦格纳还给他写过信，要求见面，以陈述剧院建造的构想。

1874年初，由于资金不足，工程几乎止步不前：奖券发售，问津者寥寥；建材价格却在不断提高。瓦格纳被迫在建设中采用最简单和最便宜的材料。他甚至认为这座节日剧院只能是一座临时性的建筑，是"一个理想的草图"，他期盼着有朝一日人们能够把它改建成为一座永久的、纪念碑式的建筑物。瓦格纳给皇帝维尔格姆一世写信求援，希望能从"鼓励全民利益皇帝基金"中得到贷款。而皇帝的回应是把在柏林首演的瓦氏的歌剧《特里斯坦和伊索尔德》的纯收入转交节日剧院基金会支配。这笔收入总共是5000马克。对于建造一座剧院来说，这无异于杯水车薪。幸好，瓦格纳还是得到了艺术爱好者们的支持。这些人当中包括路德维克二世。这位巴伐利亚大公对瓦格纳一直颇为青睐，曾把自己的一座青铜胸像赠送给作曲家。瓦格纳在拜洛伊特的寓所"梦幻庄"也是靠路德维克二世的捐助修建起来的，胸像就被置放在寓所的花园里。

历经4年的波折，剧院最终建成了。剧院的建筑方案是由奥·布吕克瓦尔德和高·泽别尔合作完成的，但瓦格纳本人也积极参与了设计。例如，对剧院至关重要的音响问题就是由瓦格纳解决的，卡·勃兰特

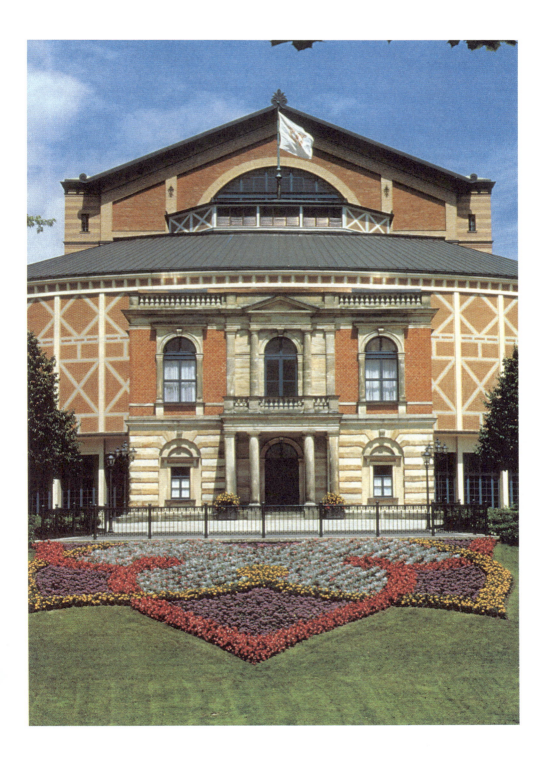

是他的助手。即使在今天看来，剧院的音响效果也还是非常理想的。剧院的外貌并不显山露水，但内部结构却别出心裁。观众厅呈阶梯状半圆型，一共能容纳1800人。大厅后是一排包厢，共有10个，其中一个是皇家包厢，其余的都是供达官贵人们享用的。包厢上面是宽敞的长廊。剧院里没有楼座。舞台的宽度为33米，按瓦格纳的构想，这里应该上演融诗歌、戏剧、音乐、舞蹈和绘画于一体的"综合的"艺术作品。乐池非常宽敞，可容纳130人的大型交响乐团，但位置很深，从观众席上望过去，是看不到乐池的，观众的注意力因此也就不会被正在演奏的乐师的动作或谱架上耀眼的反光吸引过去，但音乐却能从延伸的挡板的空隙中传递出来。瓦格纳称乐池为"神秘的深谷"。这样安排乐池的位置，在当时是一个全新的创举。

1876年8月13日，节日剧院举行了隆重的落成典礼。此前的排演安排在"梦幻庄"里进行。来自全德各地最优秀的演奏员参加了乐团的排练。

典礼一直持续了4天，全本上演了瓦格纳的《尼伯龙根的指环》四部曲。出席庆典的有来自欧洲各国的艺术界名流，包括柴可夫斯基、尼·鲁宾施坦、李斯特、格里格和圣-桑等。

最初，瓦格纳想尽可能多地向人们发放免费门票，甚至想为他们支付来拜洛伊特的旅费和住宿费。他这个多少有点天真的想法自然没有变成现实。相反地，他的朋友们和崇拜者们为了来拜洛伊特，倒是花费了不少开销。但是他们来了。正是他们营造了有利的社会舆论，

柯茜玛·瓦格纳肖像

确保了节日剧院艺术节的成功举行。客人中有许多是银行家和殷实人士。维尔格姆一世伉俪也来到了拜洛伊特。皇帝此时很冠冕堂皇地说,他把剧院落成和艺术节的举办看成是全民的事情。

《尼伯龙根的指环》四部曲共上演了3次。演出阵容极其豪华。不过,在此之后,剧院遇到了严重的财政困难,被迫关闭。而瓦格纳要面对的是15万马克的负债。瓦格纳重新开始巡回演出。路德维克二世也提供了新的贷款。

节日剧院直到1882年才得以重新开放。这次是作为瓦格纳歌剧节的举办场所而迎接四方佳宾的。开幕大戏是《帕西法尔》。

《帕西法尔》是瓦格纳创作的最后一部歌剧,是他专为拜洛伊特剧院而写的,他曾坚决要求这部歌剧不得在拜洛伊特节日剧院以外的地方上演。在《帕西法尔》的首演式上,当剧情发展到最后一个场景时,

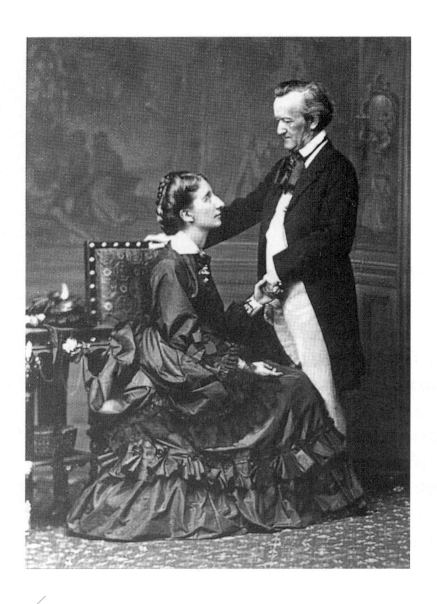

瓦格纳与妻子柯茜玛·瓦格纳

瓦格纳悄悄地站到了指挥台上。这次指挥十分短暂，但却是瓦格纳唯一一次在自己的剧院里拿起指挥棒。当时，他已老态龙钟，全无年轻时的充沛精力，但激情依然在艺术家的心中涌动。一年之后，70岁的瓦格纳因心脏病突发而在威尼斯去世。当时，他正坐在钢琴边弹奏不同作曲家的作品，其中包括他自己的作品。他的遗体被隆重地护送回了拜洛伊特，安葬在他寓所的花园里。"梦幻庄"现在成了瓦格纳博物馆。

此后，瓦格纳歌剧节每年都举行，每次为期三到四周。只是战争期间被迫中断了。瓦格纳去世以后，歌剧节由他的遗孀、李斯特的女儿柯茜玛·瓦格纳经营主持。她忠实于瓦格纳的艺术和哲学思想，锲而不舍地把一部又一部瓦格纳的歌剧搬上了剧院的舞台。1908年起，瓦格纳的儿子齐格弗里德从母亲手中接过了歌剧节主持的接力棒，他在保持歌剧节传统的基础上又添加了不少新的因素，还改革了剧院的布景和灯光系统，进一步延伸了舞台。柯茜玛和齐格弗里德都在1930年辞世，于是齐格弗里德的妻子温妮芙蕾德成为了歌剧节的指导。她使歌剧节的规模和影响日益扩大。但由于温妮芙蕾德与纳粹集团和希特勒本人关系密切，歌剧节在二战后曾一度停止举办。

1951年，瓦格纳的两个孙子——维兰德和沃尔夫冈使剧院和歌剧节再次获得了新生命。

曾在拜洛伊特节日剧院指挥演出过的世界级大师有里赫特、理·施特劳斯、穆克、托斯卡尼尼、富尔特文格勒和卡拉扬等。

海顿博物馆中作曲家的遗容面模　　贝多芬就是在这幢楼里创作《英雄交响曲》的

维也纳国家歌剧院

　　维也纳是一个与海顿、莫扎特、贝多芬、勃拉姆斯、舒伯特和施特劳斯等音乐大师的名字联系在一起的城市。城里的许多地方都留有他们的足迹：在圣伯龙宫里似乎依然回荡着当年小莫扎特为玛丽亚皇后演奏的旋律；圣史蒂芬大教堂的四壁见证了为莫扎特举行的凝重的安魂祈祷仪式；贝多芬居住过的房子依然矗立在那里，这是《英雄交响曲》的诞生地；舒伯特出生的房子、就读的学校等也都保留至今。

　　在维也纳，甚至在整个奥地利，歌剧习惯上被认为是民族的瑰宝。因此，在维也纳众多的剧院中，国家歌剧院的地位最为崇高也就不足为奇了。

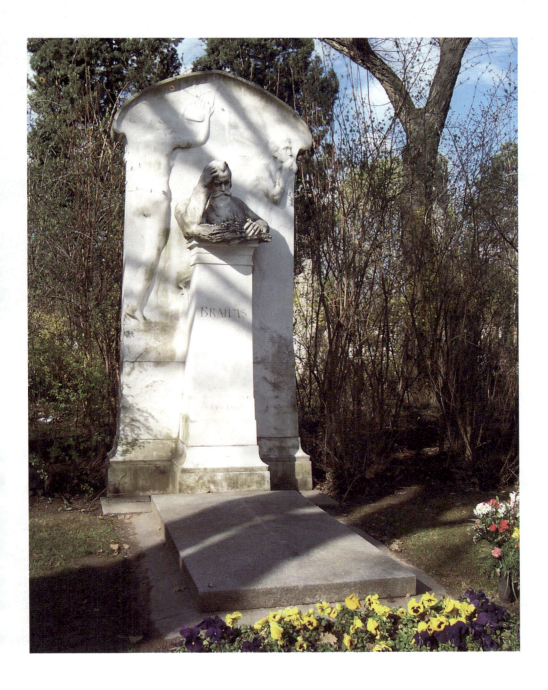

维也纳勃拉姆斯之墓

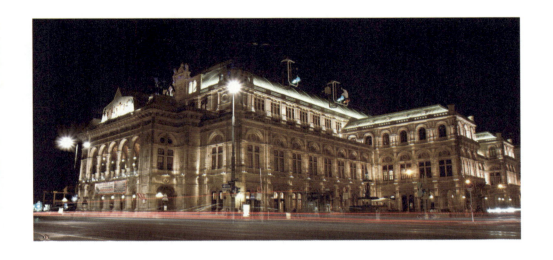

维也纳国家歌剧院

维也纳国家歌剧院是奥地利最大的歌剧院,也是欧洲最大的音乐中心之一。1918年之前被称为维也纳宫廷歌剧院。剧院诞生于17世纪中叶,当时,意大利剧团在奥地利皇宫里上演了第一批歌剧。而从17世纪下半叶起,歌剧演出成了宫廷生活中的一个固定内容,担任演奏的是奥地利皇家乐团。每年,宫廷剧院都要排演10至12部新歌剧,主要是威尼斯和那不勒斯歌剧流派作曲家的作品。场面恢宏、置景豪华是这些歌剧编排的特点。到1700年,剧院已经排演了400部歌剧。

18世纪初,奥地利艺术界的有识之士纷纷建言献策,反对意大利歌剧一统天下,呼吁为民族歌剧的振兴而努力。福克斯等奥地利本土作曲家则更是身体力行。18世纪下半叶,格留克的歌剧改革和莫扎特作品的上演标志着剧院迎来了创作活动的繁荣期。从19世纪初开始,

维也纳舒伯特雕像

剧院相继上演了奥、德、意、法等国作曲家的优秀歌剧作品。

1869年5月25日，宫廷歌剧院大楼在维也纳市中心落成开幕。此前，在1697年，剧院也曾建造过一幢专门用于演出的大楼，但后来，大楼毁于一场火灾。剧院新楼的设计师是奥古斯特·冯·泽卡尔茨堡，内部装饰则由爱德华·纽里负责。这座新文艺复兴风格的建筑是1861年开始修建的。工期长达八年，以至于两位设计者直到临终都没有看到自己作品的完成。剧院装饰富丽堂皇，与哈布斯堡王朝追求华美的风格是非常呼应的。在很长的一段时间里，它都被认为是世界上最好的剧院之一。剧院开幕仪式上上演的是莫扎特的《唐·璜》。

1875至1897年，剧院的经理和指挥是瓦格纳歌剧的杰出诠释者——里赫特。在其任期内，剧院上演了瓦格纳的《尼伯龙根的指环》四部曲、一组莫扎特歌剧作品和威尔第的《奥赛罗》。在里赫特的领导下，艺术上曾经呈现下滑趋势的剧院重新恢复了生机。从1897年起，古斯塔夫·马勒开始主管剧院。在长达十年的任期中，这位杰出的作曲家和指挥家为剧院带来了新的辉煌。他邀请了欧洲多位著名艺术家加盟剧院，精心诠释瓦格纳、莫扎特、贝多芬等大师的经典佳作，排演时重在揭示作品的内涵，摒弃一味追求表面效果的做法，使音乐和造型的作用水乳交融，使所有的因素都服从于戏剧的统一。他把威尔第的歌剧《福尔斯塔夫》、理·施特劳斯的歌剧《火荒》和柴可夫斯基的歌剧《叶甫盖尼·奥涅金》《黑桃皇后》和《约兰达》首次搬上了奥地利的舞台。马勒还一直努力把歌剧院从一个商业机构改造成培养观众

歌剧院富丽堂皇的大厅

高尚审美品位的文化机构。由于当时的指挥仍然需要负责全面的制作工作,马勒因此还经常对演员进行舞台表演方面的训练。他取消了雇用喝彩者的传统做法,并且制定了迟到者不得入场的规矩。☆

1918年,在奥地利共和国建立之后,歌剧院获得了"国家"歌剧院的地位。理·施特劳斯、富尔特文格勒等指挥大师和欧洲著名的歌唱家纷纷在这里登台。除了古典歌剧外,剧院也上演现代派作品。

1938年,奥地利被纳粹德国占领,剧院的领导层被替换。不过,纳粹当局不得不承认维也纳国家歌剧院对于这座城市所具有的特殊意

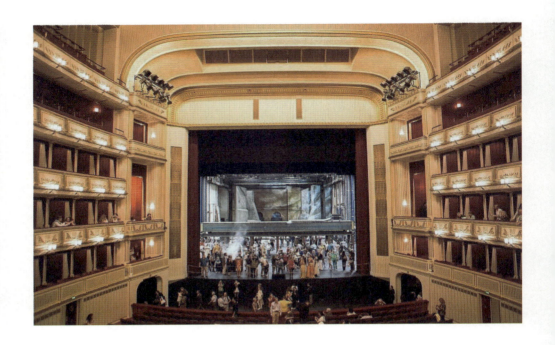

歌剧院内景

义,所以,免除了剧院所有艺术家服兵役的义务。但是,仍有不少演员遭到了迫害,另一些演员则离开了奥地利。维也纳国家歌剧院的艺术生命受到了威胁,有人甚至认为它已无异于外省的二流剧院。为了粉饰太平,减轻人们对战乱的恐惧,剧院受命上演了一批轻歌剧。创作了《风流寡妇》的雷哈尔成了最受欢迎的作曲家。由于"战时总动员"的实施,1944年秋天,在演出了全本《尼伯龙根的指环》之后,剧院被迫关闭。

1945年3月6日,剧院在二战的空袭中被炮弹直接击中,受到了

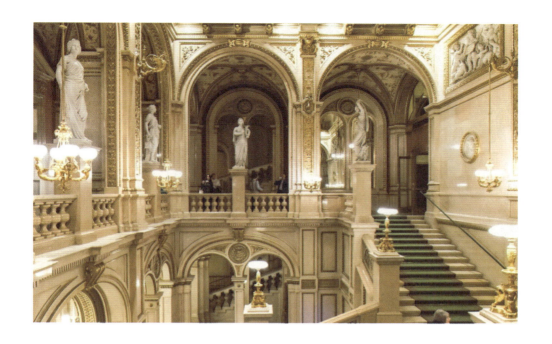

歌剧院的大楼梯

严重损坏:建筑除了正立面、凉廊和楼梯以外,几乎被全部摧毁。这时,离战争结束只有一个月的时间……

迎来和平之后,维也纳国家歌剧院也立刻恢复了演出。但由于剧院被毁,在此后的10年中,演出一直在其他剧院进行。歌剧院还到法国、比利时、意大利和英国做了巡回演出,使当地的艺术爱好者也有机会欣赏到维也纳式的莫扎特风格。

1955年11月,剧院大楼的重建工程终于完成了。开幕典礼上,观众重温了那些熟悉的却百听不厌的旋律:莫扎特的《唐·璜》、施特

歌剧院的品茗沙龙

劳斯的《玫瑰骑士》和贝尔格的《沃采克》。从这个演出季开始一直到 1964 年，剧院的艺术总监都由卡拉扬担任。

尽管演出剧目丰富，但维也纳国家歌剧院在世人的心目中主要还是维也纳音乐学派的化身，特别是莫扎特音乐的宝库。剧院庞大的财政开支全部是由奥地利政府承担的，但政府乐此不疲：因为剧院在世界音乐生活中的地位和影响证明了这份支出是物有所值，甚至是物超所值的。

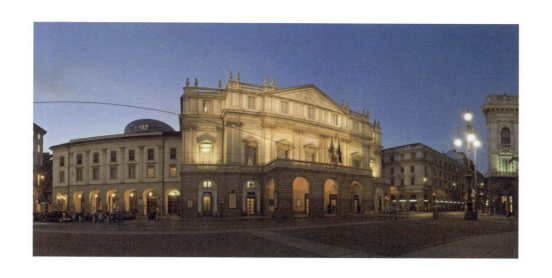

拉·斯卡拉大剧院

位于意大利米兰的拉·斯卡拉大剧院,是世界上最著名的剧院之一,同时也是与歌剧的发展关系最为密切的一个剧院。

拉 · 斯 卡 拉 大 剧 院

在世界艺术史上,很少有一座剧院像米兰的拉·斯卡拉大剧院那样,被看成是完美的化身、建筑的典范,如此地受人推崇和模仿。拉·斯卡拉大剧院不仅是一座华美的大剧院,它同时也是歌剧,尤其是意大利歌剧的象征,甚至还是意大利音乐的象征。1943年,欧洲大地炮火连天,大剧院的建筑在空袭中严重受损。战争结束后一年,即1946年,完全按原样修复的大剧院重新出现在世人面前。"拉·斯卡拉"是米

兰战后最早得以重建的建筑之一，其竣工典礼所具有的象征意义远远大于它的实际意义。

1776年，建筑师朱赛沛·比耶尔马里尼在早已荒芜的圣玛丽亚·婕拉·斯卡拉教堂的旧址上开始着手设计建造一座新的剧院。两年后，剧院建成，名字就叫"拉·斯卡拉"。在意大利语里，"斯卡拉"是梯子或楼梯的意思，但是，无论是原先的教堂还是后来的大剧院都与梯子没有什么太多的联系。有趣的是，施工之初，在平整土地的时候，工人们挖出了一大块大理石，上面刻画着古罗马著名艺人比拉德的形象。这被看成是一个好兆头。开幕仪式于1778年8月3日举行，奥地利费迪南大公夫妇和众多名流显要都盛装出席。安·萨利埃里为此庆典专门创作了歌剧《尤萝帕的保证》。

拉·斯卡拉大剧院是一幢标准的新古典主义建筑。长100米，宽38米。正面有一个门洞，供贵妇和她们的骑士乘坐马车进出。观众厅用白、银、金三色装饰，美轮美奂，座位安排合理而舒适，视觉和音响效果都非常完美。观众厅呈马蹄形，有五层包厢和一个楼廊。包厢有194个。另有一个皇家包厢。每个包厢可坐8到10个人。所有的包厢都有走廊相连。走廊后面是第二排包厢，那里置放着桌子，供人打牌和品尝饮料。剧院的舞台并不大。池座里一开始放的是折叠的、可移动的椅子，而不是圈椅。那时还没有煤气灯，包厢照明使用的是蜡烛。因此，坐在池座里的观众不大敢摘下帽子和其他头饰：他们担心上面包厢里的蜡烛油会滴到他们的头上。剧院里没有暖气设备，但这并不

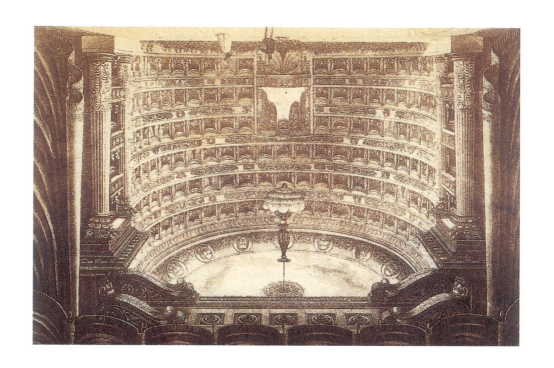

图中所示的剧院内景和舞台毁于 1943 年的战火。

妨碍人们在这里欣赏和参加各种娱乐活动。剧院造价为 100 万里拉。米兰城里的 90 位贵族分摊了这笔费用。

　　拉·斯卡拉大剧院很快成了米兰社会文化活动的中心场所。米兰人一下子就爱上了"自己的"剧院。只要剧院有演出,门口总会聚集起很多人,他们中既有平民,也有贵族。当然,不是所有进剧院的人都是为了去听歌剧的,不少观众待在走廊里,边吃喝边消磨时光。

　　在 18 世纪末以前,拉·斯卡拉大剧院里也上演话剧和木偶剧。歌

剧演出分"冬"(即"嘉年华")、"春""夏"和"秋"四季。在"嘉年华"季,剧院上演系列歌剧和芭蕾,而其余时间只演喜歌剧。到了19世纪初,"拉·斯卡拉"才成为了一座专门的歌剧剧院。"拉·斯卡拉"的历史是由顶级音乐大师及其杰作的名字缀联而成的。1812年,罗西尼的歌剧《试金石》在"拉·斯卡拉"首演,并以此开始了大剧院的"罗西尼时期"。此外,大师的《在意大利的土耳其人》《贼鹊》等歌剧也都是在"拉·斯卡拉"首演的。而从19世纪30年代起,剧院的历史又开始与唐尼采蒂、贝里尼、威尔第等人的名字紧密相连。仅在30年代,就共有40部歌剧在此首演。这在世界艺术史上是不多见的。威尔第的《奥赛罗》、普契尼的《蝴蝶夫人》和《图兰朵公主》也都是在这里首次亮相的。19世纪下半叶,外国作曲家的歌剧杰作也纷纷登上"拉·斯卡拉"的舞台。古诺的《浮士德》、瓦格纳的《纽伦堡的民歌手》《齐格弗里德》《帕西法尔》、柴可夫斯基的《叶甫盖尼·奥涅金》《黑桃皇后》、穆索尔斯基的《鲍里斯·戈杜诺夫》《霍凡斯基叛乱》等在意大利的首演都是在"拉·斯卡拉"进行的。

在拉·斯卡拉大剧院里,音乐会季从每年的12月一直持续至来年的6月。演出季的开幕式特别隆重,每年都定在12月7日——圣·阿姆福拉西亚日举行。阿姆福拉西亚是米兰城的保护者。秋天,剧院则上演交响乐。

19世纪初,在拉·斯卡拉大剧院里诞生了一批"明星",他们是专为剧院写歌剧的作曲家。同时,还出现了一批专门写剧院的杂志。

剧院周围为唱歌爱好者开设了咖啡馆。芭蕾舞演员和歌唱家成了全城的宠儿。外国人对剧院的兴趣也越来越浓厚。例如，闻名遐迩的英国诗人拜伦和同样著名的法国作家斯汤达在米兰期间，每天晚上都是在拉·斯卡拉大剧院里度过的，并把新剧目演出的信息告诉国内的朋友。

在大剧院诞生至今的200多年里，剧院内外、舞台上下曾经发生过许许多多的故事，多少耀眼的明星曾在这个舞台上展现过自己的风采，而米兰的观众也可以成为一个专门的话题。他们会狂热地欢呼，也会无情地抨击。例如，威尔第的《伦巴底人》反映了当时的民众要求国家统一的心愿，因此得到了观众的热烈呼应，歌剧中充满爱国主义精神的合唱多次在剧院中引发情绪激昂的示威活动。而如今被视为经典的《阿依达》（也是威尔第的作品）在"拉·斯卡拉"首演时，观众却报以嘘声和尖叫。普契尼的歌剧《蝴蝶夫人》也有同样的遭遇，并连续25年未能出现在剧院的剧目单上。当然，感人的场景也时常发生。普契尼生前未能写完《图兰朵》。在他去世以后，弗·阿尔法诺把歌剧续完。《图兰朵》首演时，阿·托斯卡尼尼担任指挥。当演到普契尼"停笔"的地方时，托斯卡尼尼放下了指挥棒，转身朝向观众说道："歌剧到这里结束了：大师去了……"说完，他便离开了指挥台。

托斯卡尼尼首次登上拉·斯卡拉大剧院的指挥台是在1887年，当时，他年仅20岁。那天，他是从旅店直接被送到"拉·斯卡拉"的，他的任务是代替被观众嘘下舞台的指挥。当他举起指挥棒的时候，人们注意到他的手上戴着一枚镶着宝石的金戒指，那是他在巴西成功指

普契尼的歌剧《图兰朵公主》的演出海报

挥了《阿伊达》后得到的馈赠。托斯卡尼尼是个很有主见的小个子。所到之处，无数的人崇拜他，无数的人痛恨他。但到处都有人邀请他。他总是无休止地排练，全然不顾别人是否已经疲倦。1898年，托斯卡尼尼成为了"拉·斯卡拉"的首席指挥。整整一个月，他指挥排练的都是瓦格纳的作品，在米兰，这被看成是对民族歌剧的挑战。但托斯卡尼尼想以此证明，拉·斯卡拉大剧院乐团能够演奏所有的作品，是一座杰出的剧院。托斯卡尼尼在剧院里建立起了铁的纪律，既在舞台上，也在观众厅里。比如，他要求女士们把自己的帽子寄存在衣帽间里，不在剧院里遮挡别人的

托斯卡尼尼

视线。他取消了歌剧演出前的芭蕾表演。他要求剧院的大幕不要升起来，而是像拜洛伊特节日剧院那样向两面拉开：因为大幕如果往上拉的话，观众首先看到的是演员们的脚，然后才是他们的头，这是托斯卡尼尼非常不喜欢的。正是由于这个铁一般的人，拉·斯卡拉大剧院变成了世界上最好的音乐剧院。托斯卡尼尼领导拉·斯卡拉大剧院的时间很长。这是一段罕见的、令人羡慕的时光。但是，在20世纪30年代初，

托斯卡尼尼无法再在意大利待下去了：他与国社党发生了冲突，他拒绝在歌剧演出前演奏国社党的党歌。他被迫退到了幕后。1931年，他前往美国。12年后，他听到了拉·斯卡拉大剧院被炸弹击中的噩耗。在意大利，战争是1945年4月25日结束的。那天，在剧院的舞台上，上演了莫扎特的《唐·璜》。托斯卡尼尼一直关注"拉·斯卡拉"的命运。他捐出100万里拉用于剧院的修复。米兰市长在给托斯卡尼尼发的一封电报中说："我们现在正在修复剧院，您应该在'拉·斯卡拉'重新开幕的典礼上指挥。"1946年4月，托斯卡尼尼回到了修葺一新的拉·斯卡拉大剧院。战后他在这里指挥的第一场音乐会令人永生难忘。

1955年，在拉·斯卡拉大剧院旁边，建起了一座"拉·斯卡拉小剧院"。在这座只有500个观众席的小剧院里专门上演17至19世纪初的作曲家为小型歌舞剧团创作的歌剧和当代音乐小品。1982年，剧院成立了爱乐乐团，指挥正是后来举世闻名的克·阿巴多。

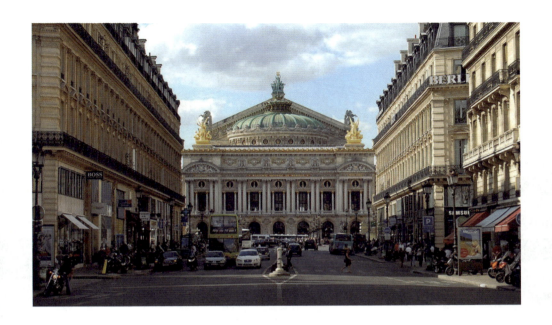

巴黎歌剧院

巴 黎 歌 剧 院

　　1875 年巴黎文化生活中最大的事件之一就是歌剧院新楼的隆重启用。"歌剧院"是人们对这座剧院通常的称法，而它的正式名称是"国家音乐和舞蹈学院"。这是在 1871 年，也就是在剧院奠基 202 年后才最终确定下来的。剧院新楼的设计者是著名建筑师加尔涅。他把自己的艺术想象发挥到了极致，而充足的资金又使这些想象变成了现实。新剧院规模恢宏、富丽堂皇。两个圆顶位于主楼左右两侧的顶端。后来，

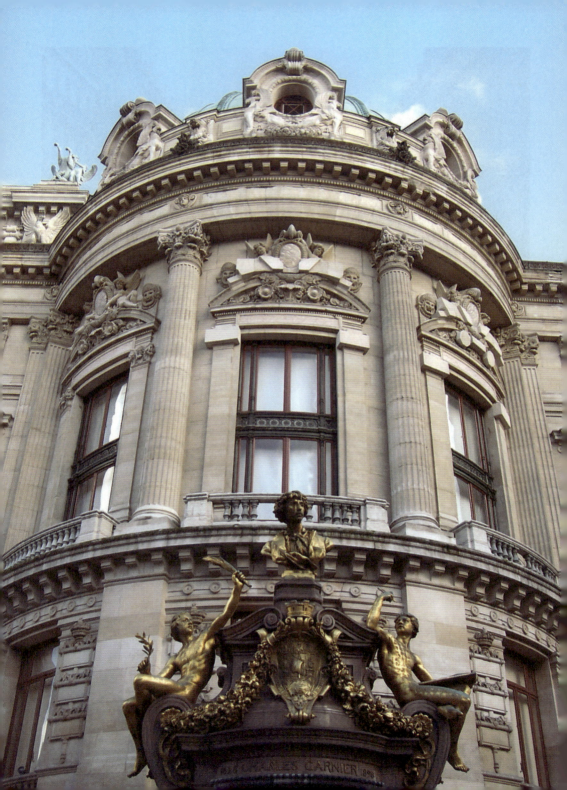

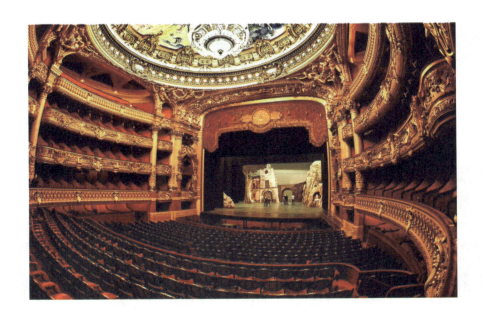

巴黎歌剧院的观众厅

它们分别以两位著名芭蕾女伶的名字命名：扎姆贝丽和舍维列。大量的雕像、华美的休息厅和走廊里的大理石廊柱、镶花地板、彩画和雕花的天花板——这一切令见多识广的巴黎人也叹为观止。当然，也有人不以为然。一些记者在报纸和杂志上发表辛辣的漫画和尖刻的文章，嘲笑剧院的造型"因巨大而显得笨重"，内外装饰"过分华美、刻意追求排场"。于是，巴黎歌剧院又有了一个新的名字：加尔涅宫。不过，随着时间的推移，这个名字中的讽刺意味消失了。具有折中主义风格的歌剧院成了巴黎的标志之一。这不禁令人联想起有着相同命运的埃菲尔铁塔：曾几何时，一些巴黎人也把它称作"钢铁怪物"。

巴黎大歌剧院前的加尔涅胸像

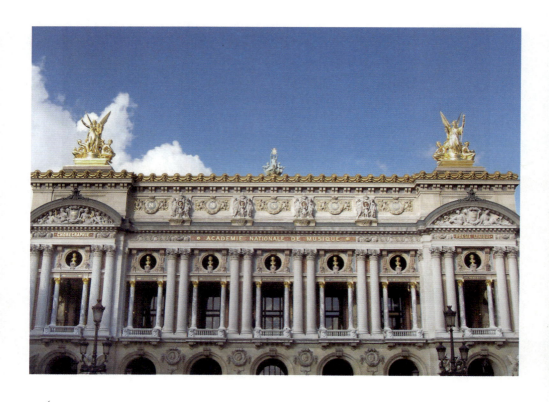

每扇窗的顶部各有一尊镀金的著名作曲家的半身铜像

　　巴黎歌剧院是法国拿破仑三世时期建筑艺术中的经典作品之一。"去巴黎歌剧院"无疑应该包含两个内容：欣赏剧院里的演出和观赏剧院美轮美奂的建筑。

　　大楼的立面上布满了装饰性元素，这在那个时代是很典型的。剧院前有十级宽阔的台阶。底楼外围是带有七个圆弧拱门的拱廊，方形廊柱的外侧有一组组的雕塑，其中右起第二个壁柱上的便是卡尔波闻

名遐迩的杰作《舞蹈》。卡尔波深受法国浪漫主义艺术的影响，创作风格十分独特。在为当时世界上最大最豪华的歌剧院的正门所做的这件浮雕作品中，他大胆地表现了人物自由不羁的动作和强烈的动态感，突破了学院派因片面追求稳定而常常流于呆板的形式，以至于有人惊呼："这远远超出了雕塑的范围。"

这件浮雕的轮廓没有采用平稳的四框式，而是借用运动着的形象的边缘连线，因而在整体上有强烈的动感，舞蹈的跳跃特征得到凸显。人物的形体近乎圆雕，给人以形象饱满、夺"框"而出的感觉。居中的青年昂首挺立，高举双臂，右手摇鼓，形体外拓，构成外射的线条。一群裸女在他周围跳舞，动作奔放，欢快的气息扑面而来。舞蹈者彼此拉着手，组成一个弧圈，把外射线又收拢了起来，使形体的自由跳动统一于浮雕的整体范围内。这件浮雕在有限的空间里展示出了无限的生机和活力。

二楼外墙是八对高大的科林斯式双柱。稍稍往内，还有 14 根纤细的小柱构成"窗框"。每扇窗的顶部各有一尊镀金的著名作曲家的半身铜像。剧院内部的装饰和其外表一样豪华：大楼梯是用漂亮的大理石打造的，拱顶上有伊西多尔·毕尔斯画的壁画。观众厅的天花板是由马克·夏加尔在 1966 年重新绘饰的。

巴黎大歌剧院在法国文化生活中占据的地位之重要还可以从下面这个数据中得到验证：法国大多数剧院是国立的，而仅用于巴黎歌剧院一家的开支就要占国家音乐艺术总开支的一半左右。

邀请和安排世界级的指挥及歌唱家加盟演出是巴黎歌剧院常规工作中的一部分。实践表明，剧院经理必须提前数年就制定好演出计划表并严格遵循。巴黎歌剧院的演出剧目分两部分。第一部分是那些在世界歌剧舞台上久演不衰的经典名作，即威尔第、古诺、马斯涅、比才、莫扎特、罗西尼、瓦格纳、普契尼、德彪西、穆索尔斯基、柴可夫斯基、里姆斯基－柯萨科夫等人的作品。而第二部分是那些曾经被遗忘，但后来又被重新复原的歌剧。对于经典歌剧，世界级的明星们都早已烂熟于心，所以，排演这些作品相对要容易些，而有保障的票房收入可以确保歌剧院有能力支付给明星们可观的报酬。但经典也不是意味着一成不变。歌剧院的演员们追求的，已不仅仅是当一名歌唱家，他们希望自己同时也是一名出色的戏剧演员，他们知道，"用放在厚厚的腹部的右手表示爱情，左手伸向侧幕表示绝望"已经是远远不够了。不过，经典毕竟是经过了时间检验的智慧和情感的结晶。要对有"增一分则太肥，减一分则太瘦"之美誉的经典作品做出修正本身就不是一件容易的事情。而这一问题的复杂性还在于那些作者的继承人反对创新，要求不对歌剧做任何变动，而且在导演要对作品做现代化处理时，不惜诉诸法庭以捍卫自己的权利。例如，1977年拉维利在巴黎歌剧院导演了德彪西的《佩里亚斯和梅丽桑德》。德彪西的权利继承者德·吉楠女士要求导演"让自己的才能服从于作品，而不是利用作品来表达自己的理念"。法国的法律和法庭都站在德·吉楠女士一边，要求巴黎歌剧院不改动歌剧里的任何一个词或者音符，以保留其历史风貌。

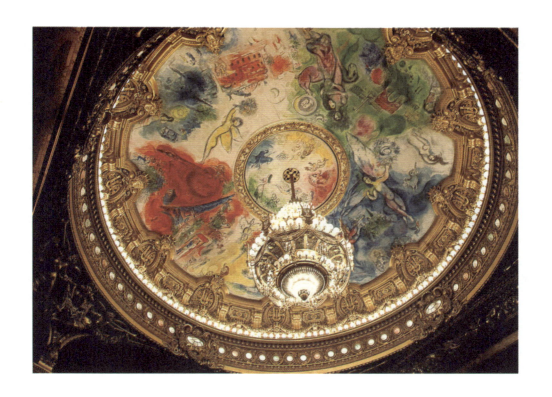

剧院观众厅的天花板是由马克·夏加尔在 1966 年重新绘饰的。

总的来说,任何一种大胆的创意在巴黎歌剧院的舞台上都是很难被接受的,或者根本就不会被接受。

对歌剧院来说,上演经典作品是肯定能盈利的。根据剧院经理里别尔曼统计,最"有利可图"的歌剧包括:《托斯卡》(获利最高)、《艺术家的生涯》《埃勒克特拉》《鲍里斯·戈杜诺夫》和《奥狄浦斯》。而排演当代作曲家,尤其是前卫作曲家的作品则会带来亏损。不过前

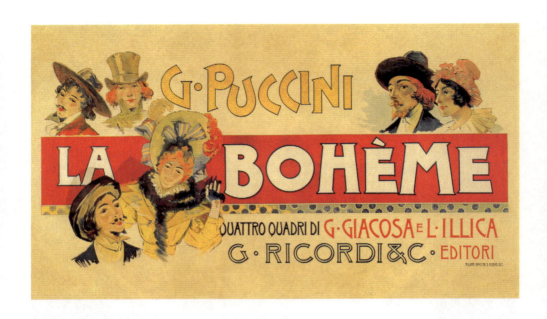

《艺术家的生涯》演出海报

卫作曲家们还是坚持不懈地努力着，希望有一天能登上歌剧院的舞台。规模最大的一次尝试是在1983年，那是歌剧院排演当代神学家和鸟类学家奥利维·梅希安写的第一部也是唯一一部歌剧。说是"新人"，但当时的梅希安已经75岁了。歌剧名为《圣弗朗吉斯克·阿希茨基》。演出海报上的介绍词极具冲击力：1975年，作者应约开始创作这部歌剧，而等到完成配器时已是1983年。8年的工作！2200页的总谱！超过4个小时的音乐！而实际上，正式的演出竟持续了6个小时。出席观看的有包括宗教界在内的各界知名人士和来自世界各地的音乐评论家。对于庞大的乐队来说，歌剧院的乐池显得太小了，于是，一些

演奏员只能坐在舞台的两侧。而歌剧第二幕的时间之长也堪称史无前例：两个半小时！这引起了评论界的猛烈抨击。歌剧的结尾：激光中出现的十字架、钟声、合唱、剧烈的闪光以及闪光之后的一片漆黑也不受人喜欢。评论家们指出，在梅希安的作品里，宏伟壮美与平庸幼稚为伍，复杂变化与冷漠的程式化比邻。但不管怎样，这毕竟是音乐界的一件大事，人们最看重的还是演员和演奏员的自我牺牲精神。

巴黎歌剧院是经典的代名词。里别尔曼曾经说过，观众们希望"歌剧院是一个世外桃源，当代人在那里能感觉到远离了日常生活纷扰之后的轻松"。巴黎歌剧院做到了。

／鲍里斯·戈杜诺夫的服装

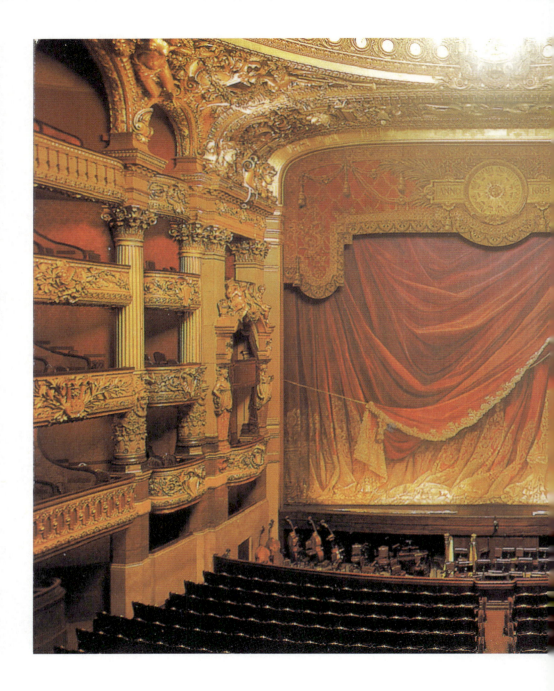

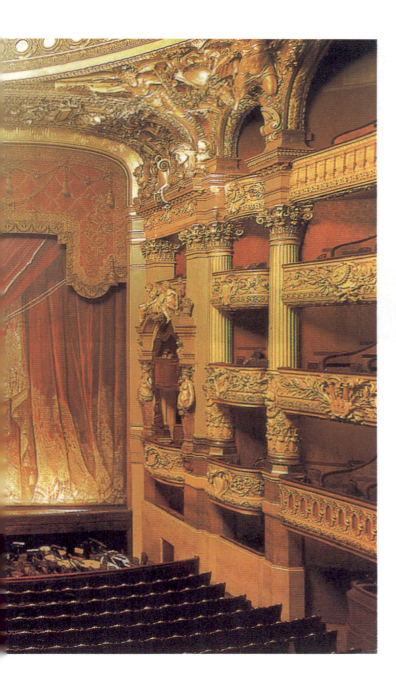

巴黎歌剧院舞台

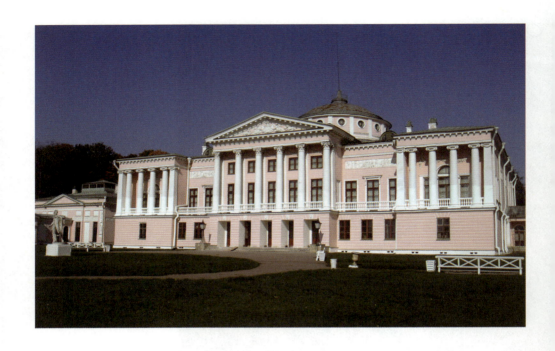

奥斯坦金诺庄园剧院

奥斯坦金诺庄园剧院

这是一座私人剧院,建成至今已经有两百多年了。但是,在建筑设计、结构装饰、规模功能和视听效果等各个方面,它使现代人也叹为观止。

在莫斯科郊外那些闻名遐迩的庄园中,奥斯坦金诺庄园格外引人注目。它体现了俄罗斯18世纪庄园建筑的最高水平。奥斯坦金诺庄园

尼·彼·舍列梅杰夫

属于舍列梅杰夫家族。这是一个追求知识、崇尚艺术的古老家族。庄园中矗立着一座宫殿。从结构上来看，宫殿的中心就是一座剧院。在世界建筑史上，这样的处理方式是没有先例的。因为在其他庄园里，剧场一般都位于附楼或者单独的楼里。剧院在奥斯坦金诺庄园内举足轻重的地位还通过宫殿主楼的规模和三个宏伟的柱廊得到凸显。中心柱廊的上端是一面三角墙，而在整体建筑的顶端有一个高大的、从远处就能看见的圆形望楼。

另外，整个宫殿的建设也是从建造剧院开始的。因而是先有剧院，然后再有其他厅堂围绕其四周。剧院的另一个特点是它的多功能性。

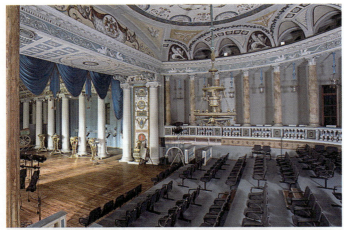

奥斯坦金诺庄园剧院观众厅

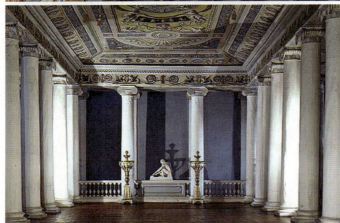

奥斯坦金诺庄园剧院舞台的后部

根据尼·彼·舍列梅杰夫伯爵的要求,剧院要能从演出场地变成跳舞大厅。剧院内部分成了大小两个部分。大的那部分,用两排漂白的柱子装饰,是舞台。稍小一点的是观众厅,呈椭圆形,由柱形栏杆围起来。

观众厅的地面要比舞台低一米。池座里有五排长沙发，上面放着绿呢靠垫。柱形栏杆将梯座与池座分隔开。梯座共有四排，呈阶梯状排列，以半圆形包裹大厅。梯座上面有一长廊，里面是包厢。居中的是主包厢，也就是沙皇包厢。主包厢的顶端是用天蓝色和白色缎子做成的天盖形幔帐。观众厅在总体色调上也是浅蓝色的，用了大量的带锯齿、流苏和花结的缎子帷幔装饰。主包厢下面有一个楼梯，观众就是通过这个楼梯从宫殿的版画画廊进入剧院的池座和梯座的。在观众厅的上端也有一条长廊，上面的拱形墙洞在演出的时候起到了共鸣扩音的作用。站在长廊里还可以观察演出的进程。

观众厅的天花板由意大利人瓦列兹尼精心画成了穹庐状，和宫殿的穹庐相呼应，再次强调了剧院在宫殿内部结构中的主导地位。

演出的时候，观众厅里依然是明亮的。大厅中央镀金的雕刻水晶吊灯上的蜡烛全部被点燃，一块特制的板还把光线反射至舞台。二楼包厢里的水晶灯也都是亮着的。

观众厅和舞台之间有个乐池。为了提高音响质量，乐队的地板下面和前台下面都安放了空箱子。

奥斯坦金诺庄园剧院的舞台深 20.5 米，这是 17 世纪以来欧洲舞台的标准规模。舞台分前台、主体和后部三部分。前台有 2.8 米深，以两对柱子为界限。演歌剧时，演员都是在前台演唱咏叹调的。在前台上方的三角形楣饰上绘有舍列梅杰夫伯爵家族的族徽。

装饰舞台的两排柱子是用贴在木头架子上的厚纸板做成的。在舞

台两边的柱子之间,有五道侧幕,每道侧幕都带有四副布景框。舞台下面,有两排为侧幕设计的转轴和可拆卸的活动高台,用以快速转换舞台布景。

在舞台天花板的上面,是个机械间,共有两层。第一层里有控制舞台布景以及升降大幕、檐幕和背景幕的装置。第二层里有制造声响效果的装置。前台的上方也能制造出雷声:那里有两个带齿轮的轮子,由一根轴连接起来,固定在木头底座上。转动的时候,齿牙敲击共鸣器盒子,发出的声响就像打雷一样。另外,在舞台侧面的墙上还有一个溜槽,里面钉着金属片。当工作人员从机械间里顺着溜槽往下撒小石头或者沙粒的时候,雨声的效果就出来了。此外,就像那时欧洲的标准剧院一样,奥斯坦金诺庄园剧院还有制造风声、帮助演员在舞台

机械间里制造雷声的装置

/ 奥斯坦金诺庄园宫殿埃及厅（音乐厅）

上飞翔和快速移动舞台上各种物品的装置。所有的装置都是在杰出的农奴机械师费·普里亚辛的指导下制作完成的。

剧院舞台的下面原本还有一个机械间，但在 1856 年准备迎接新加冕的亚历山大二世时被拆除了。

剧院于 1795 年 7 月 22 日落成开幕，上演的是《攻占伊兹玛依》。剧院舞台的技术设施在当时被认为是先进的，甚至是超前的。西欧和俄国作曲家那些有大量群众场面和复杂舞台转换的歌剧作品都能在这里

上演。舍列梅杰夫家族的农奴剧团有两百多位演员，他们技艺超群，光保留剧目就有一百多部。不过，庄园里最精彩的演出大概要数1797年春天为接待保罗一世莅临而举行的那场了。而且，在皇帝进入剧院之前，那些出人意料的、充满戏剧性的场景就一个接着一个地出现了。"……当皇帝表示愿意造访舍列梅杰夫庄园后，尼·彼·舍列梅杰夫伯爵就为他准备了一份意外的惊喜：当陛下的马车开始沿着茂密的树林向前行驶的时候，突然，就像剧院内大幕慢慢地打开，显露出舞台上的华美场景一样，奥斯坦金诺庄园的全景逐渐地展现在他的面前：气势恢宏的宫殿、水面如镜的宽阔池塘、美妙的教堂墙面，还有花园及其周围怡人的景致。原来，为了迎接皇帝的莅临，伯爵让人开辟了一条从树林开始的地方一直到奥斯坦金诺庄园的林间通道，并把通道两边的树齐根砍下，在每棵砍下的树旁安排一个人，让他扶着树，到时候根据信号把树放到。皇帝对景观的瞬息万变惊讶无比，欣赏了很长时间，并感谢伯爵为他带来这般美妙的享受。"在剧院舞台上，伯爵为保罗一世准备的是法国作曲家安·艾·格雷特歌颂英雄主义的歌剧《萨姆尼特人的婚礼》。几天后，波兰国王斯·巴尼亚托夫斯基也到这里观看了这部歌剧。剧中的女主角是由普拉斯科菲娅·泽姆曲格娃扮演的，她是农奴剧团中最出色的歌唱家，后来，她成了舍列梅杰娃伯爵夫人。

与其他庄园剧院只在节日里举行演出的做法不同，舍列梅杰夫家族的剧院每周固定演出两次，免费入场。在上演过的116出戏中，歌剧有73部。主要是意大利和法国歌剧，俄罗斯歌剧也有13部。

普拉斯科菲娅·泽姆曲格娃

剧院的戏装是按照法国样式缝制的，为了赏心悦目，每一件戏装的做工都十分精致，且用料考究。伯爵在巴黎生活期间，收集了大量的彩色戏装画册。有时，他还会为了某出戏而专门向法国画家和服装设计师订购戏装。到最后，剧院积累起来的戏装多达 5000 件，被分别装在了 265 个箱子里。此外，剧院还有 10 套大幕，200 幅背景天幕，500 幅绘有各种图案的侧幕，可以在上演不同剧目的时候轮流使用。

戏剧演出以后经常会举行舞会。于是，在半个小时以内，剧院当着客人的面就变成了一个舞厅。这种魔幻般的变化常常令客人们又惊又喜。舞台在一系列道具布景的作用下变成了一条游廊，一直延伸到柱形栏杆处。栏杆上放着古典雕塑的复制品。游廊的总体色调是暗蓝色的，略微加上一点黄色和红色。道具柱子被刷上珍珠漆，上面装有镀金壁灯，每盏灯上有三支蜡烛。柱子还用纸做的镀金花结装饰。举行舞会时，观众厅便成了游廊的延续。那时，原本逐排递高的座位会被放得和舞台一样平。而在池座和乐池的地面上则会铺上可拆卸的地板。由于两个部分地面的高度变得一致，舞台——跳舞时是"游廊"——便和观众厅合二为一了。

舞台、观众厅、休息厅、化妆间和机械间都保存完好的庄园剧院在俄罗斯只此一座，在欧洲也为数不多。奥斯坦金诺庄园现在是一座博物馆。剧院依然在发挥着自己的功能：夏日的晚上，这里会传出室内乐优美的旋律和歌剧演员迷人的吟唱，时光仿佛流转到了 200 多年前……

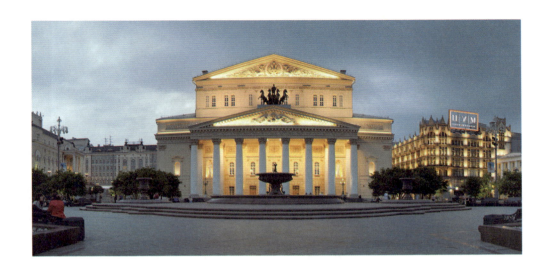

莫斯科大剧院

莫 斯 科 大 剧 院

 三角型的山花墙优美而平和，阿波罗驾御骏马的雕像高高在上，下面是柱式门廊，8 根高 15 米的爱奥尼亚立柱，既宏伟又华美……莫斯科大剧院就是以这样美轮美奂的形象定格在无数艺术朝圣者的心目中的。

 如果顺着时间隧道回到莫斯科大剧院刚诞生的 1776 年，我们会发现，最初的剧院与今天的迥然不同。那一年，莫斯科总检察长乌鲁索夫获得了政府颁授的特权，可以拥有一个剧团，但条件是他必须在 5 年内建造起一座剧院。开始的时候，剧团规模不大，总共只有 30 名演员、

彼得洛夫大剧院

1 名编舞和 13 名乐手。演出都是在位于兹纳缅卡街沃龙佐夫伯爵的府邸里进行的。1780 年,乌鲁索夫和赞助人梅多克斯共同建造了一座剧院,由于位于彼得洛夫卡街的拐角,该剧院因而被称作"彼得洛夫剧院"。俄国首家专业剧团的演出剧目包括话剧、歌剧和芭蕾舞剧。其中,歌剧备受注目,所以剧院又被称作"歌剧之家"。但在 1805 年,剧院被一场大火烧毁。1812 年,拿破仑的军队又将战火烧到了莫斯科。战争结束之后,莫斯科人在红场附近修建了首都广场。从 1829 年起,这座广场被称作"剧院广场"。1821 年,在被烧毁的彼得洛夫剧院的旧址上,建筑师伯威和米哈伊洛夫开始建造一座新的剧院。1825 年 1 月 18 日,新剧院落成,并被称为"彼得洛夫大剧院"。

剧院完美的建筑使每一个观众都赞不绝口。尤其难能可贵的是其外表各部分协调有致，轻盈与宏伟有机结合。在当时的欧洲，莫斯科大剧院的规模仅次于米兰的拉斯卡拉大剧院。一位观众曾经这样写道："在俄罗斯有这样一些景物，它们以其宏伟壮观使当代人惊讶，而在遥远的后代的眼里则会是奇迹。在瞻仰彼得洛夫大剧院的时候，俄国人心中自然而然会升腾起这样的想法。"剧院内部的装饰同样壮观。大幕是天蓝色的，上面画着太阳神阿波罗的竖琴，光芒四射。

在落成典礼上，乐队演奏了阿利亚别耶夫和威尔斯托夫斯基创作的《艺术女神的胜利》的序曲。所有的位子很早就被预订一空了。正式演出开始之前，观众们用热烈的掌声邀请伯威登上了舞台。彼得洛夫大剧院的落成典礼变成了一个全民的节日。

剧团在这座剧院里演出了25年。俄国音乐剧在剧团的保留剧目中站稳了脚跟：先是轻松喜歌剧和芭蕾余兴剧目，然后是歌剧和芭蕾舞剧的大制作。

遗憾的是，1853年3月，大剧院里又发生了火灾。大火烧了一个多星期，最后只剩下外墙和带柱廊的正立面。一个目击者痛心疾首地写道："大剧院燃烧的时候，我们觉得，我们一个亲近的朋友在我们的面前死去，而这位朋友曾给过我们多少美妙的思想和情感啊。"

剧院的修复和改建是由建筑师卡沃斯在1855—1856年间主持完成的。修复后的巴洛克风格的观众厅长25米、宽26.3米、高21米，连同池座在内，共有6层，2150个座位。正对着舞台的是皇家包厢。舞

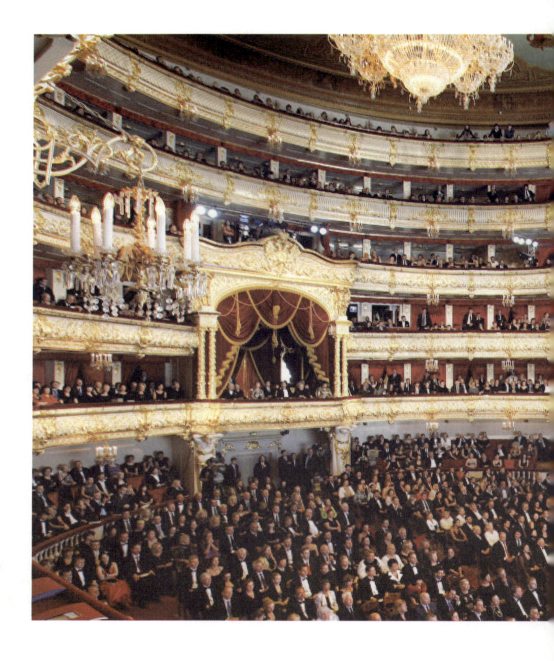

莫斯科大剧院内景

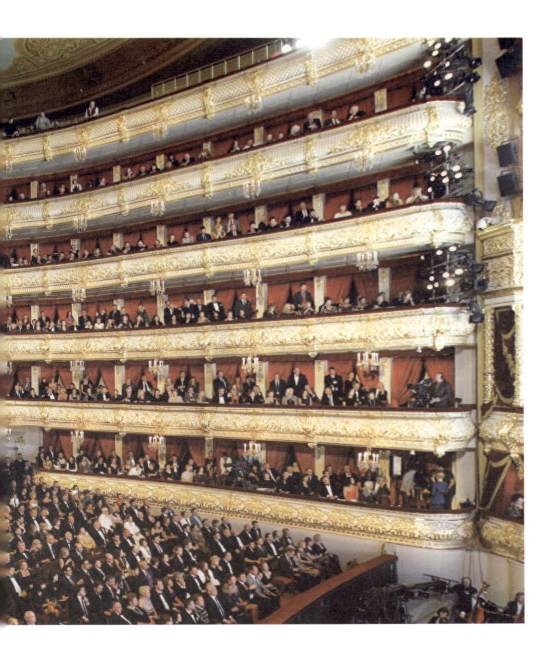

大剧院正门顶部阿波罗驭马雕像
1856年8月,大剧院像"火中凤凰"一样重获了新生。从那时起,一直到今天,剧院的内部结构和外貌在总体上就再也没有发生过变化。

台很大,深23.5米,可同时站立300多个人。剧院的天花板上是美术学院院士季托夫绘制的阿波罗和艺术女神像。天花板中央悬挂着一只巨大的水晶吊灯。剧院的音响和视觉效果也得到了进一步的改善。正是在这次修复中,正面山墙上方出现了后来成为大剧院"名片"的阿波罗驾驭四套马车的雕像。那是按著名雕塑家克罗特的模板铸造的。

1856年8月,大剧院像"火中凤凰"一样重获新生。从那时起,一直到今天,剧院的内部结构和外貌在总体上就再也没有发生过变化。

1917年2月28日,作为皇家剧院的大剧院里上演了最后一出戏。1919年,俄罗斯五家历史最悠久的剧院因对艺术做出了杰出的贡献而

《天鹅湖》1877年在莫斯科大剧院首演，1877年。版画

被冠以"模范剧院"的称号。而名列榜首的就是莫斯科大剧院。

1921年2月18日，为纪念贝多芬诞辰150周年，大剧院里开设了一个以伟大作曲家名字命名的音乐厅。那里常举行有杰出歌唱家和演奏家参加的室内乐音乐会，同时也用于合唱和乐队的排练。

伟大的卫国战争期间，大剧院剧团的主体部分撤退到了古比雪夫，而其分部继续活跃在莫斯科。演出常常因为空袭而中断，但等警报解除以后，演出又继续进行。1941年10月，一颗炮弹击中了大剧院，造成了很大的破坏。1942—1943年间，修复工作一直都在进行。1943年9月26日，大剧院内上演了表现俄罗斯人民抵御外族入侵的歌剧《伊

万·苏萨宁》，向世人宣告修复工程的完成。

1965年，大剧院里开辟了一个顶层排练场，还有乐池和180个座位的观众厅。这个排练场用于排练新戏和复原老戏。

在200华诞大庆（1976年）之前，剧院从外墙立面到内部装饰都进行了大规模的整修。观众厅恢复了最初的色调。包厢的背景也还原了与镶金勾线很协调的象牙色。休息厅里的水晶吊灯、装饰艺术品等都焕然一新。

从1924年到1959年，大剧院一直有两个演出场地：主场地和分场地（原济明歌剧院）。从1961年起，大剧院又多了一个新的演出场地——克里姆林宫大会堂，那里观众厅的座位多达6000个。

许多俄罗斯音乐大师的作品都是在莫斯科大剧院的舞台上首次亮相的。如俄罗斯音乐之父米·格林卡创作的、"第一部真正意义上的俄罗斯歌剧"《伊万·苏萨宁》以及《鲁斯兰与柳德米拉》。柴可夫斯基的创作和大剧院有着很密切的联系。柴氏的歌剧《长官》和芭蕾舞剧《天鹅湖》都是在大剧院里首演的。而作为指挥的柴可夫斯基也是在这里首次登台的：他指挥了自己的歌剧《高跟靴》的首场演出。19世纪下半叶，"强力集团"成员的佳作纷纷在这里上演：穆索尔斯基的《鲍里斯·戈杜诺夫》、里姆斯基—柯萨科夫的《雪姑娘》和鲍罗庭的《伊戈尔王子》。夏里亚宾、索比诺夫和涅日丹诺娃等歌唱大师都曾在大剧院的舞台上一展歌喉。

莫斯科大剧院有自己的歌剧团和芭蕾舞团。加·乌兰诺娃、玛·

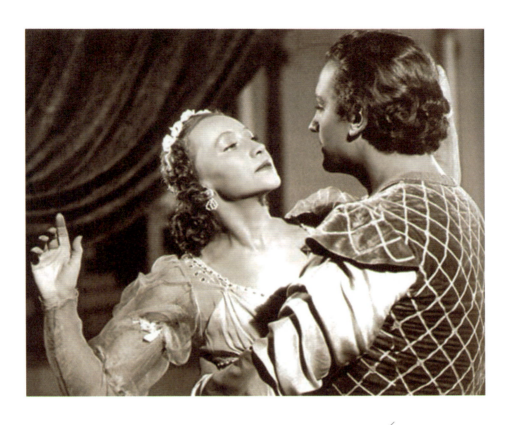

/ 乌兰诺娃扮演朱丽叶

谢苗诺娃、玛·普莉谢茨卡雅、奥·列佩申斯卡娅、叶·马克西玛娃、弗·瓦西里耶夫和马·里耶巴这些被载入世界芭蕾史册的巨星都曾在大剧院的舞台上熠熠生辉。大剧院编排的舞剧继承并发展了俄罗斯芭蕾流派力度饱满、技巧坚实和擅长抒情的特色,享有世界性的声誉。1956年,大剧院前往英国,在伦敦科文特花园皇家歌剧院上演拉夫罗

夫斯基根据莎士比亚《罗密欧与朱丽叶》编排的同名芭蕾舞剧。俄罗斯舞蹈艺术家用古典芭蕾的语汇在莎士比亚的故乡诠释和表现莎翁文学作品中最复杂和最富哲理的戏剧内容，这本身就是一件特别有意义、同时也是特别富有挑战性的事情，连主演朱丽叶的乌兰诺娃在激动之余也感到紧张和不安。但是，大剧院芭蕾舞团成功了！演出结束后观众的掌声和欢呼声排山倒海般地涌来，乌兰诺娃频频谢幕。媒体称之为"剧院震荡事件"。另有评论赞扬道："芭蕾能够在不使用莎士比亚语言的情况下传递出《罗密欧与朱丽叶》这出悲剧的诗意吗？是的，能够的。大剧院的这出舞剧在3幕16场中表现出了《罗》剧的全部，极其精确地把莎士比亚的每一句话都'翻译'成真正充满诗意的舞蹈语言。"

大剧院也是一座具有历史意义的建筑。苏维埃代表大会、共产国际会议及许多重要的集会都曾多次在这里召开。列宁曾在这里做了36次演讲。第一部苏维埃宪法（1918年）、列宁的电气化计划都是在这里通过的。大剧院还是苏联的"诞生地"：1922年12月，第一届全苏苏维埃代表大会在大剧院举行，会议通过声明，宣布成立苏维埃社会主义共和国联盟。

莫斯科大剧院……这是一个难以穷尽的话题，它意味着由几十部歌剧和芭蕾舞剧构成的保留剧目、每年520场演出、每场演出8150位观众，意味着顶尖的艺术水准和对精益求精的不懈追求。

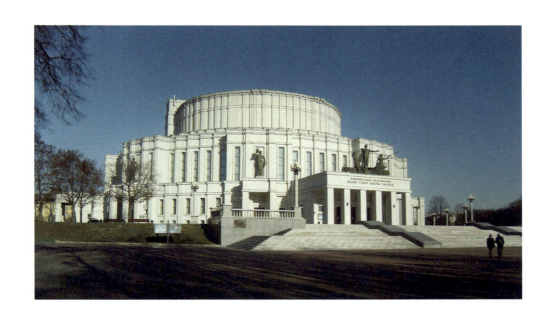

白俄罗斯明斯克大剧院

明斯克大剧院

在白俄罗斯首都明斯克的地势最高处,早先有个圣三一广场,市民们在那里设摊做买卖:谷物、干草、羊毛、马具、坛子,等等,应有尽有。十月革命之后,广场以"巴黎公社"命名。20世纪30年代初,政府决定在这个地方建造剧院,市场也因此而迁移。

奠基仪式于1933年6月隆重举行。最初的建筑方案由格奥尔基·拉夫罗夫(1896-1967)设计。按照他的构想,这将是一个综合性剧院,

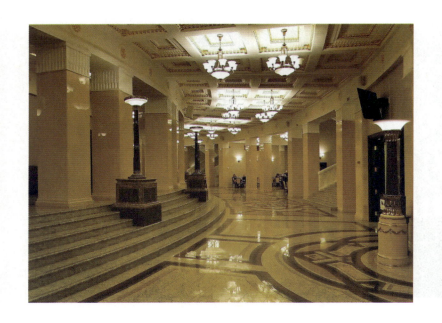

剧院门厅圆圈形的长廊

配备各种先进设施，布景可以快速地转换；舞台宽大，能够组织各种演出，需要的话，甚至连骑兵都可以上台驰骋；没有传统的台口和前部，舞台与观众厅联通，演员可根据剧情需要随意穿梭。观众厅呈半圆形，有3000个座位，逐排递高，两边有悬空的楼座。

但是，这一几十年后看起来都显得颇为宏伟的方案最终未能成为现实。至于原因，有几种说法。一是影响安全。当时，白俄罗斯西部的国境线，离明斯克只有30公里左右，在城市的最高点建造体量巨大的剧场无异于向外围清晰标示出首都中心的位置。二是设计理念受到否定。尽管结构主义在当时颇受青睐并得到较广泛的运用，但拉夫罗

夫的方案由于"过分强调技术和形式，忽视意识形态内涵的表达"，因而被认为不符合苏维埃的艺术思想。三是如此庞大的体量和先进的设施对资金的投入要求过高。

最终于1939年出现在世人面前的剧院，是根据约瑟夫·郎巴尔德的设计建造的。郎巴尔德（1882 – 1951）是白俄罗斯著名的建筑师和教育家，白俄罗斯功勋艺术工作者。明斯克市内建于20世纪30年代的多幢标志性建筑，如政府大楼、白俄罗斯科学院主楼、红军之家（1992年后改称中央军官之家）等，都出自他的设计。他的风格特征是结构上的简单明晰和装饰上的简洁优雅。

建成的剧院座位减少至1500个，舞台架构也相应做了改变，保留了楼层结构。为了不使建筑外貌给人产生过分"敦实"的感觉，在观众厅上部的位置又加盖了一层，高14米。这一部分看起来颇像19世纪绅士们戴的直筒礼帽，因而常被人们笑称为"圆筒"。建筑的整体面积也由此而增加到16万平方米。经费的压缩使剧院的内外装饰趋于简朴，同时，简化了音响设施，这使得剧院声效一度很不均匀。战前就对大楼进行了一定程度的改造。

第二次世界大战期间，明斯克超过80%的建筑被摧毁。剧院也遭炸弹轰击，观众厅损毁严重。德国侵略者运走了所有的乐器、布景、道具、设备和图书馆中的乐谱书籍，还在残存的建筑里安置了一个马厩。战争最后阶段，当苏联红军向明斯克挺进时，法西斯当局下令埋设地雷，企图炸毁整个剧院。但是，在地下工作者和游击队员们的努力下，

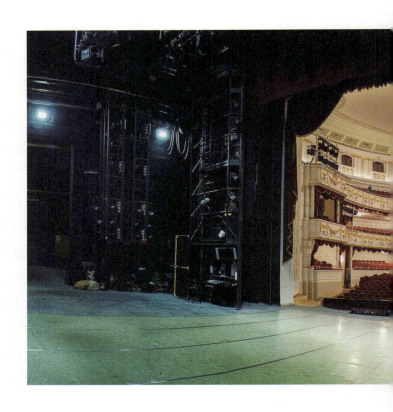

从宽阔的舞台眺望观众厅

剧院奇迹般地被保住了。1944 年至 1948 年,郎巴尔德指导工程队对剧院进行了修复。观众厅按传统楼层式改造,座位数调整为 1200 个。修复后的剧院上演的第一部作品是歌剧《卡斯图斯·卡里诺夫斯基》,由白俄罗斯作曲家德米特里·卢卡斯创作,表现民族英雄、1863 年起义的领导者反抗暴政的故事。

此后,在 1967 年和 1978 年,剧院都曾做过改建。最大的改建工

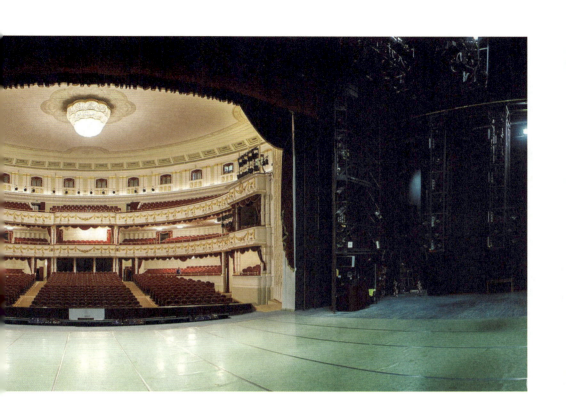

程是在 2006 年至 2009 年间进行的。经过三年的修建，剧院内外面貌焕然一新。

外墙立面上出现了舞蹈、戏剧、音乐和诗歌女神的塑像，端庄优雅。正门顶端的阿波罗雕像则气宇轩昂。这几尊雕塑都高达 5 米，表面由特殊材料覆盖，不会因风吹雨打而出现铜绿。放置雕塑确是郎巴尔德最初构思的组成部分。但现在也有人认为是画蛇添足：凸显的外墙繁

复装饰是汇聚各种风格的折中主义的标志，虽然19世纪以来欧洲众多剧院采用此法，但明斯克大剧院纯粹的结构主义建筑与之并不融合。尽管有各种看法，但大多数观众来到剧院广场，目光首先投向的，常常还是这几尊雕像。进入门厅，是圆圈形的长廊，地面如镜，由九种花岗石铺成，倒映着顶上水晶吊灯的光芒，璀璨亮丽。观众厅正中顶端的那盏主吊灯，重1.2吨，直径达4米，有3万个水晶吊坠。

除外表装饰，同样令明斯克人引以为豪的，还有剧院内部的技术设施。

剧院的舞台配备有312台电动机和38台液压缸，由11名专家通过7台计算机进行控制，能在瞬间做出各种调度调整。整个舞台由21个块面组成，其中最大的一个3米×16米，其余的均为3米×3.2米。每个块面上都有一个通道口，供演员或道具进出。所有块面都能升降。表演芭蕾时，舞台可根据需要朝向观众做四度的倾斜，以获得最佳的视觉效果。剧院的音效也是一流的。演出时，不用扩音设备，声音自然传递。

剧院的地下层在最新一次改建后有了巨大的拓展，最深处达18米。那里有宽大的布景制作修复车间，光细木作坊就有学校健身房那么大。剧院有过的最大制作是《卡门》的布景，绘制房屋、街道等用了两个多月的时间。布景制作完成后，都是通过地道口运送到台上，在那里组装。细木作坊旁边是焊接车间，制作金属品。最令人眼花缭乱的是服装制作间：25名裁缝在那里缝制不同时代不同国度的男女服饰。通

装饰细纹中的民族与时代的印迹

常，为一部大戏准备服饰要花 2 到 3 个月的时间。

与剧院建筑本身相比，剧院演出团体问世的时间要更早。

1933 年 5 月 25 日，白俄罗斯国家歌剧和芭蕾舞剧院以上演歌剧《卡门》宣告了自己的诞生。演出在白俄罗斯话剧院举行。白俄罗斯著名歌唱家拉丽莎·亚历山德罗夫斯卡娅饰演女主角。苏维埃时期，剧院以最积极出色艺术团体的声誉闻名遐迩，1940 年获"大剧院"称号，并被授予列宁勋章。1964 年获得"模范剧院"称号。

杰出的独唱演员——拉·亚历山德罗夫斯卡娅、尼·沃尔武列夫、阿·萨夫琴科和济·巴比等——和高水平的编排促进了剧院歌剧团声誉的提高和传播。后来蜚声全球的歌剧表演艺术家玛·古列金娜、柳·

舍姆丘克等也都是在这里的舞台上开始自己艺术生涯的。叶·奥布拉兹佐娃、弗·亚特兰托夫、伊·阿尔希波娃、弗·皮杨弗柯等苏联和世界歌剧表演大师都曾受邀登上明斯克大剧院的舞台一展歌喉。

歌剧团积累起的表演剧目，数量可观，包含了世界和俄罗斯歌剧众多标志性作品：朱·威尔第的《纳布科》《假面舞会》《阿依达》和《奥赛罗》，贾·普契尼的《蝴蝶夫人》《托斯卡》、《波西米亚人》和《图兰朵》，亚·鲍罗廷的《伊戈尔王子》，莫·穆索尔斯基的《鲍里斯·戈杜诺夫》和《霍凡兴那》，彼·柴可夫斯基的《叶甫盖尼·奥涅金》《黑桃皇后》和《约兰达》，尼·里姆斯基－柯萨科夫的《沙皇的新娘》，谢·普罗科菲耶夫的《战争与和平》、谢·塔涅耶夫的《奥瑞斯提亚》、德·肖斯塔科维奇的《姆岑斯克省的马克白夫人》。弗·索尔坦的《斯塔赫国王的奇异狩猎》、维·库兹涅佐夫的《狂人笔记》和维·科佩切克《蓝胡子和他的妻子们》等白俄罗斯歌剧在剧目单中占据特殊的地位。

在明斯克大剧院，所有的歌剧作品都用原文演唱。

大剧院的芭蕾舞团也是在1933年掀开自己历史篇章的。排演的第一部作品是芭蕾舞剧《红罂粟》，由列·格里埃尔作曲，列·克拉马列夫斯基编舞，讲述苏联远洋轮的船长和海员们在中国的某个港口与当地劳苦大众一起同殖民者及其帮凶买办斗争的故事。1939年，舞剧团根据兹·别杜利亚的小说故事排演了《夜莺》，由米·克罗什纳作曲，阿·叶尔莫拉耶夫编舞，这部作品成为白俄罗斯民族芭蕾舞剧的奠基

外立面墙上的戏剧女神雕像

之作。此后,瓦·佐洛托廖夫的《辽阔的湖》、叶·格列博夫的《憧憬》《高山抒情叙事诗》和《意中人》等民族芭蕾舞剧陆续问世。同时,《天鹅湖》《胡桃夹子》《睡美人》《海侠》《堂·吉诃德》《吉赛尔》、《爱斯米拉达》《舞姬》等西欧和俄罗斯的经典舞剧始终是舞团保留节目的核心。

明斯克大剧院芭蕾舞团的发展历程与著名编导瓦连京·叶里扎利耶夫的创作实践紧密相联。从1973年起,叶里扎利耶夫就在大剧院辛勤工作,他编导的《卡门组曲》《创世纪》《斯巴达克》《胡桃夹子》《卡

尔米拉·布拉娜》《罗密欧与朱丽叶》《激情（罗格涅达）》《火鸟》《春之祭》等，都成为公认的经典，白俄罗斯芭蕾艺术的水平也由此不断提升并赢得世界性的声誉。1996年，国际舞蹈协会授予叶里扎利耶夫"国际舞蹈节"国际大奖，并因其创作《激情（罗格涅达）》而授予其"年度最佳舞蹈家"称号。舞团100多位演员中，国际比赛获奖者和各种荣誉称号获得者不在少数。舞团巡演的足迹遍布世界各地：中国、英国、挪威、意大利、葡萄牙、土耳其、日本、泰国……

2014年，因对世界文化艺术发展和交流做出杰出贡献，白俄罗斯国家歌剧和芭蕾舞剧院被联合国教科文组织授予"五大洲"纪念奖章。

从2015年起，明斯克大剧院都在自己的生日——5月25日那天举办开放日活动。那些成功通过电话或网络注册的幸运观众，得以登堂入室，在奇妙的艺术世界里漫游，探索舞台后面平日难得一见的细枝末节。道具师展示各种出人意料的制作材料和方法。化妆师先让某人在几分钟内变得憔悴苍老继而又返老还童，又为另一个人戴上标准的轻骑兵胡须，让他瞬间成为传说中的英雄。参观者可以穿戴歌剧《乡村骑士》《波西米亚人》和芭蕾舞剧《奥尔和奥拉》中人物的服饰，在道具布景边拍照。小客人们被请到"爱丽丝的仙境"去访问，等待他们的还有少儿戏剧海报回顾展。而为那些希望更多了解歌剧、芭蕾和哑剧艺术知识的人，剧院会组织声乐、表演技巧、古典舞蹈等课程。授课教师中不乏著名导演和表演大师，这常常令观众惊喜不已。

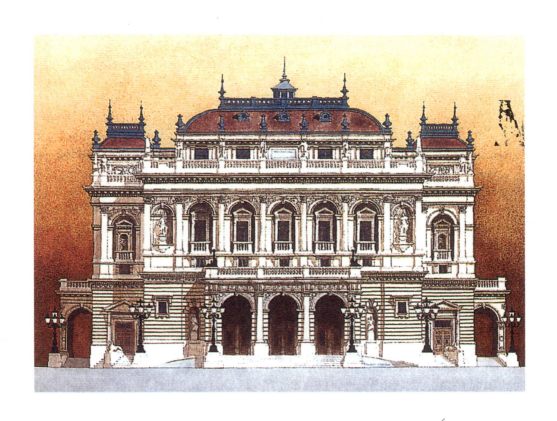

匈牙利国家歌剧院

匈牙利国家歌剧院和捷克民族剧院

世界上著名剧院的历史总是与杰出艺术家的名字联系在一起的。但是，像匈牙利国家歌剧院和捷克民族剧院那样，与艺术大师的关系如此之密切，简直可以说是直接由大师"催生""养育"的剧院，却

并不多见。

1872年，在布达和佩斯合并成为布达佩斯之后，在匈牙利两位顶级的音乐家李斯特和艾克尔的共同倡议下成立了一个大剧院建造委员会：尽管匈牙利已有近两百年上演歌剧的历史了，但是演出都是在贵族府邸里进行的，在这个热爱歌舞的国度里还没有一座正规的歌剧院。

李斯特的名字人尽皆知，艾克尔的知名度也不在李氏之下，他是匈牙利浪漫派歌剧的奠基人、匈牙利国歌《上帝保佑匈牙利》的曲作者。有趣的是，当他听了李斯特的钢琴演奏之后，便毅然放弃了要成为钢琴演奏家的目标。而在第一次欣赏了匈牙利歌剧以后，他便马上醉心于歌剧的指挥与写作。从1840年起，艾克尔开始创作富有爱国主义精神的歌剧，还与儿子一起写了几部歌颂农民英雄、农民斗争的历史题材的作品。他一生创作的歌剧达11部。

剧院是从1875年开始建造的。建筑师是米·伊伯里。匈牙利的工匠和艺术家在工程中发挥了主要的作用。剧院于1884年建成，正式的名字是匈牙利皇家歌剧院。奥匈帝国皇帝弗兰茨·约瑟夫亲自出席了隆重的开幕典礼。开幕式上，上演了艾克尔创作的两部匈牙利歌剧《邦克·邦》和《拉滋洛·胡尼亚第》以及瓦格纳所写的德国歌剧《罗恩格林》的第一幕。

场面豪华的开幕式过后，剧院面对的是严峻的财政困难。从1888年起，杰出的作曲家古斯塔夫·马勒担任了剧院的经理。在三年的任期里，马勒和自己的匈牙利同事伊·科尔涅洛蒙一起，使剧院的整体

水平得到了很大的提高。他在邀请外国艺术家前来献艺的同时，也给予匈牙利歌唱家以极大的关注。而在尚·荷涅西担任剧院经理之后，匈牙利作品的数量大大增加了。第一次大战之前，巴尔托克的两部作品——芭蕾《木刻王子》和歌剧《蓝胡子公爵的城堡》就是在这里首次与广大观众见面的。

包括卡拉扬在内的多位闻名遐迩的指挥大师都曾在这里演出过。1984年，在经过了四年的整修之后，剧院以崭新的面貌展现在了世人面前，并成为了欧洲最好的剧院之一。

捷克首都布拉格是一座充满了诗情画意的城市，伏尔塔瓦河从城中蜿蜒流过，更为这座城市增添了难以名状的韵致。布拉格还是欧洲最大的音乐中心之一。9世纪末的时候，城里的音乐生活已相当活跃了。布拉格大学1348年创建时就设有音乐课程，这足以证明当时的音乐实践和理论水准之高超以及人们对这一艺术样式的重视与钟爱。从18世纪起，捷克音乐家的名字和作品开始在其他国家为人们所熟悉。而国外的艺术大师们也纷纷来到布拉格献演自己的作品，他们中有贝多芬、帕格尼尼、李斯特、柏辽兹、瓦格纳、巴拉基耶夫、圣-桑、彪罗夫、柴可夫斯基等。19世纪60年代，哈布斯堡王朝的衰落促进了捷克社会的民主化和民族意识的高涨。布拉格的音乐生活也由此得到了进一步的发展。广大民众和专业人士都希望有一座"自己的"剧院。1862年，以演出民族歌剧为唯一目的的临时剧院成立了。1861年，冉·哈拉奇伯爵设立了基金，向公众征集捷克题材的歌剧脚本和歌剧音乐。经过激烈的争论，

布拉格伏尔塔瓦河上的查理桥

斯美塔那创作的歌剧《勃兰登堡人在波西米亚》被定为最佳作品。

斯美塔那当时 37 岁。他出生在一个小镇酿酒商人的家庭里。4 岁起开始学习乐器,5 岁就参加了弦乐四重奏的演出,6 岁举办了钢琴独奏音乐会,8 岁尝试独立作曲,属于那种在历史上被称作"音乐神童"

的人物。1843年起他师从捷克著名音乐教育家普洛克什。1848年，具有强烈民族意识的斯美塔那参加了革命运动，但后来被迫流亡国外。1856年，他前往瑞典，在哥德堡交响乐团任指挥。在写作自己的第一部歌剧《勃兰登堡人在波西米亚》时，作为指挥家的斯美塔那已经颇

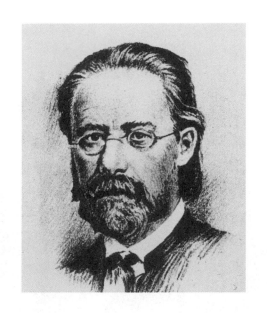

斯美塔那

有声望了。1861年斯美塔那回到祖国,任布拉格合唱团的指挥,致力于捷克民族音乐事业的振兴。完成创作时,《勃兰登堡人在波西米亚》没有能赶上临时剧院的开幕演出。这部歌剧首次与观众见面是在1866年,由作曲家本人担任指挥。此后,斯美塔那担任了临时剧院的首席指挥,为剧院创作了一系列民族题材的作品。他的代表作《被出卖的新嫁娘》也是在临时剧院里首演的。尽管首演效果不甚理想,但这部用捷克民族语撰写脚本的歌剧震撼了每个捷克人的心,作品中浓郁的民间生活气息以及风趣幽默的剧情和语汇为捷克民族歌剧开创了广阔而美好的前景。

　　与此同时,斯美塔那也在为建立一座正式的民族剧院而积极努力。充满浪漫激情的作曲家甚至专门为这座未来的剧院写了一部歌剧《里

布舍》。1868年5月16日，剧院奠基典礼隆重举行，满心喜悦的斯美塔那亲自指挥了自己的歌剧《达利波》的演出。民族剧院在历经了13年的建设后终于在众人期盼的目光中掀开了自己的面纱。1881年6月11日的落成典礼成了全民的节日。《里布舍》也在当晚首演。作品讴歌了布拉格创立者的功绩，颂扬了捷克民族的历史成就。或许，世上好事历来多磨，古今中外概莫能外。两个月后，新剧院竟在一场大火中被烧毁。斯美塔那的身心也被惋惜和悲伤的火焰吞噬了。但他觉得当务之急是与音乐爱好者们联合起来，为重建这座象征着捷克民族音乐成就的剧院献计出力。果然，重建工程所需的资金以惊人的速度筹集齐全了。约·舒尔茨任剧院重建的工程师，他大大改进了原有的设计方案。获得重生的剧院呈新文艺复兴风格，可容纳观众1200人。1883年11月18日，重建的布拉格民族剧院揭幕，上演的是斯美塔那的《里布舍》。令人钦佩不已的是，从1874年起，斯美塔那就不幸两耳失聪了。但他凭借着顽强的毅力，为筹建民族剧院奔波操劳，还写出了交响诗套曲《我的祖国》等不朽作品。1884年，斯美塔那因病去世。大师落葬那天，民族剧院专门上演了《被出卖的新嫁娘》以表示深切的缅怀。

民族剧院见证了捷克民族歌剧的发展和辉煌。众多捷克作曲家的歌剧代表作都是在这里首演的，如德沃夏克的《雅各宾党人》《魔鬼和凯特》《水仙女》，费彼赫的《美西娜的新娘》和费尔斯德尔的《夏娃》等。世界经典歌剧作品在剧院的剧目表中也占有一席之地。1888年2月，

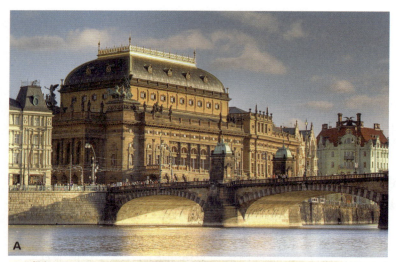

A：布拉格民族剧院
B：《被出卖的新嫁娘》布景草图

柴可夫斯基在这里亲自指挥了自己的歌剧《叶甫盖尼·奥涅金》的演出。

20世纪二三十年代，布拉格民族剧院把斯美塔那、德沃夏克、费彼赫和费尔斯德尔的全部歌剧搬上了舞台。在被纳粹德国占领期间（1939—1945），剧院竭力在演出剧目中保留捷克作曲家的作品。1944年，剧院被迫关闭。1945年战争结束后，捷克民族的音乐旋律重新在剧院大厅内响起。战后，在第一个演出季隆重的开幕式上，剧院奉献给观众的依然是斯美塔那的《被出卖的新嫁娘》。

/ 布拉格市政大厦斯美塔那大厅

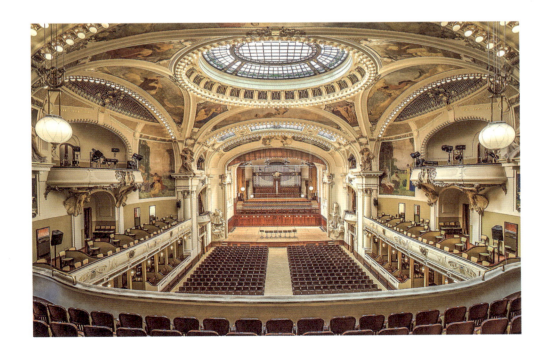

马德里国家歌剧院

西班牙和葡萄牙的剧院

在17世纪的西班牙,上演歌剧是皇室才有的特权。第一出歌剧《珐列里纳的花园》的演出地点是位于马德里附近的皇家行宫萨尔苏埃拉。于是,在西班牙,歌剧这种在当时还是崭新的艺术样式便被称作了"萨尔苏埃拉"。歌剧受皇家庇护的传统一直延续到了18世纪菲利普四世

的执政时期。菲利普钟情于意大利歌剧。1737年，伐利涅拉到马德里演出。菲利普四世请这位著名的意大利阉人歌唱家每晚为他演唱，因为他觉得，只有伐利涅拉的歌声才能驱散他心中的忧郁。伐利涅拉在西班牙唱了二十多年的歌剧，直到卡尔二世将他解雇为止。卡尔二世对意大利歌剧不以为然。在他当政时期，西班牙的"萨尔苏埃拉"却获得了蓬勃生机。人们对这一体裁的浓厚兴趣一直保持到了下一个世纪，1856年10月10日马德里国家歌剧院落成，其正式名称也是"萨

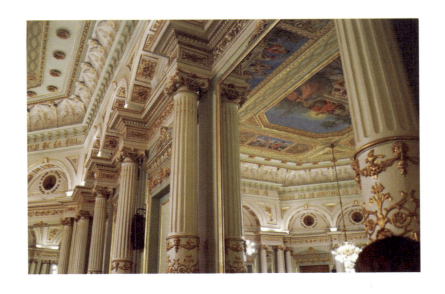

巴塞罗那里齐奥剧院门厅

尔苏埃拉"。

剧院的设计师是耶拉尼诺·德·拉·甘达拉。在剧院的整体结构和内外装饰上，意大利歌剧院对其的影响是显而易见的。马蹄形的观众厅可以容纳1200名观众。1866年，何塞·古拉尔特对剧院的结构做了很大的调整。他建造了一个新文艺复兴风格的楼梯，并改动了内部装饰。1909年，剧院在一场大火中严重受损。1913年由西萨列·伊拉季耶尔对其进行了修复。为迎接百年华诞，剧院再次接受了改建。生日庆典时上演的是西班牙作曲家阿马德欧·维维萨创作的"萨尔苏埃拉"《芙岚泽丝姬塔夫人》。当然，在平时，剧院里既上演西班牙歌剧，又上演意大利歌剧。

与马德里国家歌剧院同样驰名的是巴塞罗那的里齐奥剧院。在当地语里，"里齐奥"是抒情的意思。巴塞罗那自古就是西班牙的文化名城。中世纪时，巴塞罗那大学里就设有音乐课程。城中的天主教堂为宗教音乐的繁荣创造了条件。到19世纪末，巴塞罗那已经成为了全国的音乐中心，西班牙最著名的音乐家几乎都居住在这里。里齐奥剧院建于1847年，像欧洲许多剧院一样，它也有过火中重生的经历。1861年，一场大火将剧院化为一片废墟。不过，此后不久，一座精致典雅、能够容纳4000名观众的新剧院很快又在废墟上矗立起来了。剧院马上赢得了民众的喜爱，甚至在市民中还出现了"里齐奥派"。里齐奥剧院一直致力于维护和发展传统的民族音乐。第一部使用巴塞罗那的地方语言——加泰罗尼亚语演唱的歌剧《在海边》就是在里齐奥

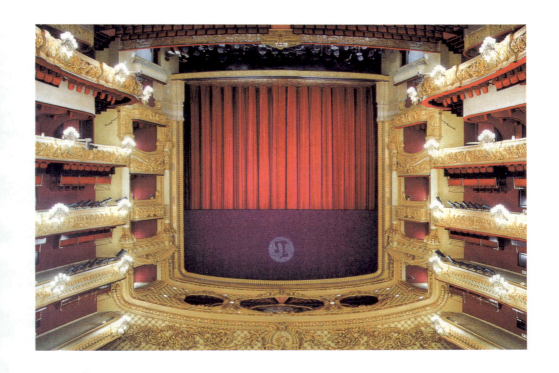

巴塞罗那里齐奥剧院舞台

剧院上演的。剧院还有一个惯例：每年至少要演一部西班牙歌剧。里齐奥剧院冬天的演出季从 11 月开始，延续至次年的 3 月结束，其间每星期演出两到三场。国际知名的歌唱家经常在剧院排演的歌剧中扮演重要的角色。而蒙塞拉·卡巴耶、何塞·卡雷拉斯等享誉世界的西班牙歌唱家则更是这里的常客。

在另一个南欧国家葡萄牙，早在 17 世纪末，上演意大利歌剧就是件司空见惯的事情了。意大利歌剧团的演艺活动得到了葡萄牙皇室的

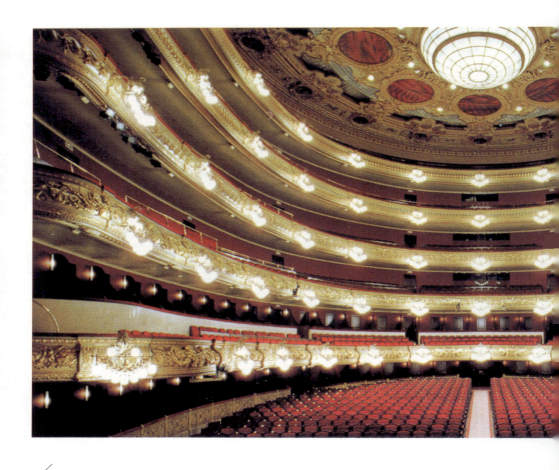

巴塞罗那里齐奥剧院观众厅

鼓励，歌剧院建筑也纷纷出现，如达·阿珠达剧院、萨尔瓦杰拉剧院等。但是，在 1755 年那场罕见的地震中，18 世纪上半叶所建的许多剧院都受到了严重的损坏，最大的音乐图书馆也毁于这场地震中。

1792 年，一座崭新的大歌剧院——圣·卡鲁士剧院在里斯本揭开

了自己的面纱。出资建造剧院的是一批靠经营巴西钻石和烟草而腰缠万贯的葡萄牙商人。这座美丽大方的剧院只用了不到 7 个月的时间就建造完成了。建筑师是豪斯·达·克斯达·艾·希尔瓦。他曾留学意大利，在自己的设计方案中借鉴了那不勒斯圣·卡罗大剧院的模式。

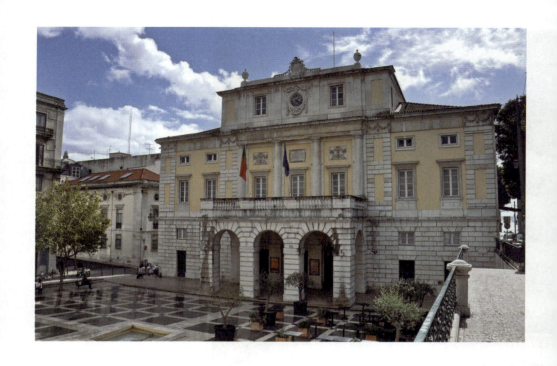

圣·卡鲁士剧院

圣·卡鲁士剧院正面的建筑风格很简洁,入口处是三个联拱门,上面是四根多立斯圆柱。剧院的立面结构并不繁复,却非常优雅。这种效果也是方案的征集者所要求的。剧院的内部装饰则是由意大利艺术家阿比阿尼和马佐涅斯基合作完成的。皇家包厢相当豪华。观众厅呈椭圆形,并设有三层包厢。总共可以容纳 1200 名观众。剧院的音响效果也非常出色。

自诞生之日起,圣·卡鲁士剧院就成为了葡萄牙的歌剧和音乐中心,其名声逐渐远播四方。欧洲最杰出的歌唱家都希望能在这个舞台上一

展歌喉。两个世纪以来,在大剧院的剧目单上,意大利作曲家的作品始终占据着主导地位,意大利歌剧流派的影响是显而易见的。

剧院上演的第一部歌剧是多美尼葛·契马洛萨的《钟情的芭蕾伶娜》。契马洛萨是一个砌砖匠的儿子,在那不勒斯求学期间写出了自己的第一部歌剧《伯爵的诡秘》,并因此一举成名。他的代表作《秘婚记》深受里奥波德二世的喜爱,首演后里奥波德二世又下令重演了一遍。契马洛萨的幽默剧在欢快不息的笑语中表达了严肃的主题,他因而被誉为"意大利的莫扎特"。

圣·卡鲁士剧院里出现过许多"美妙的瞬间"。而20世纪最辉煌的一刻无疑是希腊歌唱家玛丽亚·卡拉斯在威尔第的歌剧《茶花女》中担纲主演薇奥列塔(1958)。

玛丽亚·卡拉斯饰演
"茶花女"薇奥列塔

纽约最早的百老汇剧院

美国百老汇剧院

在美国的戏剧生活中，百老汇剧院一直占据着主导地位。"百老汇"这个名称源自于剧院所在地纽约百老汇大街。但是它很快就有了另一层含义："百老汇"成了剧院和一种戏剧样式的代名词。一开始，百老汇剧院是作为商业剧院存在并且运作的，这直接体现在其活动与经济效益之间的相互关系上。现代百老汇剧院的模式形成于19世纪末20世纪初。位于百老汇大街及其附近的戏剧表演场所被剧团业主租借，用于上演话剧和音乐喜剧。百老汇各剧院没有固定的剧团、导演和剧目，甚至连剧院数量也一直处在变化之中。例如，1983年，许多报纸都载文报道说，百老汇剧院财政状况恶化，39家剧院中有15家已经关门大吉。不过，这些报纸很快又开始评论"百老汇50家剧院"的情况。剧团通常是为了排演某部戏而组合起来的，总有明星加盟。排成的一部戏每天都上演，直到它不再有票房价值为止。如果戏不叫座，剧团就解散。而受观众欢迎的戏则会被移植到全国各地上演。有的戏上演一周后就从剧目单上被撤走了，但有的戏每晚都上演，经年不衰。例如，音乐剧《我的美丽夫人》就连演了7年。

百老汇剧院的演出通常有奢华的包装，因而需要大量的投资。出资者都是大企业家，他们被称作"百老汇的天使"。他们常常亲自挑选剧本、邀请导演和主要演员。百老汇剧院的剧目主要是轻喜剧、时

事短剧、讽刺剧和侦探剧。二战后的百老汇戏剧大多数成了"大众文化",也就是娱乐文化的标准。浪漫主义的主人公和漂亮的梦境、上流社会的甜美生活、资产阶级的奢华是百老汇戏剧的必备元素。戏里的演员向观众展示标准的行为举止、华美的风格时尚。百老汇的戏剧总是强调美国人是世界上最幸福、最富裕和最自由的人。但是百老汇剧院的票价相当昂贵,这使得那些中等收入的人,即所谓的"幸福的美国人"也难以随心所欲地经常光顾。

百老汇演出讲究华美的包装是二次大战之后才开始的。演出成了豪华景观的大展示。一出话剧的制作费可达10万美元,一部音乐剧则可高达50万美元。而在战前,任何一出戏的排演费用都不会超过3万至4万美元。1985年,百老汇曾上演过一出音乐剧,其制作花费了近800万美元,而票价是40至50美元。

在百老汇,音乐剧总是最受欢迎的。1943年,罗杰尔斯和哈梅尔斯塔因创作的音乐剧《俄克拉何马》由玛姆利延执导,在吉尔德剧院上演。该剧的成功超出了商业预测家所能做出的最大胆的想象:在舞台上连演了10年,共2248场。与表现奢华生活、炫耀华美场景的音乐剧不同,《俄克拉何马》讲述的是普通人过的日子。剧中融入了民间歌舞的元素,身穿民间服装的演员在舞台上营造出了"昔日善良的美利坚"那舒适宁静的田园诗般的情调。而主人公在粗鲁的外表下面,有着一颗温柔、忠诚的心。《俄克拉何马》的成功促进了当代音乐剧的形成。其创作原则,在《西区故事》《来自拉曼查的人》等成功音

音乐剧《雨中曲》剧照

乐剧中得到了进一步的发展。《西贡小姐》再现了《俄克拉何马》创造的异乎寻常的成功：从1991年到2001年连演10年，盛况不衰。其中，中国演员王洛勇演了6年（1995年至2001年）男主角，成为百老汇有史以来出演男主角时间最长的演员。

另一方面，音乐剧也导致大量匠气十足的喜剧的出现，评论界称之为"机器制造的喜剧"。不过，正是这些喜剧牢牢地占据了舞台，包括百老汇舞台。

内容严肃的戏剧很少在百老汇上演，在剧目单中被保留的时间也不长。不过，百老汇剧院的历史中也曾有过这样的篇章：20世纪40年代，在戈鲁普剧院于1941年被关闭之后，艾林·卡山很快成为了百老汇剧院最引人注目的导演。他排演了一些触及重要社会问题的剧本。那时，这样做还是可能的。卡山导演风格的形成得益于编排美国经典作家维尔扬姆斯和米勒的作品，这些戏为这位斯坦尼斯拉夫斯基体系的崇拜者带来了极大的声誉。

美国人认为音乐剧的发明是他们对世界音乐所做出的一大贡献。在百老汇，有一种对音乐剧的崇拜，而且这种崇拜已经持续了几十年。作曲家和导演在百老汇"比拼"自己的技艺，而剧院老板则"比拼"剧目上演的数量。创作一部音乐剧并使之"运作"——这也是一种技术。有趣的是，尽管美国人为自己发明了音乐剧而深感自豪，但他们并不忌讳进口音乐剧。他们愿意引进任何国家的音乐剧，只要它在"原产地"大获成功。著名音乐剧《猫》就是一个例子。《猫》是从伦敦来到纽约的。在伦敦时，它曾连续上演了一年。这部快乐的"家庭喜剧"是作曲家安德罗·韦伯根据英国经典作家艾里奥特的作品创作的。《猫》的导演是特雷弗·纳恩，他曾多次获得有"戏剧奥斯卡"之称的"托尼"奖。百老汇在各方面都强调"闻名"的原则，所以，舞台上总会上演一些根据著名文学作品改编的音乐剧，如《安娜·卡列宁娜》《上尉的女儿》等。而根据迪士尼动画片《美女与野兽》编排的同名音乐剧也颇受欢迎。另外，名人的生平事迹也常常成为音乐剧的素材。百老汇最老的剧院

《悲惨世界》海报

曾推出过一部幻想音乐剧,描写了意大利著名电影导演费德里克·费里尼的生平及其影片《8又1/2》的创作经过。在这出戏里,除了主角之外,其余的角色都是女性。1998年,英国作家奥斯卡·怀特的私生活成了百老汇音乐剧《肮脏的淫行》表现的内容。百老汇剧院对于其他肤色的演艺界人士也一视同仁地接受。20世纪70年代末上演的音乐剧《为那些当彩虹消失时打算自杀的有色姑娘们而作》中运用了黑人女诗人

的诗歌。而 1984 年，在音乐剧《满怀理想的姑娘们》里，出场的清一色是黑人女歌手。在很长一段时间里，英国人韦伯几乎成了百老汇的国王。他的《悲惨世界》《剧院魅影》等都连演了好几年。有时，百老汇也会对社会事件直接做出反应。例如，1988 年，在布特剧院上演的音乐剧就是为美苏削减核导武器谈判而专门创作的。

美国最出色的演员都会在百老汇舞台上亮相。伊丽莎白·泰勒和理查德·巴顿也曾在百老汇表演过。1985 年，因影片《巴黎圣母院》而蜚声全球的吉娜·罗洛布丽吉达应邀在维尔扬姆斯的《玫瑰文身》中饰演主角。

每年，百老汇都会为一些演员带来令人晕眩的成功，也会为一些"艺术投资者"带来巨额的回报。在纽约的居民眼里，百老汇本身就是一个名胜。美国人认为，几十家剧院在一个地方聚集，这本身就是美国实用主义的极好证明。一位报纸观察家曾经这样写道："当剧院的位置彼此接近时，对餐厅和停车场等设施的利用就变得非常容易，观众们也能很容易地从一个剧院转到另一个剧院——如果前一个剧院的票子已经卖完了的话。在这种情况下，我们有什么必要把剧院撒到全城的各个角落呢？"华美的音乐剧所带来的丰富印象能抵消支付昂贵票价所造成的损失——这正是百老汇吸引观众的诱饵之一。

20 世纪七八十年代，美国人对歌剧的兴趣不断提高。10 年里歌剧观众的数量增加了 1.5 倍。1986 年，仅纽约州一地就出现了 42 个专业歌剧团体。从 70 年代下半叶起，当代歌剧，尤其是美国歌剧在海报上

出现的频率超过了古典作品。无论是在美国，还是在世界其他国家，这种现象一百多年来还从来没有出现过。对民族歌剧兴趣大增反映了美国人要建立自己的歌剧流派的梦想。也就是在这个时候，一场关于"什么是美国歌剧"的争论展开了。许多美国人坚决反对模仿欧洲大歌剧的尝试，在他们的眼里，欧洲大歌剧永远是一种异体，是异体文化的标志。他们认为，创造自身风格的民族源泉应该是早已证明了具有顽强生命力的百老汇音乐剧。许多人就把伯恩斯坦的《西区故事》视为典型的美国歌剧的样板。尽管《西区故事》的体裁通常被界定为音乐剧，但评论家写道：《西区故事》是"用民族语言说话的，这种语言既不更为'低下'，也不更为'高贵'，只是比一般歌剧中使用的语言更简单，这或许就是最大的成就"。而对伯恩斯坦和其他许多人来说，百老汇不仅是商业化的音乐剧院的象征，它更是一种独特的音乐现象，与大歌剧相比，它更为民主，它面对美国的现实，面对普通美国人的理想。于是，百老汇音乐剧被表述成了"歌剧的美国版本"。格什温的《波吉与贝丝》也属于此类。对美国人来说，音乐剧是大街（人们有时就是这样称呼"百老汇"的）的产儿，丰富多彩的音乐剧正是发展民族音乐的基础。

最早的纽约大都会歌剧院（1883 年）是由一群纽约新富出资修建的。他们需要一个带有足够多包厢的大型剧院以满足他们在艺术和社交上的需求。大都会歌剧院本身的设计带有不少的缺憾，但是它那富丽堂皇的观众厅不在其中，它的包厢还被称为"钻石马蹄"，里面挤满了珠光宝气的资助人。

大都会歌剧院

位于纽约的大都会歌剧院最初只是一个供一群没有得到音乐学会包厢的百万富翁显示自己社会地位的场所，而现在却已成为美国最大、最有影响力的一家歌剧院。剧院的第一幢大楼建于1883年，是由大都会歌剧院股份公司投资，乔西亚·克里夫莱德·凯迪负责设计的。凯迪是通过竞赛获得大都会歌剧院的设计资格的，尽管他已有了纽约自然历史博物馆这样的作品，但歌剧院是他从来没有涉及过的领域。为获取养料，他开始了欧洲之行，遍访各地的著名剧院。其中，拉·斯卡拉大剧院尤其令他赞不绝口。

大都会歌剧院是建造在一块形状不规则的土地上的，所以，在实际施工中，凯迪对设计方案做了相应的改动。剧院建成后，曾被某些人刻薄地形容为"黄砖酿酒厂"。一些结构和功能上的瑕疵成了人们嘲笑的对象。例如有人说，坐在剧院顶层的一些座位上根本就看不见舞台。这听起来有些夸张，但遗憾的是，这是事实。不过歌剧院出色的音响效果又为其赢回了声誉。由于设计合理，整个观众厅内没有任何的回声。专家认为舞台下面那个卵形的音响室起了至关重要的作用。完美的音响系统加之宏大的剧场规模——池座和呈半圆形排列的楼座包厢共有4000多个座位，使人无法不对大都会歌剧院另眼相看。

大都会歌剧院有自己固定的合唱团、交响乐团和技术部门。导演

／作为"林肯中心"的核心部分,纽约大都会歌剧院光彩照人,它那开放式的外观和其最早的形象——一座丑陋晦涩的建筑,形成了极大的反差。每当夜幕降临,整个剧院在灯光的映照下,熠熠生辉。难怪从它身边经过的路人都会情不自禁地走进剧院,去享受一顿音乐大餐。

和主要演员都是聘请来的,他们通常在剧院里工作几个演出季或者专门参加某几部歌剧的演出。剧院的运作费用都由实力雄厚的公司、社团和个人赞助。

在大都会歌剧院立足发展的过程中,从1884年起担任剧院艺术指导的指挥家达姆洛施起过非常重要的作用。在落成后的最初10年里,剧院的演出剧目主要由德国歌剧组成。瓦格纳的作品占了主导地位。

美国观众在大都会第一次听到了《纽伦堡的民歌手》《特里斯坦和伊索尔德》《齐格弗里德》《莱茵的黄金》。世纪之交,阿尔巴尼、伊姆斯等著名歌唱家在大都会一展歌喉。1903 年,卡鲁索和弗雷斯塔德在大都会举行了自己的首场演出。1907 年,俄国歌王夏里亚宾也在此主演了《梅菲斯托菲勒斯》。1908 年到 1915 年,剧院由托斯卡尼尼领导。这是剧院最为辉煌的阶段之一。托斯卡尼尼提高了剧院的演出水平,把意大利、法国和俄罗斯作曲家的作品引入了剧院的剧目中。1910 年,在马勒的指导下(他在 1908—1910 年间任剧院的指挥),剧院上演了第一部俄罗斯歌剧《黑桃皇后》。1913 年,托斯卡尼尼又组织上演了《鲍里斯·戈杜诺夫》。在这段时间里,剧院舞台上也上演过美国作曲家所写的歌剧。用原文上演歌剧的做法就是在 20 世纪的最初 10 年里确定下来的。

1918 年,普契尼的三联独幕歌剧《修女安琪丽卡》《外套》《强尼·斯基吉》在大都会首演。但在此后的岁月里,尽管有赞助商的支持,剧院还是遭遇了财政困难,被迫把演出季压缩至 3 到 4 个月。然而,世界歌剧界的顶尖人物依然络绎不绝地登临大都会的舞台。20 世纪 20 至 50 年代,大都会的演出剧目主要是当时流行的德国、意大利和法国歌剧。美国作曲家的作品从来没有在大都会里占据过显著的地位。在几十年的时间里,只有少数几位美国歌唱家得以成为歌剧院的独唱演员,而且还是在他们得到了国外观众的承认之后才获得此项"殊荣"的。从 40 年代起,剧院开始定期吸收年轻的美国声乐演员加盟,很多人后

来都声誉鹊起。1950年至1972年，平戈领导剧院，他非常注意剧目上演时的音乐和舞台效果。而值得在剧院历史上大书一笔的是，正是在平戈主管剧院期间，黑人演员获得了登上大都会舞台的机会！第一位亮相的是黑人女歌唱家玛·安德森（1955年）。到70年代初，大都会的演出季已延长至31周。从1974年起担任剧院经理的勃里斯使剧院的演出剧目更加丰富多彩。伯恩斯坦、卡拉扬、梅塔和斯塔科夫斯基等指挥大师都曾在大都会里执棒。大都会是最能吸引全球最佳艺术家的剧院之一。由华人作曲家谭盾创作的歌剧《秦始皇》于2006年在这里上演，多明戈成功塑造了中国历史上的第一位皇帝。

1966年9月，大都会歌剧院新楼落成。它位于"林肯中心"，是中心的主体建筑。这座由建筑师哈里森设计、造价4600万美元的新剧院配备有一流的舞台设施，音响效果极其出色。除了主舞台以外，剧院还有三个辅助舞台。乐池内110位音乐家可同时演奏。观众厅共有座位3824个，楼座呈马蹄形。剧院门厅装饰着马克·夏加尔的巨幅壁画。楼梯、餐厅和散步区都十分豪华大气。喷泉广场总是吸引着无数的市民和游客。新剧院的开幕仪式上，举行了巴勃尔为这次盛典而专门创作的歌剧《安东尼与克莱奥帕特拉》的世界首演。美国著名男低音迪亚斯和黑人女歌唱家普莱斯担纲出演了男女主人公。

大都会歌剧院的演出季通常从9月开始，到次年4月结束。一周演7场歌剧。剧目单上有20至25部歌剧，来自世界各国的著名歌唱家应邀在剧中担任主要角色。每次演出季的开幕式，都是一次音乐的

大都会歌剧院观众席全景。站在指挥台上的是歌剧院的艺术总监詹姆斯·莱温。1966年9月，位于"林肯中心"的大都会歌剧院新楼落成，它在很多方面都得到了改善，其中观众席座位的重新排放使剧院中至少95%的座位都有很好的视觉效果。

盛典，也是古典音乐界和珠宝首饰界、时装界、慈善界、社交界展示艺术与金钱携手的辉煌一刻。4月末，剧院开始到各城市做为期两个月的巡回演出，上演歌剧的数量一般在7部左右。7月，受市政府资助的大都会歌剧院会在纽约的公园里举行数场免费音乐会，观众总人数往往高达12万人次。此外，剧院上演的歌剧还会通过电台和电视台向全国转播。

拉美的剧院

和美国那些暴富起来的实业家一样，南美洲的橡胶业巨商也同样地热衷于歌剧，而且乐于将他们的热情表现出来。

1853年，建筑师弗朗西斯科·布鲁尼特·贝尼斯和工程师奥古斯都·查蒙走到了一起，开始合作设计建造圣地亚哥市立剧院。他们两人把巴黎歌剧院的设计者加尔涅的风格融入到了自己的方案中。1857年，新剧院在维瓦尔第作品的旋律中向公众打开了大门。不幸的是，13年之后，即1870年，一场大火吞噬了圣地亚哥市立剧院的部分建筑。3年后，修复一新的剧院再度向民众开放。

布宜诺斯艾利斯的科伦剧院是在1908年建成完工的。举行落成典礼的那个晚上，观众们完全沉浸在了欢乐与欣喜之中，因为他们等待这一刻的到来已经太久了——整整20年！其间换了几任建筑师。如果留意一下与剧院的设计和建造相关的人员的数量，那么就不会诧异于这座建筑将欧洲各种不同的剧院风格融于一体的特点了。1925年，该剧院升级为布宜诺斯艾利斯市立剧院。

与布宜诺斯艾利斯市立剧院命运相似的还有巴西马瑙斯的亚马逊剧院：历时15年才于1896年最终建成。不过，这座剧院是献给当时那些富有且坚韧的橡胶业巨商的礼物。有趣的是，建筑所用的建材都采自附近地区，但必须先送到欧洲去接受"时髦化"加工后再运回来

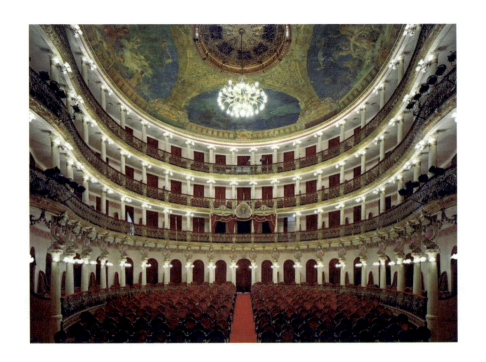

当那些富裕的种植园主决定在巴西马瑙斯、在亚马逊流域的中心建造一座歌剧院时,他们在剧院的总体建设和细节装饰上用足了心思,大量的金钱被投入到了这个工程中。剧院在后来的岁月里得到了极好的发展,直到1907年经济危机发生,剧院才被迫停止了它的常规演出。1990年,剧院得到了全面的修复。如今,每年都会有一系列的文化盛事在此举行。

使用,这与那些巨商想方设法地送儿女们去欧洲完成学业的做法极其相似。

 剧院的顶部有一个大穹顶,上面的图案是用36000片经过玻璃化处理的陶瓷瓦片镶拼而成的。剧场总共可容纳700名观众。其中,正厅池座有250个座位,另外还有450个座位在楼厅的90个包厢里,一

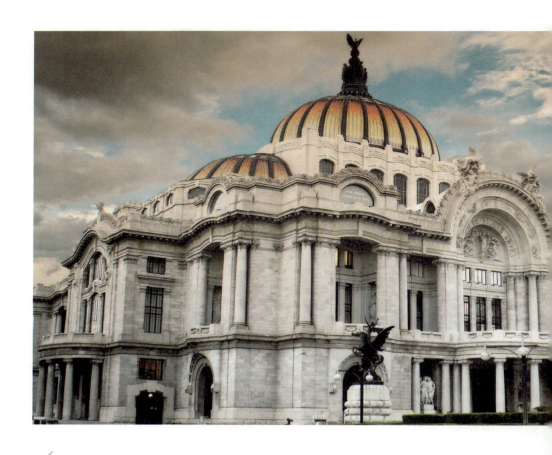

墨西哥城的拜勒斯艺术宫殿剧院是拉美最著名的艺术场馆之一。剧院于 1904 年起开始修建，但由于政治和经济上的困难，一直到 1934 年才得以完工。然而当人们从空中俯瞰这座剧院的时候，他们会体会到这 30 年的等待是值得的。剧院的内景更是以它精美的装饰图纹享誉全球。

个特别的包厢是为显贵要人保留的。参与剧院装饰工程的艺术家们有的来自巴西本国,如克立斯平·杜·阿莫若,他绘制了舞台大幕上的图案;也有来自国外的,如意大利的多米尼克·迪·安格立斯,他负责剧院内豪华房间的布置。

和"新世界"的其他剧院一样,1934年在墨西哥城建成的拜勒斯艺术宫殿剧院也代表了当时一种去欧洲寻找灵感的时尚想法。剧院在1904年开始动工,由意大利建筑大师埃德莫·波里设计,耗时30年才宣告完成。剧院建筑以一个大厅为中心,在门厅和剧场之间的顶部有三个漏斗形的穹顶。

剧院的修建过程不时地被各种不安定因素打断,其中包括地震和1910年的革命。1916年,波里离开了墨西哥城,他的离去使整个工程陷于停顿。直到1932年,工程由于墨西哥建筑师凡德里科·马休的接手才得以继续进行。马休深受欧洲装饰艺术的影响,同时也将早期哥伦比亚装饰风格的因素融入了自己的构想当中,比如说对一些神话人物和老鹰等动物形象的运用。墨西哥本国的艺术家在剧院的修建过程中发挥了很大的作用。

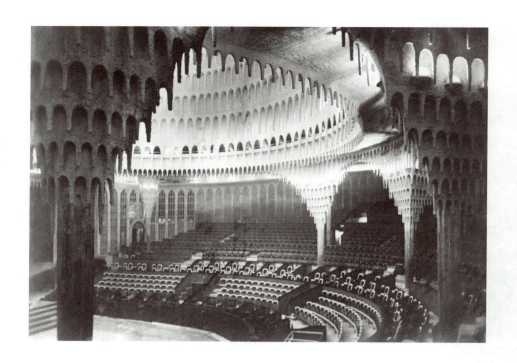

德意志剧院

20 世纪的剧院

进入20世纪以后,由于科技的发展,艺术与娱乐的性质已经发生了根本的变化,但剧院的作用和价值并没有因此而减弱。相反,表演场所对于我们的重要性是前所未有的,这不仅是因为剧院建筑在艺术与技术上达到了一个空前的高度,还因为全世界的人们为珍爱历史老人传予我们的艺术殿堂付出了不懈的努力。

德国制造业联盟剧院

所有的艺术和建筑史册都应该为科隆的德国制造业联盟剧院留有一席之地，尽管今天的人们只能通过照片来追忆它的风貌了。而剧院的建筑师凡·德·威尔德也是一位在艺术史上值得书写一笔的人物。祖籍比利时的凡·德·威尔德不仅是一位建筑学家和画家，他在文学和音乐上也有非常高的造诣。1899年他移居德国，几年后开始专事建筑。他最早接手的大型项目是哈根的福克望博物馆的内部设计，这是一座集新艺术风格之大成的丰碑。1906年威尔德创立了魏玛工艺美术学校，并以此完成了从新艺术运动的装饰性向理性建筑风格的决定性转变。1914年，在科隆的德国制造业联盟展览会上，威尔德展出了自己在魏玛工艺美术学校创作的作品并发表了一个著名的演讲——这个演讲至今仍被认为是现代派建筑领域内最重要的纲领性文件之一。为了这个展览，威尔德在科隆建造了一座剧院。剧院在总体设计和舞台装备上都采用了全新的手法，因而格外引人注目。剧院设计还体现出了一个重要倾向：追求建筑的外部立面、内部装饰与周围环境的统一，现代派风格的动机占了主导地位。

德意志剧院

1919年建筑师波尔吉格为剧院主持人、著名导演莱茵哈特而建造

的德意志剧院，是当时表现主义风潮在建筑领域出现并盛行一时的结果。表现主义最早出现在绘画界，是对印象主义注重外在客观现象（比如光和色）描绘的反拨。后来衍生至艺术的其他领域。它要求突破事物的表相而凸显其内在本质，突破对暂时性现象的表现而展示其永恒的品质或"真理"。

德意志剧院最让人过目不忘的地方无疑是它的钟乳状构件，它们覆盖了整个天花板和大部分墙面，灯光则透过这些构件滤出。波尔吉格试图以此营造出一个庞大的、适合上演场面壮观的作品的幻境。

俄军中央剧院（红军中央剧院）

说起标新立异的剧院建筑，大多数人首先想到的恐怕就是悉尼歌剧院了。其实，早在20世纪30年代，莫斯科的红军中央剧院就以其极具象征性的、别具一格的外表而闻名遐迩。这是1917年革命以后在莫斯科这座艺术之都建造起来的第一座剧院。设计师阿拉比扬和辛别尔采夫希望造出一座纪念碑式的建筑，以象征红军的作用和意义。而矗立在宽大的花岗石阶座上的红军中央剧院的确如纪念碑般巍峨壮观，但最令人叹为观止的是，如果从空中俯视，剧院呈五角星状。要把剧院中必要的空间内容统一到这一独特的结构中并不是一件容易的事情。经过建筑师的巧妙布局，巨大的舞台和形式独特的观众厅被安排到了"五角星"的中心部位，观众厅的顶上是排练场和道具间，周

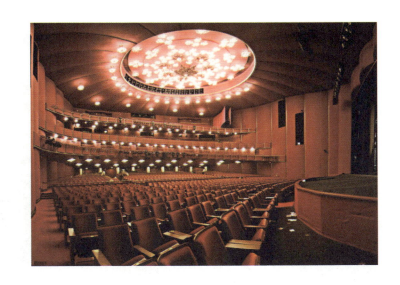

一直以来，华盛顿在人们的心目中只是一个政治中心，然而，随着1971年约翰·肯尼迪中心的开门迎客，艺术之花在华盛顿也逐渐绽放开来。中心内有一座可容纳2350名观众的歌剧院（如图），一座有2750个座位的音乐厅和一个可供1100名观众同时享受艺术大餐的艾森豪威尔剧院。

围是休息厅。而在从中心部位射出的五束"光芒"里，则设计了楼梯、小吃部、演员用房和其他设施。盖拉西莫夫、杰伊年卡等众多杰出的艺术家都参加了剧院内部的装饰工作。反映红军功勋的壁画和雕塑作品琳琅满目。

美国林肯中心和约翰·肯尼迪中心

1966年建成的林肯中心矗立在纽约曼哈顿西北部一个名声欠佳的

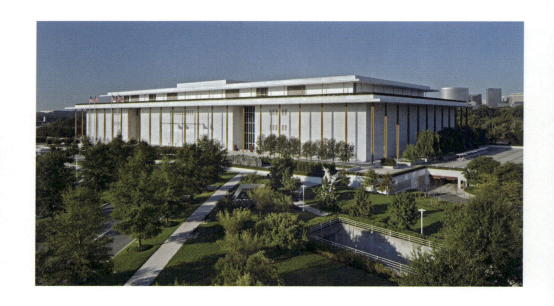

很多年来，华盛顿都没有一个适合上演大型作品或举行各类仪式和外交活动的场所，而这却又是许多来美国访问的国家元首和其他显贵要人所期盼的。而约翰·肯尼迪中心的建成使华盛顿这个一直以来都没能得到解决的问题最后画上了完满的句号。

社区旧址上。就在这座"文化圣地"建成之前，这个社区还作为影片《西区故事》的外景拍摄地最后风光了一下。林肯中心容纳了纽约城中最主要的文化机构，包括大都会歌剧院、新城歌剧院、纽约爱乐乐团和纽约城市芭蕾舞团。这些文化机构原先都四散在全城的各个角落，如今终于团聚在了一起。参与修建这座恢宏壮观的文化中心的都是当时赫赫有名的建筑家，其中包括大都会歌剧院的建筑师瓦利斯·哈里森，纽约国家剧院的设计者菲利浦·约翰逊等。

林肯中心落成5年之后，华盛顿也有了自己的艺术中心——约翰·

肯尼迪中心。由爱德华·杜赖尔·斯通设计的约翰·肯尼迪中心包括了一座可容纳2350名观众的歌剧院，一座有2750个座位的音乐厅和一个可供1100名观众同时享受艺术大餐的艾森豪威尔剧院。所有这些场馆都可以经由一个大门厅到达。另外，在二楼，即带有露台的那一层楼面上，还有两个规模小一点的演出场所：有500个座位的露台剧场和有400个座位的实验剧场。

大部分的剧院都是为艺术表演而建的，但约翰·肯尼迪中心还具有举办仪式的功能。作为一国之都中的官方场所，中心还扮演了"旗厅"的重要角色，以向与美国交好的国家表示敬意，而剧院的部分建筑和装潢材料就是这些国家赠送的。

悉尼歌剧院

悉尼歌剧院位于悉尼港贝尼朗岬，其实称之为"文化中心"可能更为合适，因为在这座悉尼标志性的建筑里有歌剧院（1547个座位）、戏剧院（544个座位）、音乐厅（2690个座位）、电影院（398个座位）和展览馆。除了与海天景色融为一体因而显得诗意盎然之外，它那能给人以无限想象的外形也是它最骄傲的所在。有人把它想象成了海滨礁石上的巨大贝壳，有人则说它更像一艘扬起满帆的船。剧院的外形轻盈而飘逸，但剧院的建造过程却漫长且充满波折。1955年，新南威尔士州政府为建造新的歌剧院举行了一次设计竞赛，共收到了来自世

／尽管悉尼歌剧院如今已经成为澳大利亚的象征，但其本身还是有一些值得关注的缺憾。例如，由于建筑具有一个与众不同、夺人眼目的外形，位于其中的歌剧院缺乏上演大型歌剧的必要条件。

界各地233位建筑师的设计图纸。两年后，丹麦人约恩·乌特松设计的、现在已经为世人所熟知的"迎风展翅"方案中标。他追求的目标之一是"从四面八方都能看到这座建筑，即使从空中俯视也要有漂亮的'第五立面'"。剧院于1959年开始动工建造，历时14年，其间解决了无数的难题。总耗资超过亿元。1973年10月，剧院落成，英国女王伊丽莎白二世专程前来揭幕。

剧院建在一座很高的混凝土平台上，由580根埋于海平面下25米深处的混凝土柱支撑着，平台前端的宽度达90米，桃红色花岗石铺面，是世界上最大最长的室外水泥台阶。剧院屋顶上的10对壳体是由欧洲结构学权威、英国人阿普鲁设计的。壳上铺设的是瑞典产的耐蚀陶瓷砖。壳体的开口处，镶嵌着高4米、宽2.5米的法国玻璃板。剧院内部全部采用木质镶板，装饰华丽考究。音响效果极佳，灯光系统完善。幕布是用澳大利亚羊毛做料子，在法国织成的。几个重要的表演场所都有自己独立的门厅，透过那儿的巨型玻璃窗可以欣赏到悉尼港的美景。

尽管建成至今已经40多年了，人们对悉尼歌剧院的评价还是像当年那样见仁见智、毁誉参半。赞誉者称之为"非凡的杰作"，构成了贝尼朗岬的新景观。而批评者则认为它"结构不合理，忽视了建筑自身的功能价值"。不过每天开放16小时的悉尼歌剧院已经成为了悉尼，甚至是澳大利亚的标志却是一个不争的事实。

2004年5月20日，全世界听到了将"普里茨克建筑奖"颁授给悉尼歌剧院的设计者约恩·乌特松的消息。该奖是由设在美国芝加哥的

悉尼歌剧院的走廊为观众提供了一个眺望悉尼港的极佳场所以及一个宽敞的活动区域，观众们可以从这儿去往其他各个演出地点。

海厄特基金会在 1979 年设立的，被视为是建筑界的诺贝尔奖。这天，在隆重的授奖典礼上，约恩·乌特松的儿子扬·乌特松代表父亲从西班牙国王胡安·卡洛斯手中接过了奖章。

在20世纪的最后25年中,最激励人心的风潮之一是对修复、重建老建筑的热衷,而不是破坏老建筑,并用带有让人生疑的审美取向的摩登建筑取而代之。图中所示的就是经过了精心修复后的美国威尔明顿大歌剧院。

威尔明顿大歌剧院内景

也是一种创造

人们在建造新剧院的同时,几乎花了同样的精力在修复老剧院,因为这些剧院承载着民族、历史和文化的传统,具有独到的魅力。而要使这些剧院在新的人文和技术条件下与新的时空背景融合并且焕发出活力,这本身也是一种创造。

英国科文特花园皇家歌剧院中的铸铁花厅近年得到了修复。在维多利亚时期,铸铁是一种被广泛使用的建筑材料,在21世纪的今天,它又以一种新的面貌出现在了世人的眼前。美国也相当重视对一些陈旧的歌舞剧院进行修复。例如,洛杉矶的埃及剧院现在是一个融博物

1889年在美国科罗拉多州建成的威勒歌剧院是19世纪在美国西部出现的典型剧院。它得到了很好的修复并被一直保存到了今天。

馆和表演中心为一体的艺术场所。1929年在美国佐治亚州亚特兰大建成的福克斯剧院在现代建筑史中占有里程碑式的地位。重建之后的剧院配有大型的舞台和乐池，其舞台空间的宽敞是有口皆碑的，所以，大都会歌剧院来此地巡回演出时都将福克斯剧院作为指定的演出场所。

高科技在旧剧场的修复或重建过程中起到了举足轻重的作用。在1989年洛玛普里埃塔（Loma Prieta）地震发生之后，旧金山战争纪念厅歌剧院也经历了一次"易容"：剧院不仅具备了完善的抗震功能，还配置了一系列先进的设施。但与此同时，工程技术人员又要确保新增添的设施不影响剧院的音响效果，因为正是完美的音响效果令剧院

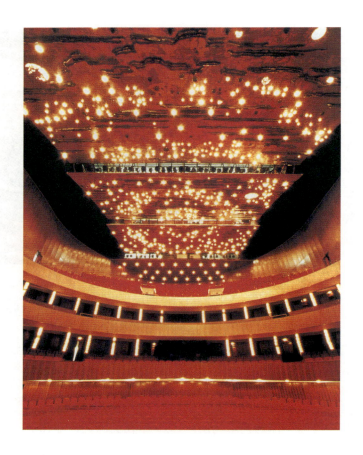

　　当需要对那些遭受了破坏的剧院进行修复的时候，人们往往有两个选择：对原型做丝毫不差的细节上的复制，或是将剧院更新，使一些旧有的设计适应时代的风格。在修复遭受了火灾侵袭的日内瓦大剧院的过程中，人们选择了后面那个方案。我们现在看到的就是这么一个富丽堂皇的剧院内景。

　　人们越来越重视维护、修复过去那些独一无二的建筑以保证我们的建筑遗产免受破坏的威胁。洛杉矶埃及剧院内的一些细节装饰在经过了整修磨光处理后又焕发出了昔日的光彩

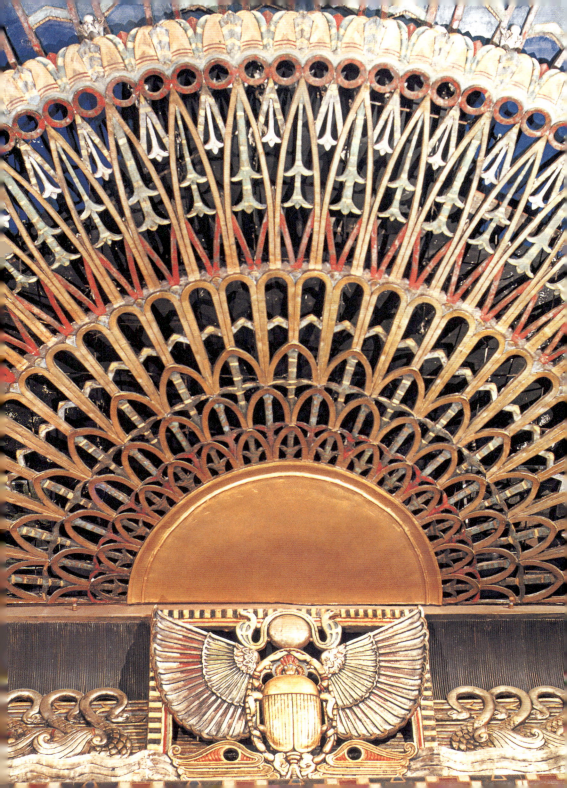

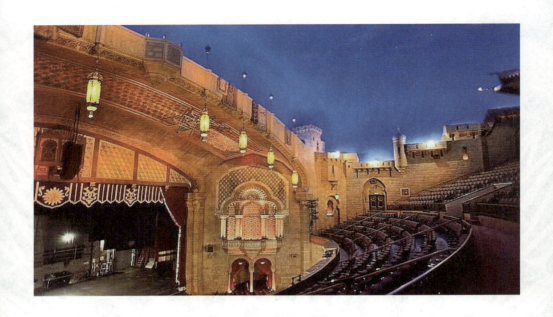

1929年在美国佐治亚州亚特兰大建成的福克斯剧院在现代建筑史中占有里程碑式的地位。重建之后的剧院配有大型的舞台和乐池,其舞台空间的宽敞是有口皆碑的,所以,大都会歌剧院来此地巡回演出时都将福克斯剧院作为指定的演出场所。

闻名遐迩。为此,剧院内的一切部件都接受了最先进的测试。结果证明剧院的音响系统仍是其骄人之处。

英国格林迪勃恩歌剧院最初只是一个仅有300个座位的乡村剧院,但是在现代技术介入了其修复过程之后,一切发生了质的变化。剧院修复工程由麦克·霍普金斯主持,他通过电脑模拟控制声音系统,音响效果非常理想。改建后的池座可容纳1200人,还有两个楼厅和一个画廊。格林迪勃恩剧院极具现代感的内部装潢与传统的维多利亚风格的红砖外墙形成了强烈的对比。

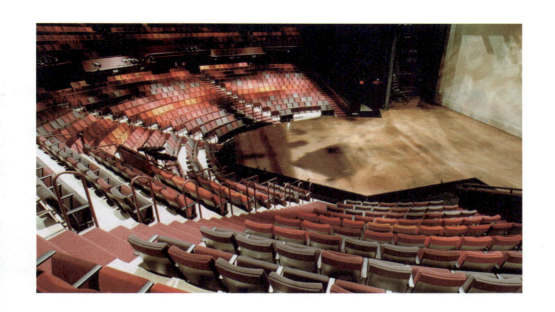

威斯康星州明尼阿波利斯的泰润古斯瑞剧院于1950年末向公众打开了大门。剧院与众不同的地方是它的观众大厅——几乎环绕了表演区一圈，舞台就位于观众席中间，这样一来，戏剧离观众就更近了。曾有人认为这种格局会取代传统的长方形剧院，但事实证明，这一想法是不会变成现实的。

尽管修复中的老剧院在不断地得到技术上的改善和提高，但是很多现代化的高级装置都是以"复古"的造型出现的。这样做既是为了维护剧院整体风格上的协调，也是为了使观众精神享受的层次更加丰富。很多人去莫斯科大剧院，去巴黎歌剧院，或是去拉·斯卡拉大剧院，并不仅仅是去看演出的，同时也是去回味历史的。当参加弗罗纳歌剧节的观众们坐在古老的罗马时期的圆形剧场中，享受着美妙的音乐时，他们心中的兴奋与满足是无法言喻的。

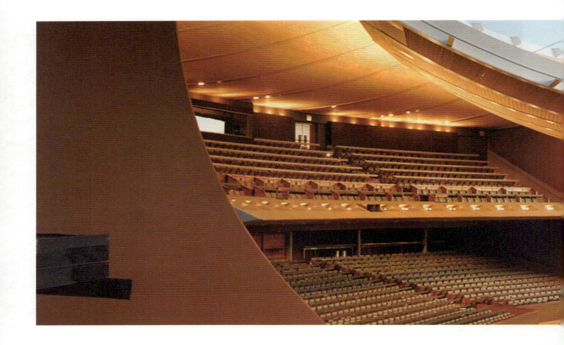

／新墨西哥州的圣菲歌剧院是美国人气最旺的夏日游览景点之一。剧院最初是一个露天的演出场地，但现在已经装上了顶棚，在保证观众免受当地无法预见的天气变化影响的同时，又为观众带来夏夜悠悠的凉风和欣赏周围迷人景致的乐趣。

／20 世纪，歌剧院建筑领域中成功的事例之一，就是 1989 年巴黎巴士底歌剧院的建成。这是一座完全现代的建筑，它的魅力来自于与传统歌剧院设计样式的彻底决裂。剧院中只上演歌剧，但已经吸引住了一大批热心观众，而且，它也为巴黎歌剧界的发展注入了新的生命。

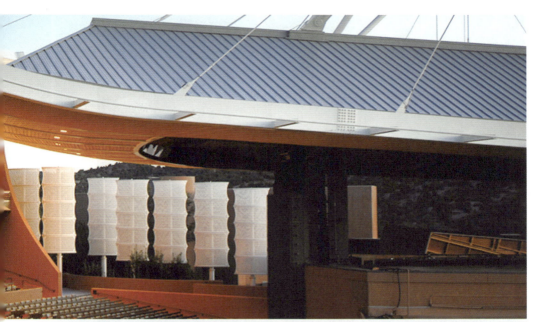

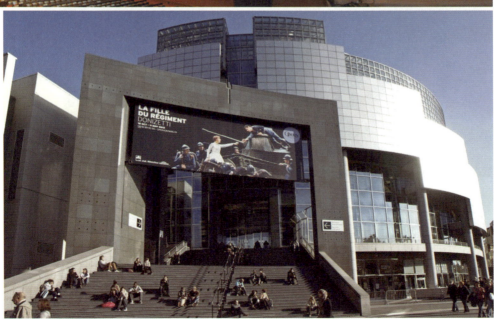

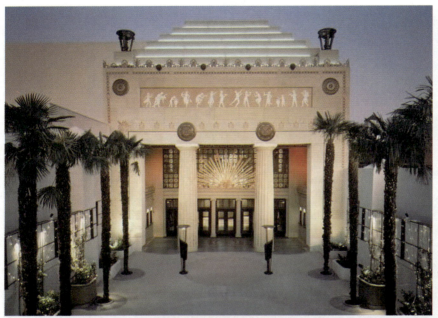

这座建在加利福尼亚州的亚历山大剧院验证了保留旧时建筑的价值所在。像这些经修复后颇具夸张色彩的剧院尽管和一些世界著名剧院相比还有差距,但它们还是为人们的剧院之行增添了些许亮色和兴奋的感觉。

图书在版编目（CIP）数据

大剧院的故事：增补版 / 贝文力著 . – 上海：华东师范大学出版社，2020
ISBN 978-7-5760-0113-6

Ⅰ.①大… Ⅱ.①贝… Ⅲ.①剧院 – 介绍 – 世界 Ⅳ.① J891

中国版本图书馆 CIP 数据核字 (2020) 第 036323 号

大剧院的故事：增补版

著　　者　贝文力
策划编辑　许　静
责任编辑　乔　健　许　静
责任校对　陈　易
装帧设计　卢晓红

出版发行　华东师范大学出版社
社　　址　上海市中山北路 3663 号　邮编　200062
网　　址　www.ecnupress.com.cn
电　　话　021-60821666　行政传真　021-62572105
客服电话　021-62865537
门市（邮购）电话　021-62869887
地　　址　上海市中山北路 3663 号华东师范大学校内先锋路口
网　　店　http://hdsdcbs.tmall.com

印 刷 者　上海中华商务联合印刷有限公司
开　　本　16 开
印　　张　17.25
字　　数　149 千字
版　　次　2020 年 5 月第 1 版
印　　次　2020 年 5 月第 1 次
书　　号　ISBN 978-7-5670-0113-6
定　　价　88.00 元

出 版 人　王　焰

（如发现本版图书有印订质量问题，请寄回本社客服中心调换或电话 021-62865537 联系）